2023年上海市哲学社会科学规划青年课题(项目编号：2023EWY007)项目资助

2021年上海市浦江人才（C类）计划项目（项目编号：21PJC100）资助

影视新视界：多维视角与前沿探索

高凯 著

上海交通大学出版社

SHANGHAI JIAO TONG UNIVERSITY PRESS

内容提要

本书以多维视角深入剖析影视领域的最新动态和前沿趋势。本书不仅对热门影视作品进行专业点评，引导读者领略影视艺术的魅力，更对影视国际传播的新格局进行了深入分析，揭示在新全球化的背景下，影视作品如何跨越文化差异，实现国际传播。同时，本书紧跟行业步伐，对新兴的网络剧、微短剧等影视形态进行了全面而深入的探讨。从它们的创新元素、受众接受度，到全球传播潜力，再到对整个行业产生的深远影响，都给予了细致入微的理论剖析。本书致力于为读者打造一个全面且深入的影视观察平台，帮助读者从多角度理解并把握影视行业的发展趋势和未来走向。因此，本书不仅适合作为高校影视传播、影视批评、影视产业等课程的参考教材，更是所有对影视行业感兴趣读者的合适读物。

图书在版编目（CIP）数据

影视新视界：多维视角与前沿探索 / 高凯著.

上海：上海交通大学出版社，2024.11 — ISBN 978 - 7 - 313 - 31739 - 1

Ⅰ.J9

中国国家版本馆 CIP 数据核字第 2024ZK4366 号

影视新视界：多维视角与前沿探索
YINGSHI XINSHIJIE：DUOWEI SHIJIAO YU QIANYAN TANSUO

···

著　　者：高　凯		
出版发行：上海交通大学出版社	地　　址：上海市番禺路 951 号	
邮政编码：200030	电　　话：021 - 64071208	
印　　刷：苏州市古得堡数码印刷有限公司	经　　销：全国新华书店	
开　　本：710mm×1000mm　1/16	印　　张：12	
字　　数：201 千字		
版　　次：2024 年 11 月第 1 版	印　　次：2024 年 11 月第 1 次印刷	
书　　号：ISBN 978 - 7 - 313 - 31739 - 1		
定　　价：69.00 元		

序

　　获知高凯博士出版第三本专著《影视新视界：多维视角与前沿探索》，心里颇为喜悦。作为学界同仁，亲眼见证他在影视研究领域的努力和成果。此刻，将此份心情化为文字，为他的新著送上一份小序。

　　作为青年学者，高凯在上海交通大学读书时，非常勤奋且专注，其他同学或许还在为课业和考试忙碌，他已然投身影视研究之中，积极撰写和发表了大量的学术论文、电影评论。难能可贵的是，他不满足于纸上谈兵，还积极参与各种学术会议和影视研讨活动，与来自全国各地的学者进行深入的交流和探讨，及时了解和掌握影视领域的最新和前沿成果。如此精神，使他在学术道路上不断前行以及超越。

　　他的学术背景优质，外语能力出众，专业水平扎实，尤其是具备非常宽广的国际视野，先后赴美国和英国等国家进行研习与博士后研究工作，积累了丰富的国际学术经历，为他日后的研究与教学奠定了坚实的基础。如今，他是上海外国语大学新闻传播学院广播电视系主任，肩负着专业建设与教育培养的重任。

　　本书分为三个部分，上篇以敏锐的洞察力，对多部热门影视作品进行分析，不仅对作品的艺术表现深入探讨，还从市场、文化、社会等角度进行解读。这些评论，体现了高凯对于影视艺术的深刻理解，为学界提供了新的角度和观点。中篇部分，注重影视的理论与传播研究，比如对2023年中国电影理论批评的现状观察和分析，提出许多新颖的观点和见解。同时，对国外电影观众研究的现状和关键议题，进行全面的梳理和探讨。这些研究，拓宽了学术的视野，提供了宝贵的学术资源以及启示。下篇，关注了影视艺术的媒

介及其革新,探讨了新冠肺炎疫情时期全球电视制作的发展和突破,以及微电影、网络剧、微短剧等新兴媒介的发展与挑战。上述研究,体现了高凯对于学术前沿领域的敏感度和探索精神,揭示了影视未来发展的方向以及可能性。

本书具有良好的学术价值,以及广泛的实践指导意义,充满创新和探索精神。它的出版,将会对影视研究和实践产生积极的影响。

最后,再次向高凯表示祝贺,希望他继续保持对影视的热爱和追求,在学术道路上不断有新发展和新收获。相信未来,他会为我们带来更多精彩的学术成果和影视评论。这里,向广大读者推荐本书,无论你是影视艺术的研究者还是爱好者,本书都会为你带来新的思考和启示。让我们一起走进高凯的影视新视界,感受影视艺术的无限魅力和广阔前景吧!

是为序。

厉震林

教育部高等学校戏剧与影视学类专业教学指导委员会副主任

上海戏剧学院电影学院院长、二级教授、博导

2024 年 3 月 26 日

目 录

上篇　影视探微——评论与洞察

中篇　影视纵横——理论与传播

下篇　影视融新——媒介与革新

上 篇

影视探微——评论与洞察

从性别消费的文化反思到电信诈骗的银幕呈现,从青春激情的燃烧到情感之窗的洞开,本篇不仅剖析了影视作品的内在逻辑,更揭示了其背后的文化脉络和产业趋势。在这里,电影不再仅仅是娱乐的载体,而是情感的媒介、文化的镜像、社会的缩影。通过对多部热门影视作品的解读,以及对演员表演艺术和偶像养成机制的分析,本篇将展现影视艺术与观众之间微妙的联系。

《封神第一部：朝歌风云》：
市场导向下的性别消费与文化反思

在一众暑期档电影中，《封神第一部：朝歌风云》（以下简称《封神》）可谓是最被观众期待的。早在之前，周围很多人便说就等《封神》上映，而现在《封神》终于与观众正式见面。

我个人对于《封神》的预期是复杂且矛盾的，一方面，近些年看过如《送你一朵小红花》《你好，李焕英！》《我的姐姐》《我爱你！》等温情脉脉、体量小而感受大的国产中小成本电影，也看过《战狼2》《红海行动》，以及《流浪地球》系列和《长津湖》系列等呈现"重工业美学"的国产现象级大片，然而对于典型的中式古装魔幻大片（乃至"巨片"）好似很久不见。即便中间曾有《诛仙》《晴雅集》等电影零星出现，但带来的观影体验也极有限。由此，对于斥资30亿制作，集合动作、魔幻、神话史诗的《封神》自然有所期待；而另一方面，对于看惯中式古装魔幻大片的我们来说，又可以明确"预见"《封神》成为一部"烂片"的可能，毕竟《封神》精准踩到所有可能成为烂片的槽点与雷电，诸如泛滥成灾的古典神话文学改编、全明星与高颜值（或者索性成为"鲜肉化"）演员阵容等。再有就是，在此之前的《封神传奇》凭借同样的"点"（全明星、大制作、东方魔幻）而烂出天际，导致《封神传奇》一出，《富春山居图》亦无法争锋、退避三舍。由此，对于《封神》也不敢抱有过高期待。

观影心理如上，走进影院，看罢不得不说，虽然片长148分钟，然而在快节奏叙事、视听大轰炸下，观影过程并无睡意，气势恢宏的场面带来充足视觉狂欢。表演方面，李雪健一如既往地"用劲儿"，精准、深入、可信，其余演员也都到位，一众新人演员也是可圈可点。总体看来，《封神》虽有瑕疵，但瑕不掩瑜，算是值得购票走进影院的观影选择，而其7.7的豆瓣评分也可佐证这点。而对《封神》的评价，总体可从"市场"与"男色"两个关键词着手。

《封神》是会有市场的。上文提及《封神》精准踩遍烂片雷点，而《封神》

在映前依旧有很强观影吸引力，而这吸引力不外乎三点：第一，导演乌尔善已有品牌效应，以往作品《刀见笑》《画皮Ⅱ》《鬼吹灯之寻龙诀》等颇有口碑，尤其在《画皮Ⅱ》之后，乌尔善更成为国内魔幻电影代言，此次接手《封神》让观众有一定信心。第二，"戏骨＋新人"的演员阵容有惊喜，李雪健饰演的西伯侯姬昌仁爱智慧、费翔饰演的商王殷寿霸气神武、夏雨饰演的申公豹奸猾黑暗、袁泉饰演的姜王后优雅高贵、黄渤饰演的姜子牙智慧谋略，而其他诸如杨立新、丁勇岱、高冬平饰演的伯侯虽然出场时间十分有限，但也贡献了全片最精彩的"四质子弑父"的戏剧段落，印象深刻。除实力演员外，大胆起用新人担纲重要角色亦是演出亮点，经过海选，新人演员条件出众，妲己演员娜然自具异域、妖娆，而陈牧驰、此沙、侯雯元等男演员更是一批"行走的荷尔蒙"，在电影系列预告中已成功撩起观众。第三，《封神演义》的故事具备深厚中国观众基础，这是一个家喻户晓的故事，具备很强观众接近性、共鸣性，而近年脱胎于《封神演义》的动画电影《姜子牙》《哪吒之魔童降世》《新神榜：杨戬》等的成功可见一斑，且也为最新电影提供一定观众基础。《封神演义》充满人/神个体命运约束与抗争的力量博弈，关乎权力与爱情、关于爱情与友情、关于忠诚与孝义等重要问题，经由神话故事，反思人性、反思现实，有国家民族宏大叙事，也不乏个体内心变化与成长经历，观众有可能寻得共鸣。此外，《封神演义》全书皆"武行"，从头打到尾，且并不凭借身体搏杀，而是全靠神力与神器，这样一部十足神话题材电影，势必要求视觉效果大气磅礴、奇妙壮美、刺激惊险、震撼人心。由此，以往被观众吐槽的"视觉轰炸"反而精准嵌入该类神话题材叙事与呈现，且为其提供坚实视听支撑，类型与技术天然嫁接、相辅相成、相得益彰。《封神》气势恢宏的场面也的确让观众再度感受中式大片魅力。

当把《封神》放置于中式大片维度下，就有必要进一步从市场角度讨论作为中式大片的《封神》的意义。对于"大片"一词的使用比较早，可以追溯到1994年，在这一年国家电影局允许以分账方式每年进口10部美国电影（且多为大制作电影），《亡命天涯》便是被确定的首部进口电影，自此开启好莱坞大片在中国内地的掘金之路。自此，好莱坞也被形容成"狼"，中国电影开始了"与狼共舞"的时代。

据悉,《亡命天涯》当时在国内六大城市上映,观影人次达 139 万,票房收入 1 127 万元,且在多地达到一票难求的效果,成功盘活中国电影市场。观众及电影人惊讶于电影的紧张叙事、精彩画面之外,支持其呈现的电影工业技术也引发关注,在此也印证"电影的确是一门工业"。而后 1998 年的《泰坦尼克号》凭借 3.6 亿票房占据内地票房之冠 11 年,更是明确大片的市场威力。2010 年的《阿凡达》在中国内地收获 13.2 亿元票房,中国成为《阿凡达》在海外的最大票仓,且掀起 3D 与 IMAX 巨幕电影风潮。因为好莱坞大片影响,中国电影在来自外部的全球浪潮与来自内部的市场进程双重作用下,也开启了大片时代,而开启的标志便是 2002 年张艺谋导演的《英雄》。北大张颐武教授曾多次提及他在北京五道口电影院看《英雄》的场景,称之为"一生难以忘记的场面",在那个寒冷冬天的夜晚,观众热切渴望《英雄》的放映,自那之后中国电影的命运亦改变,《英雄》的放映竟成了世纪之交中国电影的象征性时刻,正式宣告中式大片的生成。而中式大片的出现意义不仅局限于"图存",更承担着与好莱坞大片角力,乃至中华文化海外传播与国家形象建构的软实力功能。

中式大片在低迷的内地电影市场、强劲的好莱坞大片冲击下生成,至今已经走过 20 余年。从《英雄》《无极》《夜宴》《十面埋伏》《满城尽带黄金甲》等古装武侠大片,到《建国大业》《建军大业》《建党伟业》以及"我和我的"系列等主旋律大片,到《战狼 2》《红海行动》《流浪地球》系列以及《长津湖》系列,也包括《封神》等被研究者称之为具备"重工业美学"的"重工业电影",中式大片的探索与发展从单一走向丰富,逐步完善中国电影创作及生态的多元态势格局。

可以说,自 1994 年之后的每一次观影狂潮都是"大片"给的,而更欣慰的是,经过 30 年,中国已经与美国在全球电影市场的地位上并驾齐驱,且中国观众越来越愿意为中式大片买单,以至于近期《华尔街日报》都感叹"这个曾经热爱美国电影的国家如今渐行渐远",好莱坞大片已经难以成为中国电影市场的票房灵药。时下进口的《碟中谍 7》也难以与《长安三万里》《封神》等国产片相较。结合三年疫情对电影市场影响的背景,讨论作为中式大片的《封神》的市场性更有了意义,市场依旧需要大片,且需要魔幻大片。

近年,魔幻电影如《画皮》系列、《狄仁杰》系列、《捉妖记》《刺杀小说家》《侍神令》《晴雅集》《诛仙》等相继热映,国产魔幻电影在一众类型序列中愈加凸显,而神话影像便是该类电影占据市场的重要法宝。《封神》根植中国传统文化,这部人、神、妖混同,又涵括英雄成长、时代变革、秩序重建、善恶斗争等主题的大 IP 为电影创作提供充足发挥空间及展示可能,基于其故事改编的电影、电视剧、动画片、网络游戏等已颇丰富,尤其近年《哪吒之魔童降世》《姜子牙》及《新神榜》系列等上映,虽未如漫威系列拥有整体系统叙事观,但已大有生成"封神宇宙"创作之态势与走向。封神故事除了情节参差错落,更是兵多将广、张袂成阴,尤其改编为时间要求更加有限且紧凑的电影来说更具挑战,倘若面面俱到则不免兴味索然、言不及义,但过于局部则可能挂一漏万、断长补短。目前综合各个版本改编来看(尤其电视剧方面),1990 年版最受好评,且已被经典化。而 2014 年版与 2015 年版则被观众评价"天雷滚滚",同样雷人的就是 2016 年电影《封神传奇》。即便烂作层出不穷,其实依旧可以看出所有版本都在尝试进行更为现代化的改编,所有创作者都没有满足于机械复制材料,力图满足当下观众的胃口,即便改编的结果令观众更加如鲠在喉,如芒在背。

《封神演义》一切既定"天命",诸如《哪吒之魔童降世》等都着力打破的就是宿命论,即"我命由我不由天"。此次《封神》改编明显,作为"三部曲"之序,按说对宏大背景及人物关系做足够铺垫,但很明显编导都在做减法(当然,这个高概念的处理应该也有瞄准国际市场的考量)。除了对妲己设定的调整,《封神》更为聚焦父子关系,且系双重父子关系,即生身之父与精神之父,电影设计"诸侯质子入朝歌"便为更好服务这一主题。君臣关系也从父子关系带出,由此君臣父子、忠孝节义等概念都出现。而双重父子关系的设定也引发之后有关"孝"的矛盾与选择,以及回家(或者说重新"认父")的行动。电影更凸显年轻人的选择,即姬昌对姬发说的"你是谁的儿子不重要,你是谁才重要"。当然,此台词一出便知是电影着力强调的价值,但这样的叙事(包括"弑父")已然套路,正如邓布利多对哈利波特说到的"决定一个人命运的不是他的能力,而是他的选择"。不同于哪吒"我命由我不由天"的在内外力量催促下的自我觉醒、水到渠成,在当时语境下,如此对话难以发生

于父子之间,况且还是时刻多年不见并有误解与冲突情况下,父亲直接对儿子如是说则显得突兀又故意,难以信服与感动。

《封神》具备典型的"奇观"与"吸引力"形态,为观众创造了视觉刺激的场面,且节奏快速紧凑,满足观众的"看快"及"快看"需求或习惯。《封神》题材适合特效呈现,然而其丰富想象也为实际制作提出高要求,得益于近年技术快速进步,电影拍摄与封神故事之间的技术鸿沟得以进一步弥合。据悉《封神第一部》的特效镜头就超过1 700个,视觉效果工作从筹备到完成花费将近四年。我们可以看到:一方面,电影大量使用数字技术,斗法过程奇异炫目,且将九尾狐、龙须虎、墨麒麟等呈现银幕;另一方面,充斥气势恢宏的大场面,诸如朝歌城的金碧辉煌、西岐无边的金黄麦田、冀州城战马烈火及冰柱雪花、祭天台的雄奇壮观等,都彰显电影的魔幻大片气质,带给观众视觉震撼与刺激。新媒体时代,影院观影有让渡移动观影趋势,而《封神》这样充满视觉奇观的"吸引力电影"凭借大制作、大场面、大特效,突出银幕/影院观影的独特优势,召唤观众回到影院。

除市场外,评论《封神》必须提及的就是"男色"。虽不乏对狐媚妲己的展示,但《封神》从头到尾满屏男性身体的展露,充满浓重的荷尔蒙气息,早已经弱化"男凝"。作为初代顶流,虽年过六旬,费翔身材依旧壮硕、肌肉有棱有角,其身材每次都是电影见面会的热门话题。而电影中的猛男质子半裸舞甚至比狐妖妲己的魅惑舞步更加抢镜,尤其陈牧驰饰演的殷郊被按照胸肌轮廓捆绑的场面早已上各大热搜。男性身体在《封神》中显然同样构成奇观本身。

身体展现在电影中具备不同含义,在《封神》中男性的阳刚之气系身体奇观重要呈现元素(即便在一系列宣传物料中,"封神男团"也是着力宣传的卖点),电影着力展示男性身体的力量与健壮,甚至表现出对男性身体凝视与消费的沉溺。《封神》中,除高大健壮的初代男神费翔之外,于适、陈牧驰、此沙、侯雯元、黄曦彦、李昀锐个个身材健硕、长相英俊,尤其在"猛男半裸舞蹈"环节,摄影机有意且着重捕捉充满欲望化的身体,全面展示他们赤裸的上身,健硕的胸肌与结实的腹部都充分被展示给观众。由此,《封神》中的男性身体已经成为被凝视、被欣赏的性别与欲望符号。

消费主义语境下，身体的消费价值毋庸赘述，消费文化容许毫无羞耻地展示身体，尤其伴随视觉文化情境，"身体"与"观看"的复杂关系变得更加重要。身体是表达的工具，同样也是被观看所唤醒与塑造。观众对电影最直接的视觉经验来自演员身体，而对于演员身体的视觉认知也与大众的观看趣味构成互动关系，并建构了具备意味的社会文化话题。

当前只论"男凝"已是落后与过时，尤其在男色消费愈演愈烈的当下，我们越来越身处对于男性身体消费的场域。在广告层面，美妆品牌早被肖战、王一博等男明星占据，而非女明星专属代言福利。在影视层面，男性身体裸露越来越成为风潮。"被凝视的女性身体"局面逐渐扭转，在一系列视觉呈现中，"男凝"渐被推翻（当然，这里除了女性的观看，还涉及更多元的酷儿凝视），而这也导致男性形象与男性气质的丰富。当然，这也带来了备受争议的关于带有"中性"与"阴柔"气质的"小鲜肉"男性气质的讨论（诸如《小时代》系列对男性形象的塑造与呈现）。而早前一直被诟病消费或物化女性的椰树椰汁也开始用一批身着紧身衣的年轻猛男热舞，在直播间利用"男色"带货、"擦边"直播。此外，还有丁真、"淄博鸭头小哥"等一时走红。一个男色消费的时代似已到来！

《封神》中的年轻男性形象绝非"小鲜肉式"的，除"男人之美"外，更加呈现身体力量、英雄气质，强化阳刚之气，而非油头粉面，更非矫揉造作，最突出的就是他们都是拥有"完美肌肉"特征的健美/健身男性身体，契合当下大众审美追求。所以，无论是在宣传中男性身体的出圈还是电影中男性身体的展示，实际都符合当下男性消费的趣味。

爱美之心，人皆有之。对于颜值魅力的喜爱本无可厚非，如今看到大量生产以男色为主导的产品也是时代消费的一种走向。回到性别平等议题，看似女性对男性进行评判，但实际都在塑造有关男性的幻想，背后依旧系金钱与利润之手撩拨，并无实际推动女性平等。在一个被资本建构的媒介环境中，个体都是楚门，回到现实，一切未变！就电影及电影营销而言，无论凭借"女色"还是"男色"，借助"眼球效应"或许一时提高话题热度，然而归根结底电影是否回到观众掌声的原因还在于电影质量。何况，对于电影，如果给到观众第一联想就是"五花大绑的胸肌"，何尝不是电影的悲哀？毕竟，除了

"胸肌",《封神》也存在其他看点,而不应只被"胸肌"遮蔽、淹没。

当然,《封神》作为一部直指市场与观众的商业大片总体还是合格的,并且经由《封神》也可带动对其他社会文化议题的思考。尤其当作为"重工业电影"被提及时,《封神》的尝试对于推动相关电影工业体系升级,带动国产影片制作水平提升有一定意义。以往谈及中式大片(尤其是古装魔幻大片),往往被诟病"眼热心冷""价值错位""场景拜物""文化盲视"等问题,也有论者曾肯定"令中国电影得以生存的,将不是《英雄》《无极》式的巨型彩色气球",这些问题至今或多或少仍影响着观众对该类电影的预期与接受,或者说还在制约着该类电影的创作。但就中国电影市场最近20多年的发展来说,恐怕不得不承认"英雄"式的商业大片依旧有其特殊效用。但是如何实现中国优秀传统文化、历史资源与现代生活、当下大众文化(尤其是青年文化)的有效对接,更好借力先进技术生动演绎中国故事将会是该类电影在未来继续面临的重要现实问题,同时也是理论问题。

面对剧烈变化与急速发展的电影市场以及不断成长与愈加多元的电影观众,中国电影还需在实践中不断提升与提高,坚持文化自觉与文化自信为引导,加强电影生态建构,不仅面向中国观众,更面向全球观众展现中国价值、中国精神、中国文化,这将是一个电影创作与文化自觉、自信同行的过程。

《封神》三部曲还有两部,对于其表现,留有期待……

《孤注一掷》：
电信诈骗的镜像与银幕改编的遗憾

　　选择观看《孤注一掷》，跟演员阵容无关，跟导演更无关，仅仅因为电影所对准的事件/新闻事件，或者说仅仅因为电影所截取的生活横断面，即当下跟所有人有关的"电信诈骗"。

　　对于电信诈骗，大部分人应该相当熟悉，在一个越来越便利的技术社会，我们也在越来越透明化，乃至已经毫无隐私可言，我们的手机、电脑等每天接收着各类花式虚假信息，骗局随时在向我们招手。此外，我们也经常接收防止诈骗的信息提醒，被推荐下载"反诈 App"。以我所执教大学为例，学校西门的喇叭有关"……就是诈骗"的声响从未停歇，而有意味的则是在附近宣传栏经常可以看到"有关某某同学遭遇诈骗，请其他师生注意"的警示牌。由此看，我们所有人似乎又对相当熟悉的电信诈骗或许欠缺真正的警惕与有效的防范。我们每天一边被提醒防止被骗，一边通过短视频、微博、微信等同时读着各式各样有关诈骗的新闻。所以，基于这类我们极为熟悉又还欠缺真正了解的新闻事件改编的电影，我有兴趣。尤其作为一个同时教授电影与新闻的教师来说，更有兴趣。

　　《孤注一掷》更多在于电影作为"社会文本"的意义，而非其电影本身（更何况电影本身实在乏善可陈），经由电影我们看到电影与社会的意义交流与再现，从而互为文本。借用尼克·布朗所言"电影不仅仅是娱乐，也并非与社会进程无关，它正是再现社会进程的变化和反复指引这种变化的一种手段"，对于《孤注一掷》的分析需要更多注意电影与社会的关系。

　　如上所言，《孤注一掷》改编于新闻事件。基于新闻事件改编的电影并不少见，且不乏佳作。诸如电影《聚焦》讲述《波士顿邮报》专栏调查记者努力揭露神职人员对儿童实施性虐待却欺上瞒下的行径；电影《大象》对准1999 年美国一校园枪击案件。这类电影剧情紧张、扣人心弦，对新闻事件予

以高度还原。近年国产电影也不乏此类佳作，诸如电影《亲爱的》基于"拐卖儿童"新闻改编，电影以个案切入，但实际是无数破碎家庭的一个缩影；电影《我不是药神》的故事原型则是 2015 年轰动全国的"陆勇事件"，充分展示底层民众辛酸。在此提到该类国产电影，实则在中国电影的早期发生与探索阶段，电影就开始取材于新闻事件。1921 年中国第一部长故事片《阎瑞生》便基于 1920 年轰动上海滩的"恶少谋（名妓）财害命"新闻事件改编而成，引发反响，且成功开启中国电影商业化进程。

新闻向受众传递"六要素"（何时、何地、何事、何因、何人、过程如何），而电影则以故事化结构向观众呈现新闻事件过程并对其进行影像还原，以演绎的方式引发观众对社会问题的思考。由此，基于新闻事件改编的电影可能因新闻事件本身其大众传播性、事件重要性/震撼性等吸引观众观看电影，而这类电影通过从新闻文本到视听影像文本的转变，使原新闻事件再次传播且成为热点，引发观众共鸣，并对社会问题的更深层次思考。由此，对于新闻事件改编类电影应该从社会与经济效益两个方面一起进行综合分析。

《孤注一掷》便改编自新闻事件，且基于众多新闻事件，讲述当下泛滥成灾的电信诈骗、网络赌博、招聘诈骗、跨国犯罪等。电影叙事主线系程序员潘生（张艺兴饰演）、模特梁安娜（金晨饰演）在国内经历职场低谷而被国外高薪吸引，而意外落入诈骗陷阱，进而被限制自由、遭受生命威胁、无休止接单刷单。作为号称"首部揭秘境外网络诈骗全产业链内幕的电影"，《孤注一掷》有一句宣传语，即"揭秘片子最不想让你知道的真相"，从而达到导演申奥希望的让这部电影使观众提高警惕的目的，从而实现其社会效益。由此，这部电影实际具备明确的宣传片属性。观众可能因题材进入影院，而题材同时对电影改编提出要求，基于真实新闻事件的电影改编，如何"改"、如何"编"构成挑战性问题。作为电影文本，显然不能完全照搬新闻文本，而脱离新闻文本的改编又会使得电影文本最终"失真"。而作为基于真实新闻事件改编的电影，"失真"就是最大的过错。

《孤注一掷》开篇由警察赵东冉（咏梅饰演）对案件的叙述开始，然而并非由她的视角与叙述贯穿，几乎每个主要角色的视角都在后续的讲述中得

以照顾。如此处理的明显好处便在于使得不同角色从其不同立场、身份讲述电信诈骗的危害，同时也使观众全方位、多视角感受到电信诈骗危害之深、之广、之痛、之悲、之重，然而改编实在存在诸多明显硬伤。

《孤注一掷》作为具备明确宣传与教育属性的影片，一方面明确错误或犯罪行为的危害进而警醒观众系其核心创作任务，而过于依靠宣传性口号以及大量生硬发生且不够自然的对话（比如咏梅饰演的警察与周也饰演的小雨之间）导致危害更多是被"（通过套话使劲地）讲出来"，而非通过视听综合手段"（通过细节与故事自然流畅地）演出来"，也就是说没有做好新闻文本到电影文本的转换。并且这也导致对咏梅这样的实力演员的浪费，在电影中咏梅饰演的角色非但没有出彩，竟欠缺立体、丰富、生动，甚至欠缺真实、可信，纯粹沦为工具人物，完成摆设性任务。对于演员未能尽其能，着实可惜，也有损观众对实力演员的演出期待。其次，电影强行"洗白"反面人物，着实令整个观影过程十分不适，尤其是反派也是"爱情脑"，导致安娜出逃成功，并借由她使得犯罪团伙最后被打击，被骗人员最终被解救，使得矛盾最终得以"解决"，完成最终相对团圆的结局，这条线索实属勉强且难以立脚。更何况，这还是一场基于安娜的多角恋（或者说是多角纯恋），使得情感线索不免有狗血之嫌。包括对于陆秉坤（王传君饰演）大哥角色的呈现，王传君的表现可以说可圈可点，但人物前后突兀，前面是穷凶极恶、杀人不眨眼，而后硬塞给他陪伴女儿的场面，故意展示其作为人父的温柔有爱一面。在此，并非否认角色本身可以具备的多元性、丰富性，但如果铺垫不足，也就失去了观众对于角色的信任，乃至最终失去观众对电影叙事合理性的信任。反派人物完全可以拥有人性，乃至拥有完整弧光、真实性格，近期的网络剧《狂飙》中的高启强的出圈已经印证，但《孤注一掷》中的所有反派角色变化则令人完全无法信服，便是因为在人物成长路径与情节设计饱满方面极度欠缺。《孤注一掷》强硬抛给"恶人"以"人性"，结果则是薄弱、虚假、生硬。此外，也许是编导出于"可看性""吸引力"或凸显诈骗的残酷性与凶恶性的考虑，电影充斥有关"手撕耳朵""钉钻头颅"等血腥镜头的特写。就本人观影体验来说，这些镜头严重引发观影不适，不免有"视觉噱头"之嫌。

电影问题明显，但王大陆饰演顾天之这条故事线还算不错，即将进入社

会的学生渴望赚到丰厚第一桶金、为博彩疯狂透支大把信用卡、被逼债上门、父母绝望无奈无助、最终自己绝望轻生，这条线索尚算完整，且情感浓度较高，容易共鸣、共情，进而使观众认清电信诈骗的危害。而这条还算不错的故事线更映衬出这部电影所凸显的其他硬伤，即上面提及的教育需要共鸣共情，尤其作为通过电影文本的教育更要入心入脑，而非套话与口号式的说教。

《孤注一掷》在 2023 年暑期档一众电影中是具备类型特殊性的，电影将有关电信诈骗的新闻文本银幕化，使得新闻价值五要素（时效性、重要性、显著性、接近性、趣味性）进一步放大，由此希望实现批判反思，进而推动原本新闻受众及现在电影观众进一步审视电信诈骗问题。基于此，作为"社会文本"的《孤注一掷》，其社会意义实际大于电影本身。但作为基于真实新闻事件改编的电影，如何做好从新闻文本到电影文本的有效转换，现在看来《孤注一掷》尚未充分完成任务。

《热烈》：
很燃的青春与很合适的王一博

截至 2023 年 7 月 26 日，电影《热烈》的点映票房已经破亿，观众口碑也倾向积极。这是大鹏作为导演执导的第五部电影，如大鹏自己所言，这部电影"是一部讲述热爱的故事"。

《热烈》是一部典型的青春电影，与其他青春电影无差，关注青年精神与生活系其主要内容。而作为大鹏执导序列电影中的一部，《热烈》延续对梦想、热血、励志的歌颂，正如歌曲《北京欢迎你》唱的那样："有梦想谁都了不起，有勇气就会有奇迹。"

无论作为青春电影的《热烈》，还是作为大鹏电影的《热烈》，有明显共性可循，难说有何新意与创意，所有观影体验皆在预期之中。即便如此，看罢还是可以发现大鹏此次执导希冀做出的努力。从类型来说，《热烈》具有明显类型融合创作意识，混搭街舞、喜剧等元素；从人物设置来看，《热烈》系双男主设定，两个主人公并不相同，甚至某种方面存在对立，但是都有共同的"任务"或"梦想"，他们在矛盾中彼此了解、彼此欣赏、彼此成就，而这一系列的"彼此"就构成了可看的戏份，有助于丰富人物形象，尤其是两人对比之后可以相映成趣、相映生辉。如此设定也便于将观众代入，且明确故事矛盾，使线索清晰、冲突集中。当然，近年"双男主剧"霸屏未尝不会导致观众欣赏疲劳，但《热烈》的好处就是选择了适合且"讨巧"的双男主——黄渤与王一博。这对搭档，一"热"一"冷"、一幽默一可爱、一系实力保障一系人气流量，通过观影可以发现他们"冲撞"之后释放的可看性，为电影增添喜剧效果。而以上合力也使得电影具备清晰的商业定位与目标观众吸引力。

大鹏执导电影始于《煎饼侠》，电影虽取得票房，但也让大鹏的导演之路起步于有关一系列的"低俗"与"狗血"的评价话语。此后，大鹏每执导的一部作品都可以让观众与评论者看到其提升的努力，但大鹏电影有关梦想追

求及草根命运的叙事从未变化。《煎饼侠》明显印有初期网剧痕迹,讲述了小人物"逐梦演艺圈"的故事,也就在《煎饼侠》中大鹏明确坚持自己的梦想、成为自己的英雄,而也就从《煎饼侠》开始,大鹏电影一直铺垫着有关草根、梦想、选择、热爱的底色,开始他有关"屌丝逆袭"的系列叙事。《缝纫机乐队》承袭《煎饼侠》,但创作比《煎饼侠》明显成熟,《缝纫机乐队》聚焦音乐梦想,饱含对"摇滚不死"的信念,而"摇滚"一直系青年抵抗与叛逆的诉求载体,电影中的每个角色都不断在理想、名利、现实、情感前面临选择。《吉祥如意》应该是肯定大鹏导演能力,真正为大鹏带来口碑的标志作品。《吉祥如意》对准大鹏故乡,直指其老家日常生活,并有意设计"丽丽"一角,影像在真实与虚构间穿梭,通过对生活的展示与重思,感受当下的珍惜与可贵。如果说大鹏在《吉祥如意》中有拍摄创作的新拓展,那么《保你平安》的新拓展则更突出在叙事内容本身,尤其是有关网暴、女性等严肃社会性话题的引入。从一定程度上来说,《保你平安》的意义无关于电影本身,而系其所延伸及所引发的社会性思考。相较《煎饼侠》《缝纫机乐队》,《保你平安》更加敏感、沉重、批判。可以说,作为导演的大鹏在每一次创作实践中是明显进步、成熟的,而此次从观众对《热烈》的总体评价中也可印证。

有论者将《热烈》归入体育电影,倘若基于这样的分类标准,《热烈》更应精确划入"街舞电影"或者"舞蹈电影"行列。这类电影以舞蹈为主题,并以舞蹈作为直接且主要展示对象。舞蹈作为内核元素,直接参与叙事讲述及情感建构。《热烈》展示了街舞演员的生活,通过观影,更为具体感受到街舞表演者的辛苦,同时展示这个群体为梦想坚持奋斗的积极与美好。

对青年亚文化的主动关注与积极拥抱,系近年国产电影创作的明显动向。根据猫眼 2022 年购票用户数据显示:20～24 岁的观众占比 24.2%,25～29 岁的观众占比 22.2%。也就说明 20～29 岁的观众占比将近一半,系中国电影市场最主力的年龄区间。而这个区间的观众当前也越来越专业化、分众化。对于电影创作而言,在不得不承认"得年轻者得天下"之外,还需要满足观众多元化、个性化需求,如果用分众题材圈定受众、撬动市场成为创作面临的新问题。

青春电影无疑是年轻观众喜爱的主要类型之一。相对于之前"自艾自

怜""疼痛青春"式集中"回忆"那些"感伤爱情"的国产青春电影不同，近年该类创作有努力突破窠臼之态势，转而表达与梦想、热血、奋斗有关的青春话语，而在这转变过程中，音乐、表演、舞蹈等类电影日渐走向观众，且这类电影均以梦想作为故事发展主要推力，其间展示青年追梦的艰辛、伤痛、失落及最终的荣光，并辅以有关爱情、友情、亲情的叙事伴奏，最终实现大团圆结局。从这点来看，《热烈》虽利用街舞小众题材，但并未实现突破，其叙事模式偏向单一，沉浸于自我感动式的幻想表达。

《热烈》中所有角色均怀抱梦想，或者是曾怀抱梦想。从故事线索容易发现，王一博饰演的陈烁则来自一个"梦想之家"，其母亲系歌唱，其父亲系街舞，由此看来，陈烁身上的街舞基因与热爱自有其承袭，只是同样容易发现的是，其父母的梦想应该在很早便凋落，而这个凋落的原因可能是因为现实的磨砺，也可能是因为伴侣的离去。所以，电影所有有关梦想的追寻与热血的叙事则自然落到了陈烁身上。电影的感情线是被淡化处理的，陈烁地铁偶遇的对象亦因其坚持梦想所被感动。

《热烈》借助街舞这一亚文化载体，强化青春电影从"疼痛"到"热血"的叙事变革，注重活力、积极、阳光、向上的青年形象塑造。作为年轻人喜欢的主要舞蹈类型，街舞节奏明快、形式自由，其风格本身与"酷文化"自然挂钩，那么由有"酷盖"人设且本身舞蹈专业的王一博出演是最合适的选择。客观来说，王一博此次也的确做了最合适的演出，注意的是，这里用的是"最合适"，而非"最精彩"。王一博表演历来携带生硬、留痕等惯性程式问题，而此次王一博终于遇到了他合适的氛围以及他合适的角色，演员与角色相互成就，他呈现了合适的表演。

在《热烈》中，王一博携带光环，演出满心欢喜、兴高采烈、忸怩不安、风度翩翩、百折不挠、体贴入微……总之，就是演出了一个带有傻气的"酷盖"。一个合适的角色终于给他带来作为演员的魅力，而这与角色人设与他本人贴合有显著关系。而这恰好也是选角之正确，避免演员临时赶鸭子上架的表演生涩，使得电影呈现自然流畅、生动可信。正如电影《不能说的秘密》里面周杰伦与宇豪学长的斗琴场面，其精彩乃至一定程度上构建为一种观看奇观的原因便在于周杰伦本身钢琴能力出众。而在《热烈》中，王一博在比

赛(尤其是一对一斗舞)时的段落亦十分具备视觉吸引力,同样构成一种动作奇观,这便与王一博本身专业能力相关,而这都更好满足了观众观看体验,甚至说因动作奇观的展演而超过观众的视觉期待。再回到演员选择的问题上,实在不必"谈流量而色变",电影作为面向市场的产品向来需要"流量",而如何配置"流量"就是一门智慧。比如,通过《热烈》就可以看到王一博相较于《长空之王》与《无名》的进步,而他本身的市场号召力已经在为电影提供一定话题与热度的保障,虽然没有明确估算,但可以肯定的是,王一博会为《热烈》带来相当票房转化。

上面已经提及《热烈》中存在视觉/表演(动作)奇观,诚然,街舞本身发散的表现空间与节奏张力,增强了电影的律动体验,电影中间多穿插街舞训练或比赛场面,整体视听风格呈年轻、时尚、动感态势,街舞元素与电影节奏、叙事有效结合,通过街舞动作亦表达角色心态、情感。街舞系抵抗的代名词,系青年人表达个性态度的载体。

在电影中对街舞反抗属性显然有迂回叙述,主人公并没有因街舞梦想而放弃照顾母亲、支撑家庭的责任,反而街舞表演亦成为其生活费用的重要来源,其母亦从未阻拦其梦想实现。此外,陈烁坚持街舞也有延续父亲未竟之业在肩的意味,于是在整个追梦的过程中,男主行为与热血、积极、自我实现主流价值相契,弱化边缘与抵抗,并得到主流文化价值认可与接纳。

上文在分析过程中,已经明确《热烈》虽利用街舞小众题材,但并未实现突破,其叙事模式偏向单一,沉浸于自我感动式的幻想表达。除此之外,《热烈》在人物设置与刻绘方面还显得扁平,尤其是在丁雷(黄渤饰演)、陈烁与富二代(卡斯帕饰演)的矛盾设定上,单纯系梦想与名利的对抗,或者说某种程度上更弱化为善与恶、穷与富的对立,实在过于想当然,而对于富二代自身的问题也只能勉强归类于反复无常、嫉妒作祟,而后终究被热血、梦想所"折服",双方"握手言和",这样的处理也欠缺观众可信与剧作技巧。

太阳底下无新事,如果要求每部电影都要叙事创新,这近乎或者说就是苛责,毕竟所有的故事都在复述或者重述,而可以突破的地方便在于如何重述或者复述,以及又取得什么样的讲述效果。综合看来,《热烈》缺少创新的突破与惊喜,作为青春励志叙事也难逃老套窠臼,有些自我幻想、有些自我

沉浸、有些自我感动，小问题不乏，煽情也有些生硬。然而从观赏、表演，或者说与暑期档的匹配度来说，《热烈》还是值得推荐。

夏天总需要一些很燃的电影，而有关青春、励志、梦想、街舞、认同、情感的《热烈》可能会满足你的期待……

《送你一朵小红花》：
电影依旧应该是那扇洞见情感的窗

　　《送你一朵小红花》选择了很惨的故事，直面了很软的情感。生活化的内容，以及一批戏骨的实力演绎，让电影具备一定文艺的质感，然而喜剧化的呈现，以及自带流量青年偶像的加盟，又为电影加持了十足的商业的卖相。尤其是易烊千玺在电影中的表现可谓惊喜，时下对于"鲜肉""流量"争议不断，或者我们可以说，易烊千玺通过这部电影做了最好的"流量示范"。《送你一朵小红花》已突破10亿票房，并成为中国影史第79部10亿票房的电影，同时获得较高观影满意度。"鲜肉"与"实力"从来不是也不应该是一对不可调和的矛盾，"有实力的鲜肉"为一部应该值得被更多数观众可见的电影"引流"有何不好？

　　与导演韩延以往的电影作品《第一次》《滚蛋吧！肿瘤君》《动物世界》等电影相比，《送你一朵小红花》顺接明显。内容方面，导演延续对疾病（尤其是抗癌）主题的关注；形式方面，惯以"两个世界"为特点，即展示现实的客观世界以及虚幻的心理世界，《送你一朵小红花》的不同之处也就在于直接展示一种"平行世界"；再者，导演一贯善于选用当红演员，就如在《第一次》中选用赵又廷，《滚蛋吧！肿瘤君》选用白百合、吴彦祖，而在此次选用易烊千玺以及新晋"谋女郎"刘浩存。另外，在《送你一朵小红花》中也不乏导演对以往执导电影的自我指涉，如在电影结尾对《滚蛋吧！肿瘤君》的展示，而即便易烊千玺那句流行于网络的"我脑子有病"，其实也是在《动物世界》中由男主角在开篇就直接说出来的台词。

　　除了以上的各种相似，最显著的不同可谓是导演此次的进步，即与导演以往电影相比，《送你一朵小红花》在各个层面是有明显进步的。电影的情感空间更丰富、更有分量，观众更易于产生共鸣，从而有更多深入思考的可能。

电影开篇便指出这是一个发生在普通工薪家庭的癌症病患的故事，而且男女主角都是病患，但电影没有直接跳进悲苦、悲伤的情绪，依旧注意笑点的积累，并借助此来塑造人物形象，凸显人物性格。后半部分发生转折，男主日夜期盼的梦想之旅伴随阳光女主病情的复发戛然而止，伴随女主的死亡，影片情感落入低点。然而电影没有持续且进一步地沉浸于伤感，无论是男主角，还是男主角父母，都在进一步思考生命，努力进行着疗愈，试图完成重新的建构。

易烊千玺饰演的男主韦一航一开始呈现一种不逊、反叛、疏离的状态，而这背后实则是与之对立的自卑、孤独、惶恐。易烊千玺此次演出十分出彩，乃至弥补了电影其他方面硬性的不足。他的细节表情、动作都拿捏得当，为这个角色立了十分有吸引力与观众缘的人设。刘浩存饰演的女主马小远的出现，给韦一航带来的不是一般病友式互助互慰，其影响深入精神肌理，从而帮助男主积极看待生活，重新面对疾病或死亡。而这种影响乃至于在女主离世之后，还支撑着男主继续面对未来未知的生活。马小远是容易被喜欢的角色设定，即便这样的设定是有意为之的阳光化处理，同样作为一个癌症患者，其快乐阳光的展现是对追求幸福生活的形象化处理，而后其疾病复发，也传达出一种对生活无常的无奈。人人都会喜欢马小远，但马小远带给观众的不仅是阳光、快乐与信心，同时伴随不可抗拒的无奈与残酷。

对于电影，目前不乏批评的声音，诸如刻意的煽情（尤其是小女孩父亲在医院门口吃牛肉饭段落）。不得不说，从创作角度，这部电影存在明显不足。仅与《我不是药神》相比，《送你一朵小红花》矛盾冲突较弱，远不如《我不是药神》那样到位、直接、有力。只有残酷到极点，才能感受平凡生活（或者平凡地活着）的可贵，何况生活远比电影更加现实、残酷。或者出于一种对希望的描绘，《送你一朵小红花》隐藏了更多真实的东西，对于残酷、痛苦尚处于浅层次描摹，由此难以彰显主题。而在电影结尾，电影的整个节奏显得失控，使其产生冗余感，这也严重影响观众的观影心理节奏。

诚然，电影存在显著不足。然而观罢这部电影，个人却愿意忽略诸多不足，不加犹豫地界定这确乎是一部好电影。这样的评价并非源自电影视听语言、剧情创作本身，而是更多置于当下的复杂语境来看，这朵"小红花"十

足珍贵。

不大的电影带来很大的诗意，"平行世界"与其说是一种幻想，不如说是一种相信生活与积极生活的态度。《送你一朵小红花》的确存在明目张胆的催泪与煽情，但是看罢电影，想必更多观众不是沉浸于对"惨"的回忆。电影对苦痛的直面成为一种积极的生活态度。无法认同个别关于电影在"比惨"的评价，与其说电影中存在"比惨"，不如说电影更多是在传达没有人是容易地活在这个世界上的意思，没有所谓的大团圆结局，然而相信观众走出影院时，在这样一个全国多地出现"霸王级寒潮"的冬日，可以使观众在心里产生一种温热的希冀，哪怕这种温热可持续的时间有限。

2020年，全球电影的全产业链条都遭受来自新冠疫情沉重且精准的打击，对中国电影产业来说，影院关闭，产业长时间基本处于停摆。我们似乎从未如此渴望着走进影院，渴望着观看电影。这一系列的"渴望"除了新冠疫情背景之外，同时是在"胶片已死"以及全球文化数码转型的语境之下。

新冠疫情流行的时候，即便个别电影依旧与观众见面，但也是"院转网"的模式。加之当下流媒体平台冲击，影院存在是否必要，乃至"电影是什么"这些原本已经不是问题的问题，在某种程度上，再次失去了可以合法化、精准化的解释。无论电影拍摄实践还是理论研究，重访电影本体成为一件十分迫切的事情。而在这个复杂的时刻，看到《送你一朵小红花》，于我个人而言是非常惊喜的。读者大概会疑惑为何牵扯了这么多看似与电影内容本身都无直接关系的背景与语境，而且这原本也不是一部"关于电影的电影"，没有影史指涉，也无浓重迷影精神的传递。然而恰好就是在2020年的最后一天，在影院观看了这样的一部电影，观影行为前后就生成了丰富的意义。

电影最初的发明是在复制现实，然而作为一种表达情感的特殊媒介，其艺术的合法性与独特性的确立却在于电影最大的美学追求都是一直在超越这种对现实的机械复制。观众走进黑漆漆的影院，对着那块闪着光亮的银幕，而重新发现和认识现实或事实。想到那句伟大的口号"电影作为艺术"（德国理论家鲁道夫·爱因汉姆著《电影作为艺术》），电影缘何可以作为一门艺术，堪称20世纪最伟大的艺术发明？再思索这个问题，或者其中一个最有说服力的回答就是电影让观众感受生命的悸动。

面临流媒体与新冠疫情的双重影响，电影的未来是至关重要的问题，然而目前尚不能定论。然而在有的大片追求感官吸引力，或有的小片喃喃自语时，我们应该确信，仅仅追求几个 D 的视觉特效或者缺乏信仰与观念的影像都难以撑起电影未来的重任。

当我们坐在影院对着那个闪光银幕的时候，我们持续接收着的涌出来的信息都是什么？这是应该思考的问题。电影终究应该是重视人的情感的媒介，依旧应该是那扇洞见人类丰富情感的窗。当我们面临史无前例的、突如其来的新冠疫情，当我们在热议"打工人""内卷"，当作为传统影院艺术的电影面临新技术冲击、解构的时候，2020 年最后一天绽放的这朵"小红花"，从不同角度来看，有不同的样子，但是总体看来，都很好看。

《从你的全世界路过》：
城市电影中的空间叙事与情感探索

电影与城市都是工业革命的产物，它们在发展过程中相互影响，互为灵感之源。随着我国城市化的稳步推进，城市在经济和文化层面都取得了显著成就。这种繁荣为城市电影创作提供了更加广阔的舞台，与此同时，城市本身也日益成为故事与情感表达的重要载体。

在 20 世纪 80 年代，城乡差异已然凸显，而到了 90 年代，随着城市化的加速推进，新城与旧城之间的对比愈发鲜明。这种变化对城市内部的社会结构和邻里关系产生了深远的影响。电影，作为时代的见证，敏锐地捕捉到了城市在拆与建过程中的瞬息万变，深刻反映了底层社会空间在城市化进程中的动态调整，以及城市面貌的日新月异。

在众多城市中，北京和上海因其独特的政治、经济和文化地位，一直是中国电影的重要叙事背景。然而，近年来，随着"新一线城市""二线城市"等概念的兴起，以及城市边缘空间的逐渐受到关注，电影人的视线开始向这些新兴地域延伸。由此，我们看到了更多发生在重庆、成都、杭州、南京、青岛等城市的故事。通过电影的镜头，观众能够更直观地见证城市在社会转型中的点滴变化。这些影像不仅记录了城市的空间变迁，还深入展现了城市居民的生活状态、情感纠葛和认同的演变，为观众提供了一部关于中国城市过去、现在和未来的银幕记录。

电影不仅是娱乐的载体，更是现代城市人情感寄托和身份认同的重要途径。这些电影也深刻反映出在全球化的背景下，城市生活的体验和感知正在发生深刻的变革。传统的社区联系逐渐弱化，个体在城市中的身份变得更加多元化和复杂化。一批电影通过精心构建的空间叙事和情感表达，让观众能够深刻体会到这种变化的复杂性和多面性，提醒我们关注城市中每一个角落正在上演的故事和流淌的情感。电影《从你的全世界路过》便以

其敏锐的洞察和细腻的叙事，捕捉人们在城市急剧变迁中的情感脉络。

《从你的全世界路过》是一部"发生在重庆"的电影，它将重庆的城市风情与人物情感巧妙地融合在一起，不仅展现了重庆的城市空间与现代风景，更深入挖掘了都市人内心的情感世界。

重庆是一座被誉为"山城"与"雾都"的西部大都市，因其独特的地理风貌和人文气息，在中国电影导演中逐渐受到关注。这座城市不仅为电影创作提供了丰富多变的背景，更与电影中的城市空间和居民建立了深刻的联系。众多电影，如霍建起的《生活秀》、赵天宇的《双食记》、宁浩的黑色喜剧《疯狂的石头》以及王小帅的《日照重庆》等，都以重庆为拍摄背景。它们不仅展现了重庆的繁华与喧嚣，更尝试挖掘了城市空间与居住者之间的微妙关系，为观众呈现了重庆这座城市的独特魅力和深厚内涵。

在电影《从你的全世界路过》中，导演巧妙地将城市空间与人物情感表达相结合，使得重庆的城市空间不仅是电影的背景，更是故事发生的核心舞台。影片细腻地描绘了都市人的爱恋与欲望，展现了城市中的情感纠葛。主角电台 DJ 陈末在经历女友小容的分手后，表面洒脱，内心难平，甚至不惜参与打赌来再次走进前女友的生活。他默默关注着前女友的生活，历经情感挣扎后，最终完成人生态度和爱情观的转变。而实习生幺鸡的出现，就是为陈末的生活带来色彩及转变的最重要的标识。

重庆的城市景观在电影中发挥了重要的叙事功能，其街道、建筑等都成为构建电影空间的关键元素。从繁华的解放碑到狭窄的十八梯，每个角落都见证了陈末与幺鸡之间的深厚情感。他们在这座城市中相互扶持、共同成长，当陈末正视自己的爱情时，整个城市仿佛都在为他们喝彩。这一幕在重庆迷人的夜景中显得尤为温情而浪漫。此外，重庆的现代化交通工具如汽车、过江索道和轻轨等，也在电影中延伸和拓展了城市空间的深广度。这些交通工具将城市的各个角落紧密地连接在一起，呈现出一个充满活力和动感的现代都市形象。特别是轻轨作为现代城市的标志之一，在电影中多次出现，男女主人公在轻轨上的相遇成为他们情感纠葛的起点。在疾驰的轻轨车厢内，他们练习电台直播，情感在言语间悄然滋生。轻轨穿行在城市的夜色中，不仅展示了重庆独特的都市景观，更构成了一个流动的欲望空

间,象征着现代都市生活的快速节奏和人物漂泊不定的情感。

作为"雾都"的重庆,其朦胧潮湿的氛围为电影注入了神秘感,使得城市景观在银幕上展现出独特魅力。雨中的重庆更是情感与空间的完美交融,为影片的空间建构和情感叙事增添了丰富层次。雨水如同无形的屏障,隔绝了人们与外界、与他人,而又正是这种隔绝感,让人们有机会重新审视自己的内心世界,释放内心深处的情感,进而追求释放情感、寻找自我。

陈末在街头寻找幺鸡的那一幕,无疑是最具代表性的下雨场景之一。夜幕降临,灯光昏黄,陈末穿梭在繁华而拥挤的街头,满是焦急和忧虑,顷刻间下起了瓢泼大雨。这场雨来势汹汹,无情地冲刷着城市的每一个角落,也冲刷着陈末的内心。在这场雨中,陈末的情感得到了充分的释放和表达。他奔跑在雨中,不顾一切地寻找着幺鸡的身影。这场雨仿佛是他内心情感的镜像,将他内心的纷乱、焦虑和无助展得淋漓尽致。观众可以清晰地感受到他的心情,仿佛也置身于那场雨中,与他一同经历着情感的波折和挣扎。此外,电影中其他几次下雨的场景,也都与人物的情感紧密相连。例如,陈末和幺鸡在轻轨上相遇的那一幕,外面同样下着雨。这场雨虽然没有陈末寻找幺鸡时的那场雨来得猛烈,但却更加细腻、温柔。它轻轻地洒在车窗上,形成一道道水痕,仿佛在诉说着两人之间的情感纠葛。在这场雨中,陈末和幺鸡之间的距离逐渐拉近,他们的心灵也在雨水的洗礼下逐渐打开。观众可以感受到两人之间情感的微妙变化,以及那份即将绽放的爱情所带来的喜悦和期待。

值得注意的是,《从你的全世界路过》中繁华靓丽的城市虽然为爱情提供了生长空间,但最终爱情的确定却发生在远离城市喧嚣的稻城亚丁。这或许在暗示:在现代社会中,虽然城市化进程不断加快,但人们真正的情感需求却往往在远离都市的地方得到满足。电影通过对比城市与非城市空间,对城市化与现代性进行反思。提醒我们,在追求现代都市生活的同时,不要忽视了内心的宁静和情感的寄托。

《生活有点甜》：
类型突围、导演印记与喜剧风格

国产家庭喜剧类电视剧一直以来都在为观众带来欢乐和正能量，发挥着积极的作用，然而在其生产过程中也暴露出了一些问题。最为明显的是同质化倾向，大量作品陷入模式化的创作窠臼，缺乏独特性和创新性。同时，部分剧集过分追求搞笑效果，却忽视了故事情节的深入和人物塑造的丰满，导致内容空洞。另外，这些剧集往往缺乏对深层次社会问题的挖掘和反思，难以引发观众深度思考。制作粗糙也是一大问题，影响了观剧体验。这些问题不仅损害了作品的艺术价值，也阻碍了国产家庭喜剧电视剧的健康发展。播出于 2016 年的《生活有点甜》系冯巩暌违电视剧二十多年后的回归之作，从时间来看，与本书其他关注的最新影视作品相比显得有些"古旧"，而放置于当前国产家庭喜剧电视剧生产背景下，依旧有论及的意义。

《生活有点甜》主要讲述了冯巩饰演的任光华纺织厂工段工长的唐喜以及围绕他身边人物的情感生活走向。唐喜为人正派、富有责任心、乐观积极，又有幽默感，在剧情开始，他还是工段副工长，而随着刘佳饰演的工长丁大姐退休，又因其工作出色，终被扶正。但是故事发展并非顺利，面对复杂的人事博弈，他先是被撤职到家属浴池和食堂做闲职，而后再最终重返车间。然而无论生活经历哪个阶段，唐喜始终不被压力打倒，保持乐观向上的心态，积极面对生活，寻找出路，而他也一直保持着喝糖水的习惯，而他也始终相信"生活有点甜"。而电视剧也根据主人公生活变动，依据其主要工作场景的变化，分为四个篇章：工厂篇、食堂篇、澡堂篇和俱乐部篇。该剧立意主流化，倡导爱岗敬业的工人精神、相濡以沫的夫妻关系、孝顺老人、友好邻里等，但表达十分亲民化，让观众在欢笑、感动之余，对其认同。

该剧虽然不像青春爱情剧偶像云集，然而其演出名单也可谓亮眼，配比科学。不仅有贾玲、白凯南、巩汉林、闫学晶和邵峰等作为春晚常客的喜剧

明星，更集结刘佳、秦焰和白志迪等实力戏骨，也有如青年演员徐岑子做"颜值担当"，担任"最美厂花"。剧中人物个个擅长抛金句，讲段子，来往对话虽显得逗贫却因其在京津区域背景下而显得并不突兀，又是地方特色。而将相声表演、轻喜剧与年代剧相嫁接的做法，也是一次电视剧创作上的积极探索，实现雅俗共赏的观赏效果。而导演方面更是中青搭配，实力导演杨亚洲搭配青年导演杨博。以下，就主要从类型的突围、杨亚洲导演风格及与冯巩主演的电影《别拿自己不当干部》的比较阅读三个方面，对电视剧《生活有点甜》展开评析。

一、类型的突围

该剧获得好评价与高收视，与同类型题材电视剧或者其他类型电视剧相比，其在人物塑造、主题内容及叙事情感方面都具有较鲜明特色，而不落窠臼。

人物塑造丰富。《生活有点甜》以工厂时代普通工人生活为创作题材，带出诸如"工厂为家""生是工厂的人、死是工厂的鬼"等概念，与当下社会现实已然显得是那样陌生，剧中以唐喜为代表的工人们为自己所就职的工厂为荣，爱得强烈且忠诚，这样的一种"企业认同"恐怕仅仅能够存在于那个火热的工厂时代。就如仅在开篇出现的戏份并不占多的刘佳饰演的丁大姐，在职期间勤勤恳恳、任劳任怨，退休之际流露不舍，提出让其多年同事并将接替自己工长职务的唐喜陪同再下一次车间，听一次机器的声音。这个段落无需太多台词，看到丁大姐走在机器间，观众的脑海可以完成一种想象，曾经她也像这些年轻的姐妹一样纺纱织布，机器和布匹上镌刻的是她整个青春与人生，以至于她自己说出，如果有可能，希望自己死在机器旁，而后来在"大会战"的时候她带病归来与工友集体抗战，终究"成全"其所愿。丁大姐的戏份虽不多，但却细腻、真诚、可信、丰富，为全剧的开篇奉献了让人感动的表演亮点。剧中除了丁大姐这样刚退休的工人，还有唐喜岳父这样的老退休工人（全剧虽然没有任何直接描写，但是通过人物台词有交代，并且可知岳父当年因为工作忙碌的关系，未能好好陪伴老伴，并造成遗憾）、唐

喜与胡主任等工厂的中坚力量，还有周慧等新进的职工，对于工人形象的塑造，涉及了老、中、青三代。此外，此剧的人物塑造并不单一，除了唐喜、丁大姐这样为工作高度负责付出的代表，也有像胡主任这样深谙为官用人之道，虽然正义，但是限于现实人情关系偶尔迫于无奈也少不了会"和稀泥"的人。另外也有另外一派截然对立的以何主任、吕副主任、汤司令等为代表的反派人物，他们善于倒弄小伎俩，当面一套又背后一套，喜欢拉帮结伙、巴结上司。像何主任等反派角色，也并未脸谱化处理，没有一棍子打死而导致其身败名裂。正面角色也有性格上的小瑕疵，诸如唐喜作为绝对男主角，虽十分正面，但也不免"官迷"又喜欢开会和讲话；唐喜妻子张云善良体贴丈夫，支持丈夫工作，但同时她也有容易猜疑、拈酸吃醋的毛病；唐喜岳父豁达开明，然而却也免不了有些爱慕虚荣。然而，他们的"性格特征都是有各种各样的小毛病，但是并不涉及大是大非。这些城市平民无奈中透出的真诚和真诚的无奈，则是人性中之为美好的。"①总体来看，工人职场虽是该剧主要叙事线索，但却并没有像《杜拉拉升职记》等电视剧那样对职场权术过多渲染。《生活有点甜》再现的工人感情与工人理想不乏乌托邦色彩，然而作为一种怀旧化的存在，也令观众心生些许对理想与美好的怀念或向往，而为之感动和难忘。

轻喜剧与相声表演。《生活有点甜》是一部现实主义的年代戏，而又融合轻喜剧、相声语言等元素。在国产电视剧高速发展的今天，收视的引导、商业的裹挟与粉丝的刺激都充满诱惑，而一批又一批的仅仅外表华丽却空洞无物的青春剧、偶像剧、宫斗剧、职场剧、穿越剧等涌现，不少剧集以"苦情"与"生活重压"吸引观众眼球，甚至相当一批剧集作品价值观颠倒，以所谓揭露"现实"为名，将物质追求和生存压力极尽放大，而将最宝贵的感情放置不顾，显得矫揉造作。相比之下，《生活有点甜》以"爱岗敬业"与亲情为本位，塑造任劳任怨、善良淳朴的人物形象，关注普通人悲喜生活，肯定赞扬朴实的价值观念，而显难能可贵。剧中的唐喜是个小人物，作为"工厂"，也只是自己拿自己当个干部，因为在何主任等"真正"的干部眼里，他依旧是一个

① 冯巩：《相声艺术创新的探索与实践》，华中师范大学硕士学位论文，2002 年，第 31 页。

人事档案只能在劳资科的工人。而就这样，他随时提醒自己及周围自己的"干部"身份，一方面，他作为一个生活艰难的小人物，这样的身份认同于他而言是一种自我价值的寻求与肯定，让他感到自尊的获得；而另一方面，这个甚至不算干部的干部，整天拿自己当干部，甚至还敢当面质询"真正"的干部配不配做干部，让那些表面处于高位、顶着干部头衔、占着群众便宜却不拿自己当干部的"高层"汗颜、羞愧。

《生活有点甜》不乏生活、工作之艰辛、无奈的描绘，但一批相声演员出身的制作班子，他们相当专业的嘴皮的功夫、丢包袱的本事使得现实的灰色得以消减，给予全剧感情调子上的轻松调剂，冯巩、白凯南、贾玲、方清平等相声演员的表演，一个个段子和笑话为全剧涂抹了很多明媚的亮色。

除了其专业的相声，冯巩频繁演出或客串电影、电视剧，在《站直啰别趴下》《没事偷着乐》《心急吃不了热豆腐》《建国大业》及《建党伟业》等影片中都有精彩表现，并且获得各种奖项肯定。他尽可能塑造不同人物，然而总的看来，他演出的角色及剧集大都集中在轻喜剧类型，这与他相声表演的功底紧密相关。"多年来，冯巩在上场表演时一开头就嚷嚷的那句'我想死你们了'，使得他与全国的众多观众，建立起一种异乎寻常的亲密关系。"[1]他可谓是难得的颇具台缘的演员，而这与他秉持的相声表演中演员与观众的关系有必然的联系，如他所言，"要有一个使人感到亲切的舞台风度，而绝不矜持做作；因为矜持必将加深与观众之间的隔阂。要有一个热情的态度，而绝不冷漠超然；因为曲艺不像戏剧那样要进入角色，冷漠的态度必将遭到观众的白眼，只有热情才能与观众共同燃起'喜剧之火'，要有保持本色的形象交心，观众不喜欢站在云端的牧师，而喜欢平起平坐的朋友；不愿意听从板起面孔的说教，而愿意倾听打开心灵之窗的谈心。演员不应该自轻自贱，把某些小市民的情趣强加给观众。绝不能把自己当作供人取笑的小丑，摆出一副猥琐、庸俗的样子；刺伤观众的感情，博得的是低级而勉强的笑声。"[2]所以在《生活有点甜》中，呈现给观众的是真诚自然的表演，细心打磨的语言，尤

① 吴文科、冯巩：《冯巩 将幽默进行到底》，《文明》2014年第10期，第134页。

② 冯巩：《相声艺术创新的探索与实践》，华中师范大学硕士学位论文，2002年，第21页。

其是语言方面，抓住方言本身的幽默感，并注重语言使用与叙事环境、人物关系、心理活动及情绪特征的配合。诸如唐喜被撤除工长职务，经胡主任帮助，调职到工人澡堂担任"堂长"，而遇到因在分房时结下的仇家夫妇贾瑜和夏一跳两口子，不可不谓冤家路窄，在澡堂上任后初次与贾瑜见面，贾瑜故作热情地主动与其握手，然而就在唐喜认为她已经不再介怀的时候，贾瑜马上转脸说"你干嘛呀，你握我手干嘛呀，想耍流氓啊，这可是女澡堂子"，唐喜明白她是故意找茬，而回复"这是男澡堂子！"，贾瑜更高声喊"你把我拖这儿干嘛？"两人见面，通过语言上的来往，便知两人关系，十分自然，然而由贾玲饰演的贾瑜与其师傅冯巩的这一场对手戏也给观众带来笑点。

二、杨亚洲导演风格的印记

杨亚洲作为电视剧《生活有点甜》的第一导演，其风格特征较深的印刻在作品当中。杨亚洲导演领域涉及电影、电视剧与电视电影，但其导演作品呈现比较统一个人风格，如平民情结、家庭叙事、女性故事与意象特征等方面。

平民情结。无论是杨亚洲导演的电影《没事偷着乐》《美丽的大脚》和《雪花那个飘》，还是他导演的电视剧如《空镜子》《浪漫的事》《家有九凤》和《嘿，老头！》等，其视角均对准平民生活。正如导演自己曾经说过的，"走平民化道路，描写生活中常见的小人物是我一贯的风格。""平民情结"可谓其重要的特色标签之一。其比较早期导演的电影《没事偷着乐》，镜头对准由冯巩饰演的天津市民张大民及其一家人平凡的生活。《生活有点甜》也是对工人唐喜及其家庭普通生活的展现。然而平凡生活中的柴米油盐与酸甜苦辣虽不是很大戏剧化的大起大落，然而细微之处见功夫，描绘刻画的工作并不容易。如何把小人物拍出大情怀，如何把小生活拍出大故事，毕竟平凡并非平庸，而且观众所需要的艺术作品更非平庸之作，所以导演对作品的理解与掌控需要恰到火候，否则拍的力度不到，会让观众觉得无法触碰"痒处"与"痛处"，拍的力度太过，又会让观众觉得矫揉造作，而不贴近生活。而杨亚洲总是可以用其对生活的感触和对作品的感悟，去敏感又耐心表达平凡市

民、工人的生活,展示平民生活的平凡快乐与真实困境。《生活有点甜》就是诞生在一个国家社会转型大背景下小人物生存境况的作品。剧中的主人公唐喜是万千工人代表中的一个,一家三口生活,也面临来自邻里、家庭和单位等方面的矛盾,在不断的努力与挣扎中,用自己的方式寻找着自我的位置,也承担起家庭的担当与社会的责任,成为一个典型的"平民英雄"。而在杨亚洲导演的作品中,诸如《没事偷着乐》《美丽的大脚》和《家有九凤》等,从不缺乏对"平民英雄"角色的建立和塑造。

家庭叙事与女性故事。杨亚洲擅长讲述一个发生在大家庭中的故事,而且尤其喜欢用女性视角,站在男性的角度对女性情感、生活予以观照与描摹。《生活有点甜》不变的是家庭叙事,变化的是此次视角换成男性,而不再是如《浪漫的事》和《家有九凤》等一贯采用的女性叙事。《浪漫的事》主要关于母女四人寻找爱情的经历。年迈的母亲孤身一人,三个女儿历经婚姻波折而都离婚,而最终她们在母亲寻找浪漫爱情的路上体会到爱情真谛。《家有九凤》则讲了一个更大家族的故事,且母亲的塑造颇具传奇色彩。《家有九凤》听其名便知这是一个有九个女儿的大家庭,母亲在失去父亲以后,自己扛起所有生活的重担,把九个女儿养育成人,这部电视剧可谓是一个群像表演的大戏,初家老太太与九个女儿,十个主要的女性角色性格鲜明,有不同生活经历,在一个传统的大院里,她们生活艰辛却也充满欢笑。而此次《生活有点甜》,选取主人公唐喜的男性视角,以他在家庭、单位和社会上的际遇为线索,展示平民生活常态。该剧主人公唐喜自己的家庭虽是一个典型的小三口之家,有一个贤惠善良的媳妇,和一个听话懂事的儿子,但其媳妇张云作为家中老三,由她又牵引出另外一个大家庭线索,而这个家庭是由一个退休工人父亲,和另外三个姐妹及其配偶,还有一个小弟组成。在这个家里,每个人都自己的性格特征,不同的生活水平,各自也有着自己的一些"小算计",然而亲情这条线索将他们拴拢,他们每一个小家庭各自生活却又彼此牵绊,相互扶持共同面临生活中的困难。

意象特征。看过杨亚洲导演的《没事偷着乐》这部电影的观众,应该会对冯巩饰演的张大民一家三口住的小屋的床中间的那棵树印象深刻,这棵树作为一个夫妻生活环境的尴尬存在,随时提醒着这个家庭住房空间的紧

张与经济的困难，然而张大民将其用红布包裹，将其作为房间的装饰，连出生的儿子也命名"小树"，表达了主人公生活态度之乐观积极。同样，《空镜子》里面的"镜子"与《家有九凤》一家人所居住的"大院"，都不单纯是影像呈现，更与叙事相融合。如在《家有九凤》中，导演选择了一个有一进、二进的，正房与厢房有序排列的传统大院作为叙事的主要场景，其意指乃是比衬一个传统大家庭的有序秩序。《生活有点甜》就抓住一个物件——糖，从一开始会发现，唐喜家能有很多糖是因为妻子所在单位糖厂效益不好，用产品抵工资，想拿工资拿不到，却只能每月拿到糖而代之，这是一种无奈，而唐喜也从而有了喝糖水的习惯，而就这糖水也给了他艰辛生活难得的甜蜜调剂，提醒着他生活有苦有甜，而保持对生活的希冀。

三、与冯巩电影《别拿自己不当干部》的比较阅读

不同于电视剧《致青春》等，《生活有点甜》并未强调自己是某电影的剧版，然而熟悉冯巩电影的应该会很容易发现，《生活有点甜》实则是由冯巩于2007年执导的《别拿自己不当干部》的扩充版，而它们也都改编自齐铁民的小说《别拿豆包不当干粮》。与电影《别拿自己不当干部》相比，电视剧《生活有点甜》有相当部分的承袭，其中也有明显的调整与改变。

正能量始终贯穿。不同于黄建新的黑色幽默，也不同于冯小刚的市民喜剧，冯巩的作品，其相声、小品、电影和电视剧虽有讽刺现实，然而却十分温和，好人有好报是其作品的特色基调。这样的正能量是《别拿自己不当干部》和《生活有点甜》所具有的非常一致的内容主题特征。冯巩的作品无论是表演、语言、内容等方面都渗透着一种"没事偷着乐"的气氛，善于在平凡琐碎的生活中发现幸福与快乐。如他所说，"小快乐是自己快乐，大快乐是给别人带来快乐，最快乐是快乐着别人的快乐。随着社会主义核心价值观的逐步推进，我们为许多凡人善举而感动；我们期待大家都能体会到'赠人玫瑰手有余香'的快乐。当正能量多了，负能量就少了，社会就美好了。"[①]冯巩的作品中，人物命运虽算不上跌宕起伏，而过程也是十分曲折，经历艰辛

① 冯巩：《越扎根生活 作品越有深度》，《新湘评论》2016年第8期，第41页。

与无奈，但是观众从不必为其结果担心，他的作品总是会有一个充满希望的圆满幸福的结局。在这方面，一方面可以说冯巩的作品力度上不够"狠"，无法深刻勾勒"惨淡的现实"，然而冯巩就是冯巩，那个秉持"快乐原则"的冯巩，他不是冯小刚，也不是贾樟柯，无法用力鞭笞现实，用小人物的幽默精神消解冷漠与绝望。观众在生活中已经背负压力，当把精力转投到屏幕上面的时候，这样亮色的结尾也为大众带来更多欣慰的微笑。无论在电影还是电视剧中，冯巩所饰演的主人公经历职务起伏，最终做"官"的梦想还是得到成全，而在电视剧中的结尾，唐喜的自述中更是直接点到"好人有好报"。

细节与人物的变动。从电影到电视剧，主题内容，甚至演员阵容方面都有承袭，而长篇电视剧的容纳量毕竟比一个半小时的电影要大得多，人物关系和剧情铺垫等都可以得到更加充分的延展。《生活有点甜》较之《别拿自己不当干部》的延展是明显的，而更值得提到的是电视剧在细节及人物方面的变动，这直接影响了叙事的线索与剧情的结构。非常有趣的一点是男主人公妻子这条线索的设置，无论电影还是电视剧中，主人公妻子都是贤惠的、善良的、支持丈夫工作，在电影中，她是在一家酿造厂工作，所以家里经常有很多酱豆腐和臭豆腐，而这也就成了她家里经常吃的食物；另外还有一个巧妙的应用，就是他们两口子一直拒绝收礼，而当一些礼品不得不收下的时候，酱豆腐和臭豆腐也成了回赠的礼物，由此他们也就没有占别人的便宜。但是在电影中，妻子在帮助丈夫的女工之后就失去了戏份，由此，在前面不多的出场中，她的形象尚未立体塑造，而后便消失，整体显得苍白。而妻子的角色在电视剧版中得到大幅度的提升。首先妻子张云的工作单位发生变化，不再是酿造厂，而是在糖厂工作，因为单位效益不好而工资发放不及时，糖便经常成了工资的顶替品，唐喜家里就有很多糖的储备，而唐喜也有了平时喝糖水的习惯，而更重要的是，糖也是全部剧集的一个重要线索和重要点题物品，让人物面对生活挫折而始终不忘甜的味道。除此之外，电视剧中妻子的戏份较之电影明显重要很多，且由她开启了故事的另外一路线索，也就是唐喜岳父家所有亲戚的戏份也有比较充足的展示，唐喜在剧中便不再是一个唱独角戏的人物，而通过更加复杂人物角色及关系的呈现，唐喜的形象也更加饱满丰富，有了更多支撑的基础。

四、结语

当下国产电影奉行技术先行，有些电影看得观众"眼热心冷"，国产电视剧则是婆媳、职场和青春题材集结扎堆，一副"你方唱罢我登场"轮流不息的态势。在此背景下，富有时代感、平民视角、表达工人阶级乐观精神的《生活有点甜》的出现可谓一股"清流"。当然，无论是电影还是电视剧，从最后的呈现来讲都是"遗憾的艺术"，《生活有点甜》也不例外，尚有很大提升与改善的空间。该剧开头精彩，中间也略有拖沓，旁生一些冗余的枝节影响了精致紧凑，剧集中的很多说教过于直白，而令一些观众评价其"乏味"。但总体来看，该剧剧作扎实、制作用心、表演真诚、情感到位，尚可谓国产电视剧的优秀作品。而且仅就其不靠粉丝制作话题、不凭跟风吸引注意力，依靠本身创作质量收获观众，经过口碑酝酿而获得好评，就值得为其点赞。

《我要我们在一起》：
对青春爱情电影创作及市场的再思考

看完电影《我要我们在一起》，最让我纠结的问题不是就剧情的设置或角色的合理性进行评价，而是这部电影在我个人的观影坐标系中应该放在哪个位置。坦白说，它是可以直接被扫入"烂片"一类，这一点我并无太多迟疑。但让我感到"纠结"的，其实是我对后疫情时代观影体验和近期电影市场现状的更多考量。这些外部因素让我对这部电影的评价变得不那么单一和绝对，也让我在思考这部电影时有了更宽广的视角和更复杂的情感。

新冠疫情给全球电影产业带来了前所未有的冲击，在重新走进影院之后，我们更加深刻地意识到电影这一媒介所具备的独特魅力和重要意义。这不仅仅是因为电影能够带给我们社交、体验、情感和记忆等多方面的享受，更是因为电影本身就是一种无法被替代的艺术形式。我们需要电影院，需要那个能够让我们暂时忘却外界纷扰、沉浸于光影魔法的神秘空间。我们需要走进电影院，与一群素不相识的陌生人共同分享这份奇妙的体验，在这个黑暗而安静的"黑匣子"里，我们共同哭泣、共同欢笑，释放着内心深处的私密情感。

随着全球电影市场的复苏，中国电影产业也迎来了前所未有的发展机遇。在 2020 年，中国电影历史性地成为全球第一大票仓，这一成就的背后既有国外大片引进的缺失，更是国产电影质量过关、表现卓然的体现。在影院重开后，我们见证了一批又一批优秀国产电影的涌现，它们不仅创造了惊人的票房成绩，更在口碑上获得了观众和影评人的一致好评。这些电影既有大制作、大投入的商业片，也有小成本、小制作的文艺片，它们都在不同程度上打破了"叫座难叫好"或"叫好难叫座"的评价话语，为中国电影产业的发展注入了新的活力和动力。

　　然而，将该电影放置于2021年上映时的电影市场时，我们发现历来在市场上占据相当数量的青春爱情片在这么久以来是缺席的。经历了漫长的等待后，观众对于在银幕上溢出的爱情信息实则是抱有期待的。终于有一部《你的婚礼》在2021年五一档期间上映，然而这部电影却让观众们大失所望。除了七零八碎、装模作样、装腔作势等表面功夫外，它实在难以给观众留下深刻的印象。而也正基于这样的背景，《我要我们在一起》的出现竟然让评价变得有些"困难"。一方面，因为有一个值得"负五星"的《你的婚礼》在前作对比，《我要我们在一起》即便依旧无法与同类的经典作品相比较，竟然也显得已经触及了该类电影制作与观赏的及格线。这无疑让观众在失望之余又看到了一线希望。

　　《我要我们在一起》是一部典型的青春爱情电影，其叙事线索围绕着男女主人公的爱情历程展开。电影的名字"我要我们在一起"不仅仅是一个简单的呼唤，更是对真爱坚定不移的追求和执着。在这部电影中，"真爱至上"作为叙事核心动力被贯穿始终。男女主人公在有缘相遇后迅速坠入爱河，他们坚信只要相爱，就必须克服一切困难，坚定地在一起。然而，现实的残酷性使得他们的爱情之路充满了挑战。房子、金钱等现实压力不断考验着他们的感情，让他们的爱情之路变得更加曲折。尽管如此，电影依然展现了爱情可以超越、战胜一切的力量。在男女主人公面对重重困难时，他们的爱情成为他们最坚实的支柱，让他们勇敢地去面对现实、去争取自己的幸福。电影结尾的开放式大结局更是给观众留下了无限的想象空间，同时也再次确认了真爱的浪漫与伟大。

　　《我要我们在一起》不仅包含了爱情、青春等基本元素，还融入了残酷物语，试图让电影更加具有现实感和深度。然而，神经质的剧情设计在一定程度上影响了观众的沉浸体验。尽管如此，对于这类煽情催泪、情感饱满的"情绪型电影"，有些观众依然难以抗拒其吸引力。即便观众能够清楚地认识到"电影的青春不等于自己的青春"以及"电影的爱情不等于自己的爱情"，但很多人仍然愿意在电影中寻找共鸣、感受那份真挚的情感。这或许就是《我要我们在一起》这类电影能够持续吸引观众的原因之一。

　　电影市场的成败，往往与其走向市场的时间选择有着密不可分的关系。

《我要我们在一起》在选定上映日期时显然做了一番精心考量。它选择了"网络情人节"（5月20日）这样一个充满现代感的爱情节日作为首映日，不仅与电影本身的青春爱情题材高度契合，更在时间上巧妙利用了周四的首映日，紧接着便是周五和双休日，为电影的票房表现铺设了一个良好的时间阶梯。

随着时间的推移，中国电影市场在经历了多年的产业化发展，特别是"院线制"改革之后，已经逐渐形成了具有自身特色的档期分布。与北美的冬季档、春季档、夏季档、秋季档、年末假日档相对应，中国电影市场则稳定地形成了贺岁档、五一档、暑期档、国庆档等主流档期。而近年来，光棍节档、清明档等新兴档期也逐渐崭露头角，成为市场的新热点。然而，档期的价值并非自然而然就能体现出来，它需要电影行业的不断探索、开发、培育和运营。以"5·20"这个特殊日期为例，它恰好位于五一档和暑期档之间，这段时间内新片发布和大片扎堆的现象相对较少，为一些小成本制作的青春爱情电影提供了上映的良机。但目前来看，电影市场对"5·20"这一时段的开发还远远不够充分，仅有一部《我要我们在一起》显然难以引发观众的大规模观影热潮。如果能有更多同类型的电影选择在这一时段上映，或许能更有效地提升观众对该时段的关注度和观影兴趣。

在当下的中国电影市场中，观众对于新鲜、有深度的故事内容以及真实、动人的情感表达的需求愈发强烈。观众渴望在银幕上看到那些能够触动心弦、引起共鸣的作品。而青春爱情题材，作为电影叙事永不过时的内容，更是承载着无数人的期待和憧憬。《我要我们在一起》虽然具备些许"卖相"，但显然在口碑和票房上并未达到预期的"黑马"级别，这也反映出当前市场对于这一类型电影的更高标准和更严要求。不过，这并不意味着青春爱情电影的没落，相反，它更像是一个崭新的起点，激励着电影创作者们去挖掘更深层次的情感、去塑造更立体的人物、去讲述更动人的故事。我们坚信，只要电影人能够紧跟时代的步伐，把握住观众的心理需求，不断探索和创新，就有机会打造出真正意义上的青春爱情电影"黑马"。这样的作品，不仅能够在票房上取得优异的成绩，更能够在观众心中留下深刻的印记，成为他们回忆中不可或缺的一部分。期待着在未来的日子里，中国电影市场能

够涌现出更多优秀的青春爱情电影，它们或许来自新人导演之手，或许拥有全新的叙事方式，但无论如何，它们都将以真挚的情感和深刻的内涵，赢得观众的喜爱和尊重。

《去有风的地方》：
用缓慢轻快的方式讲述"中国式现代化"的故事

 《去有风的地方》以清新唯美的田园风光和温暖细腻的情感故事为特色，以及贴近现实生活的主题呈现，呈现出中国式现代化进程中一代青年的成长历程和精神风貌，用独特的方式讲述"中国式现代化"的故事。该剧在国内引发广泛共鸣和热议，同时在海外市场也收获积极评价和回响。

 《去有风的地方》以其独特的叙事节奏，缓缓展开了中国式现代化在农业农村领域的画卷。这种"缓慢"并非拖沓，而是一种细致入微的刻画。云苗村，作为剧中的核心场景，其变迁历程正是中国千万乡村走向现代化的缩影。云苗村最初呈现在观众眼前时，是一个典型的传统农业村落，村民们日出而作、日落而息，依靠着古老的耕作方式和有限的土地资源维持生计。然而，随着剧情的推进，我们可以清晰地看到，在农业生产方式升级和乡村治理体系完善的共同作用下，云苗村村民们的生活水平和精神风貌都得到了显著提升。随着收入的增加和生活的改善，村民们的衣着更加整洁、饮食更加健康、居住条件更加舒适。更重要的是，他们的精神世界也得到了极大的丰富。这种变化不仅提升了他们的个人素质，更为村庄的持续发展注入了强大的动力。云苗村的变迁历程不仅是中国千万乡村走向现代化的缩影，更是中国式现代化进程的生动写照。

 在《去有风的地方》中，多位青年角色的积极心态成为剧情的一大亮点。他们面对生活的种种挑战，始终保持着乐观向上的态度，用自己的实际行动诠释了"中国式现代化"进程中青年的担当与作为。接下来，我们将具体分析剧中三四位人物的积极心态。

 首先要提的是许红豆，她作为剧中的主角，其积极心态给观众留下了深刻印象。许红豆在城市工作多年后，选择回到家乡云苗村，而后投身到乡村振兴的事业中。面对初到乡村时的种种不适应和困难，她从未退缩，而是以

一种积极的态度去面对和解决。她善于发现问题，更勇于解决问题，无论是推动当地旅游业发展，还是帮助村民解决生活难题，她都展现出了极高的责任感和行动力。许红豆的积极心态不仅体现在工作上，更体现在她对待生活的态度上。她热爱生活，善于发现生活中的美好，这种乐观向上的心态也感染了身边的许多人。其次是谢之遥，他作为云苗村的本地青年，对家乡有着深厚的感情。谢之遥在剧中一直致力于推广家乡的文化和旅游资源，希望通过自己的努力让更多人了解云苗村、走进云苗村。他面对家乡发展的种种困境，从未放弃过努力，而是一直以一种积极的心态去寻找解决问题的方法。他善于与人沟通，能够很好地协调各方资源，为家乡的发展贡献了自己的力量。再来看林娜这个角色，在剧中，林娜选择离开城市回到乡村，用自己的方式去追寻内心的平静和幸福。她面对生活中的种种挑战和困难，始终保持着一种乐观向上的心态。她善于发现生活中的小确幸，也懂得如何调整自己的心态去面对生活中的不如意。还有胡有鱼，他在剧中虽然戏份不多，但却给观众留下了深刻印象。胡有鱼作为一位音乐人，对音乐有追求和热爱。他面对生活中的种种挫折和困难，始终保持着一种积极向上的心态，用自己的音乐去感染和影响身边的人。

在当今社会，"青年躺平"与"内卷"成为热议的话题，许多年轻人因生活压力、竞争激烈而选择放弃或陷入焦虑。《去有风的地方》却以另一种视角，展现了青年人在中国式现代化进程中的担当与作为，传递出积极向上的正能量。许红豆，一个在城市中打拼多年的年轻人，面对高压的生活和工作环境，选择回到乡村，寻找内心的平静和真正的价值。这不是躺平，而是一种对生活的重新审视和选择。在云苗村，许红豆用自己的智慧和汗水为乡村振兴贡献力量，她推广当地文化，成为乡村振兴的重要推动者。她的行动证明了，青年人可以在乡村中找到属于自己的舞台，实现个人价值和社会价值的统一。谢之遥是云苗村的本地青年，他深知家乡的优势和潜力，但也清楚乡村发展的困难和挑战。他没有选择离开家乡去城市追求更好的生活，而是选择留下来，为家乡的发展贡献自己的力量。他的努力不仅让云苗村焕发出新的生机和活力，也让更多年轻人看到了在乡村中实现自己价值和梦想的可能性。

　　《去有风的地方》通过塑造这些具有积极心态和行动力的青年人物形象，为观众呈现了一种全新的生活方式和价值观。它告诉我们，青年人可以有多种选择，可以在乡村中找到属于自己的舞台和价值；它也告诉我们，生活不仅仅是追求物质上的富足和成功，更是追求内心的平静和满足。

　　《去有风的地方》融合"缓慢"与"轻快"两种节奏讲述"中国式现代化"故事，形成了其独特的叙事风格。"缓慢"的部分主要体现在对中国优秀传统文化的深入挖掘与细致呈现上，而"轻快"的部分则体现在富有现代感的叙事手法和鲜活的人物塑造上。

　　在剧中，观众可以清晰地看到云南乡村的美丽风光、传统建筑的风貌以及当地民俗文化的独特魅力。这些元素的融入，不仅丰富了剧情的内涵，也使得观众在欣赏剧情的同时，能够感受到中国传统文化的深厚底蕴。例如，剧中通过展现云苗村的传统节日、民俗活动以及村民们的日常生活，让观众了解到了中国传统乡村社会的文化习俗和生活方式。这种对传统文化的深入挖掘和呈现，不仅有助于传承和弘扬中华优秀传统文化，也使得观众在观看过程中能够产生强烈的文化认同感和归属感。《去有风的地方》在呈现传统文化时，并没有简单地停留在表面的展示上，而是注重挖掘其内在的精神和价值。例如，剧中通过展现云苗村村民们的互助合作、尊老爱幼、勤劳善良等优良传统，传递了中国传统文化中的道德观念和人文精神。这种深入挖掘和呈现传统文化内在价值的方式，让观众在欣赏剧情的同时，也能够从中汲取到有益的思想启示。

　　在叙事节奏上，《去有风的地方》注重把握剧情的推进速度和观众的观看心理。在人物塑造上，该剧则通过生动有趣的对话和情节设计，塑造了许红豆、谢之遥等一系列立体丰满、性格鲜明的人物形象。他们的身上既承载了中国传统文化的价值观念，也体现了现代社会的时代精神。例如，许红豆的坚韧和乐观、谢之遥的机智和担当，都是中国传统文化中推崇的品质，而他们面对困难不屈不挠、勇于追求梦想的精神，则体现了现代社会的积极向上、勇于进取的时代精神。这种人物塑造方式让观众在感受到传统文化魅力的同时，也能够从中汲取到现代社会的正能量。

　　除了在国内热播，《去有风的地方》也在海外受到广泛关注，获得《纽约

时报》2023 年杰出国际剧目推荐，并是唯一获此推荐的中国电视剧。该剧已成功发行至多个国家和地区，包括马来西亚、泰国、越南、新加坡以及欧洲多国等。此外，它还在 YouTube 平台以英语、越南语、印尼语、西班牙语、阿拉伯语和法语等六种语言上线，覆盖全球 225 个国家及地区，实现国内外广泛传播。《去有风的地方》巧妙地规避了国产现实题材电视剧在海外传播时常见的"水土不服"问题。它以人为本，展现了生活中的点滴温馨，如家庭的温暖、友情的关怀等。剧中情节，如谢阿奶的节俭与深情、阿桂婶的善解人意、许红豆对故去闺蜜父母的悉心关怀等，都深深触动了观众的心弦。《去有风的地方》从生活的细微处着手，既保留了文化内涵，又精准地传递了信息，使非华语区观众也能轻松理解。这种平衡和共通点的把握，正是该剧在国际舞台上脱颖而出的关键。

《去有风的地方》可能只是一部"小剧"，倘若我们从更为宏观的视野下细心观察，便会发现其中蕴藏的"大意义"。剧集用"缓慢"和"轻快"结合的方式讲述了一个有关中国式现代化的故事。它深入挖掘了中国传统文化的内涵和价值，并将其与当下的价值观、时代精神相结合，使得观众在欣赏剧情的同时，能够领略到传统文化独特的魅力。此外，该剧将中国文化中的优秀元素与国际观众的接受相融合，实现跨文化的交流和理解。《去有风的地方》的成功不仅为全球观众了解中国文化和社会提供新窗口，更为今后中国影视走向海外提供新启示。

《3 天的休假》:
"妈可不简单,妈是惊天动地!"

"妈可不简单,妈是惊天动地!"

看完电影《3 天的休假》(3 일의 휴가)之后,95 岁高龄的外婆上次告诉我的这句话,自然且响亮地再回到我的耳边、我的心里。

《3 天的休假》系尹尚孝执导,金海淑和申敏儿主演的电影,于 2023 年 12 月在韩国上映。电影主要围绕一对母女展开。母亲福子(金海淑饰)在孤独地离开人世后,获得了一个特殊的"休假"——为期 3 天重返人间的机会。在这 3 天里,她得以观察并陪伴她一直牵挂的女儿珍珠(申敏儿饰)。这个特殊的"休假"为福子和珍珠提供了一个难得的沟通机会(开始的设定是女儿无法看到母亲)。她们以这种特殊的方式回顾了过去的时光,分享了现在的苦与乐。尽管生死相隔,但这对母女在心灵上却更加紧密地联系在一起。电影以这种方式展现了母爱的深厚和超越生死的力量。

电影,作为社会文化的镜像,经常通过细腻的人物刻画和复杂的情感纠葛来反映和探讨各种社会议题。其中,"母爱"一直是一个经久不衰、深入人心的叙事焦点。此外,无论文化背景差异如何,母爱都是人类情感中最为基础和核心的部分。很多电影通过刻画母亲的形象和母爱的行为,触动观众内心深处最原始和最真挚的情感反应,实现了跨文化和跨地域的情感共鸣。

尤其对于中国观众,"世上只有妈妈好"这句再简单不过的歌词,在每个人的童年记忆中都留下了深刻烙印,无论流行如何变迁,这首歌从未过时。这句歌词所蕴含的对母亲深深的爱和感激之情,已经汇成一种普遍而共同的情感语言,成为每个人内心深处最真挚、最动人的情感表达。

电影艺术通过独特的叙事手法和视听语言,将母爱这一抽象概念转化为具体可感的影像,从而引发观众深刻的共鸣和思考。在众多电影中,母亲形象往往被赋予一种超乎寻常的坚韧和牺牲精神。例如,《关于我母亲的一

切》中的母亲玛努埃拉在儿子去世后，选择以一种近乎悲壮的方式去追寻和纪念他，体现了母爱的深沉和伟大；在《世界上最疼我的那个人去了》中，中年女作家陪伴身患绝症的母亲走到生命的尽头，展现了母爱的无私与顽强。在《漂亮妈妈》中，单亲妈妈独自抚养失聪儿子，面对生活的种种困难和挑战，她始终不屈不挠，展现了母亲的勇气和担当；在《妈妈！》中，讲述了一位85岁母亲照顾65岁身患阿尔兹海默病女儿的故事，影片中的母亲面对女儿的病痛和生活的艰辛，依然不离不弃，用尽全力去守护和照顾她。这种母爱是沉重的，但也是无比坚定的，让我们看到了母爱的力量和伟大。

杨荔钠导演在其执导的电影《春潮》中，曾提出一句引人深思的观点："你和母亲的关系，决定了你和世界的关系。"这句话揭示了母亲在我们成长过程中的重要性，以及与母亲的关系对我们如何看待和接触外部世界所产生的深远影响。当我们观看另一部电影《3天的休假》时，这句话同样浮现在脑海中，为电影的情感深度和主题提供有力注解。在《3天的休假》中，母女之间的关系被描绘得既复杂又真实。福子的离世让珍珠开始重新审视自己与母亲的关系，从而更加清晰地认识到母亲在自己生命中的位置和重要性。这种认识影响珍珠开始反思自己与外部世界的关系，她开始意识到，自己与母亲的关系其实决定了自己看待世界的方式和与世界互动的模式。

在《3天的休假》中，抽象的母女关系的复杂性和动态变化经由影响而得以具体呈现。电影的开头就展现了母女之间复杂而微妙的关系，这种关系的紧张和未解之谜也引发了观众的兴趣与好奇，使观众不禁会思考，这对母女背后到底隐藏着怎样的故事？是什么造成了她们之间的隔阂？这种设定就像一块磁石，吸引着观众继续探索。随着电影的展开，故事情节如抽丝剥茧般逐渐明朗化。每一个细节、每一个转折都精心设计，让观众在解谜的过程中感受到了剧情的起伏和情感的波澜。母女之间的矛盾、误解以及深藏的爱意，在电影的叙事中得到了充分的展现和解读。而在"答疑"的过程中，观众不仅逐渐揭开了母女关系的层层面纱，更是深刻体验到了爱的力量。这种爱或许并不张扬，或许充满了曲折与挣扎，但它却如同静水流深，蕴含着无尽的情感与能量。通过电影的镜头语言，观众仿佛能够穿透屏幕，直接触摸到这种爱的脉搏，感受到它的温暖与震撼。更为重要的是，《3天的休

假》不仅让观众在解谜的过程中发现了爱,更引导着观众去感受爱、珍惜爱。

电影《3 天的休假》在处理叙事氛围方面尤为出色,这一点从影片的开头就可见一斑。影片开始,通过细腻的画面和音效,观众仿佛能够立刻感受到故事所发生的环境和背景。无论是温馨的家庭场景,还是充满生活气息的街道,每一个细节都被精心打磨,让观众在不知不觉中被带入了一个真实而又充满情感的世界。细节,从来恰好是最动人的。同时,电影开头的节奏把握得恰到好处,既不会让观众感到拖沓,又能够逐步引导观众进入故事的核心。这种处理方式不仅展现了导演对叙事节奏的精准掌控,更为后续的剧情发展奠定了坚实的基础,让观众在观影过程中始终保持着高度的投入和共鸣。

影片一开始,女儿与母亲福子之间存在着明显的冲突和隔阂,然而,随着影片的推进,女儿开始对母亲的过去和付出产生反思,这一过程也逐渐成为她理解母亲、与母亲和解,以及与自己和解的过程。影片以母亲福子的离世为起点,却为她安排了一个"重返人间"的机会。这 3 天,对于福子来说,是对生前遗憾的弥补,更是对女儿珍珠深沉爱意的延续。她以"幽灵"的身份观察着女儿的生活,看着她做饭、回忆过去,甚至为错过母亲的电话而自责。这些日常琐碎的细节,在生死相隔的背景下,被赋予了格外深刻的意义。女儿在母亲离世后才逐渐意识到自己对她的忽视和误解,才开始怀念那些被母爱包裹的日子。

影片的叙事手法值得一提。导演通过母亲和女儿两个不同视角的交替呈现,不仅增加了故事的层次感和复杂度,也让观众能够更深入地了解两个角色的内心世界,从而更好地理解她们的行为和情感。导演通过一系列细腻而真实的场景,将母女二人的情感状态和生活状态展现得淋漓尽致。在母亲福子的视角下,观众可以看到她对女儿的深深牵挂和不舍,以及她对女儿生活细节的关注和担忧。而在女儿珍珠的视角下,观众则可以看到她对母亲的怀念和愧疚,以及她在母亲离世后的孤独和无助。这些场景不仅让观众感同身受,也让母女二人的形象更加立体和鲜活。

在《3 天的休假》中,做饭的场景始终出现,这些场景不仅仅是为了展示角色的日常生活,更在多个层面上(尤其情感层面)对电影产生影响,可以说每次做饭都不仅是一次简单的日常活动,是一次情感的触发点,更是一次感

人至深的情感片段。当珍珠在切菜时，她会下意识地模仿母亲熟练的手法；当她在调味时，会尝试回忆母亲独特的配方。这些无意识的动作和回忆都表明，珍珠在做饭的过程中不仅是在为自己准备食物，更是在寻找和母亲之间的情感联系。在这个过程中，珍珠重新找回了自己与母亲之间的情感纽带。她仿佛能够感受到母亲的存在，那些熟悉的动作和味道让她觉得母亲并未真正离开。这种奇特的体验让珍珠对母亲的依赖不仅没有减少，反而变得更加深刻。她开始更加怀念与母亲共度的时光，也更加感激母亲为她付出的一切。

值得一提的是，珍珠在努力复制母亲的菜肴时，其实是在尝试找回那份只属于母亲的"味道"。这份味道对于她来说意义非凡，它不仅仅是一种味觉上的享受，更是一种精神上的寄托和回忆。母亲的烹饪方式和"秘方"成为她留给女儿最宝贵的遗产，这份遗产无关金钱和物质，只关乎无尽的思念和深厚的爱意。

电影结尾呈现了一段深情而令人动容的母女对话。福子，在即将与女儿分离时，做出了一个决定。她恳请天使大人，即使代价是永远抹去她最宝贵的有关女儿的一切记忆，也希望能争取到一次与女儿再次相见、交谈的机会。她只想对女儿轻轻地说一句"没关系"，以此宽慰患有抑郁症的女儿内心深处长久以来的愧疚，照亮她前行的道路，让她能够放下包袱，勇敢且轻松地面对未来。在母女共度的最后一顿饭中，母亲细细品味着女儿亲手制作的食物，脸上流露出欣慰和满足的笑容。她夸赞女儿的手艺不错，而女儿则调皮地回应道："也不看看自己是谁的女儿。"这一刻，福子吃下的不仅是女儿做的饭菜，更是女儿对她深深的爱与不舍。这些食物中蕴含的熟悉味道，其实就是她自己的手艺，是她曾经无数次为女儿烹饪时留下的独特印记。这种"味道的传承"，如同一种无形的纽带，将母女二人紧紧地联系在一起，这种味道的传承一定继续留在女儿的生命中，成为女儿宝贵的回忆和力量源泉。这不仅是对福子一生付出的最好安慰，也是对她即将离去时最大的慰藉。

福子曾自问"到底什么是父母子女"，这句话体现了福子作为母亲对自身角色的困惑和反思，反映了她对母亲角色的不确定性和自我质疑。福子

还曾经自责对女儿"毫无用处",殊不知,福子的巨大"用处"已经深深地烙印在女儿的生命中,成为女儿往后余生不可或缺的一部分。这种思念和继承不仅让女儿更加珍惜当下的生活,还让她对未来充满了希望和期待,"替母亲过如花的人生"。

《3 天的休假》中"重返人间"的设定在影视作品中并不罕见,类似于《人鬼情未了》和《星语心愿》等影片都曾经运用过这样的情节设计。然而,尽管这种设定缺乏新意,但《3 天的休假》依然凭借其细腻的情感表达、出色的人物刻画等,显示出其的优点和魅力。尽管《3 天的休假》系脱离现实的奇幻构思,但却以其朴实无华的叙事方式、真挚动人的情感表达和高度可信的人物塑造,深深地打动了观众的心。相比之下,有些影视剧虽然高呼"现实主义",但往往让观众觉得影像之下难以触摸到真实的情感。

《3 天的休假》以其简单而质朴的叙事方式,深刻地展现了母爱的伟大与深沉。尽管没有华丽的辞藻和繁复的情节,电影却以最直击人心的手法,呈现了母爱那种无声无息却又惊天动地的力量。在这部电影中,母爱如同静水流深,悄然无声地渗透在每一个细微之处,却又在关键时刻爆发出惊天动地的能量,令人震撼、令人动容。《3 天的休假》以其简单而质朴的方式,让我们重新审视并珍惜身边那份伟大而深沉的母爱。

整部电影以克制的情感表达为特点,但这种克制却让人感觉非常合理,更能触动人心。影片深刻描绘了活着的人在面对亲人死亡时的无法自拔,以及他们如何通过找寻妈妈的食物味道来抚慰内心的遗憾和愧疚。这种情感的传递,让人深刻体会到妈妈的味道就是故乡的味道,是我们心灵的归宿。电影中,一餐一食都蕴含着妈妈默默的爱,这些看似平凡的细节却常常被我们忽略。我们总以为她们是坚强的,不需要我们的关爱,但事实上,她们也有脆弱的时候,也需要我们的陪伴和呵护。母亲在成长的过程中了解了我们所有的喜怒哀乐,而我们却不一定了解她们的内心世界。电影所传递的深刻主题让人反思:如果我们无法与过去的自己握手言和,就没办法拥抱未来。母亲用过往的记忆换取女儿的未来,这种无私的奉献让人感动。即便此后她的一生记忆会空空如也,她也在所不惜,因为她知道,这是为了女儿能够更好地前行。

谈及电影的"简单"，就不免联想到当下电影制作的复杂技术背景。随着科技的迅猛发展，人工智能对电影创作的影响已经日益显现，它不仅在后期制作中带来了前所未有的便利，更在创作构思、角色塑造、情节设置等方面为电影人提供了无限的想象空间。在可见的未来，这种影响势必会持续扩大，引领电影制作进入一个新的革命性时代。然而，在这个技术狂欢的时代，当我们都在热烈讨论着如何通过 AI 技术创作出更为复杂、震撼的视觉效果时，有一类电影却以其简单、质朴的叙事方式，深深地触动了我们的内心。它们没有华丽的特效，没有复杂的剧情，却以其真实、细腻的情感表达，让我们重新认识了电影的本质意义。这类电影让我们明白，电影作为一门艺术，其最大的价值并不仅仅在于追求技术的极致，更在于能够让观众感受到爱的存在。

无论未来电影技术如何发展，我们都应该牢记电影的本质意义——电影应该是一门关于爱的艺术。在电影中，我们可以看到人性的光辉，看到人与人之间的情感纽带，看到爱与被爱所带来的改变和力量。这些元素共同构成了电影的魅力所在，也是电影能够跨越时空、文化、语言等障碍，成为全球共同艺术语言的原因。

电影作为一门艺术，其最大的价值就在于能够让观众感受到爱的存在。这种爱不仅能够让我们在观影的过程中得到情感的满足，更能够让我们在生活中学会如何去爱、如何去珍惜身边的每一个人和每一份情感。

在电影中，天使大人说"父母的心是最无法控制的"，父母对子女的爱是一种天生的、本能的情感，它超越了理性和逻辑，成为一种无法用言语完全表达的力量。这种爱不仅无法被外界所控制，甚至有时连父母自己也难以控制。他们愿意为子女付出一切，包括自己的生命，而且这种付出往往是不求回报的。他们时刻牵挂着子女的安全和幸福，永远毫不犹豫地站在子女身边，给予他们最大的支持和鼓励。同时，这句话也提醒我们，要珍惜和感恩父母的付出和牺牲，用我们的行动来回报他们的恩情。

在观影过程中，尤其在电影结尾，我有意克制自己不要失控。即便如此，后来发现，我的左眼还是湿润了。很高兴在这个冬天看到《3 天的休假》，"妈可不简单，妈是惊天动地"！

《怪物》:
穿越误解的迷雾,任何人都可以拥有幸福

　　当提到是枝裕和,许多影迷会立刻联想到他那些充满人文关怀而又敏感脆弱的家庭题材作品。《怪物》延续了导演对亲情的关注及对社会问题的敏锐洞察,但在故事情节上更加紧张。

　　影片通过类似《罗生门》的多重视角结构,通过母亲、教师和男孩三个角色的视角来讲述同一件事。影片中的母亲角色,是一个既坚强又脆弱的女性形象。她面对孩子的行为问题,一方面想要保护他,另一方面又不得不面对外界的指责和质疑。她的视角充满了对孩子的担忧和对他人(尤其对学校及校长、教师们)的无奈。在影片中,当她的孩子麦野被指认为校园暴力的施暴者时,她的第一反应是不相信。她努力寻找证据,为孩子辩护,但却始终无法摆脱偏见。与母亲形成鲜明对比的是教师角色。教师代表着规范和纪律,他的视角更加注重学生的行为和品德。在影片中,教师对于麦野的行为持有明确的批评态度。他认为麦野的行为破坏了学校的纪律,给其他学生带来不良影响。麦野则是整个故事的核心人物,摄影机通过自己的眼睛,观察周围的世界,感受社会的冷暖。在影片中,麦野因为自己的行为被误解和孤立。他试图解释自己的行为,但却始终无法得到理解和接纳。

　　影片通过这三个角色的视角,将同一事件呈现出了三种不同的面貌。这种多重视角的叙事方式,不仅增加了影片的悬念和吸引力,更重要的是,它揭示了个人视角的不可靠性和相互理解的重要性。在影片的最后,当真相大白时,观众才发现,原来每个人都只是看到了事件的冰山一角,而真正的真相,却隐藏在每个人的视角之外。

　　除了叙事结构上的专门设计,影片《怪物》深厚的人文主义关怀属性同样令人印象深刻。是枝裕和一直以来都以敏锐的洞察力剖析着家庭、亲情以及社会问题的复杂纠葛。在《怪物》中,他更是将这些元素巧妙地糅合在

一起，通过一系列敏感而现实的话题，如校园霸凌、恐同情绪、破碎的家庭以及社会谣言等，展现了现代社会的复杂性和人性的多面性。

影片中，校园霸凌是一个重要主题，是枝裕和没有选择用血腥暴力的场面来渲染这种霸凌的残酷性，而是通过细腻的人物刻画和情感表达来揭示受害者的内心世界。男孩星川作为一个被霸凌的对象，他的无助和恐惧并不是通过夸张的表演来呈现，而是通过他日常生活中微妙的肢体语言、表情变化或话语来透露。这种处理方式让观众更加真切地感受到他的痛苦，也引发对于校园霸凌现象的深刻反思。与此同时，影片中的恐同情绪也是一个不容忽视的话题。是枝裕和通过一些细节和情节，展示了这种情绪对于个体和社会的负面影响。然而，他并没有选择用激进的方式来抨击这种现象，而是用一种平和而理性的态度来呈现，让观众自己去体会和思考。这种处理方式既避免了过度渲染情绪，也避免了简单地进行道德评判，体现了导演在处理敏感话题时的耐心和善意。此外，影片中还涉及破碎的家庭和社会谣言等话题。是枝裕和尝试通过对这些话题进行深入探讨，揭示现代社会中普遍存在的家庭问题和社会问题。这种揭示并不为了进行简单的批判和指责，而是为引发观众的思考和共鸣。

影片的人文关怀属性还表现在其他更多方面，诸如：首先，展示现代社会个体的孤立与疏离。影片中展示的孤立和疏离不仅来源于校园霸凌，还来自家庭和社会的各个方面。影片通过细腻的人物刻画和情感表达，让观众对这种孤立和疏离有了更加真切的感受，从而引发对于现代社会中人际关系和沟通方式的反思。其次，揭示社会对个体偏见与标签化现象。在故事中，被以"怪物"标签化的孩子在社会中遭受不公正，更影响其自我认同和心理成长，揭示了社会对于个体的偏见和刻板印象。此外，影片还探讨了家庭对于个体成长的重要性。在故事中，男孩麦野的家庭背景对他的行为和心理产生巨大影响。他的母亲在面对孩子的困境时，表现出坚强的母爱和保护欲，但同时也因自身的局限而无法完全理解孩子的内心世界。最后，影片通过男孩麦野的阶段性成长历程，传递了一种对于勇气和自我救赎的肯定。尽管经历种种困境和挫折，但麦野最终通过自己的努力和勇气找到了自我救赎的道路，这就不仅为观众带来了希望和激励，也让人们更加关注个

体在困境中的挣扎和成长。

影片中的表演也是一大亮点。特别是安藤樱的表演，她在片中扮演的单身母亲形象深入人心。她的表演充满了一种破碎感，塑造了一个既坚强又脆弱的母亲形象。她通过微妙的肢体语言和表情变化，呈现了一个在困境中挣扎的母亲形象。除了安藤樱之外，其他演员的表演也十分出色。特别是孩子们的表现，他们自然、真实的演绎为电影增添了许多亮点。这些孩子们在影片中扮演了重要的角色，他们的行为和情感是推动故事发展的关键。他们的表演没有过多的矫揉造作，而是真实地展现了孩子们的天真和单纯。这种真实感让观众更加容易地进入故事中去，与角色产生共鸣。其他演员们也通过细腻的表演，展现了各自角色的性格特点和情感变化。他们与孩子们的互动也显得十分自然和真实，尤其校长与麦野的对手戏份，为影片增添许多动人元素。

影片的视觉元素使用也很具象征意义。夜间火灾和山雨欲来（或狂风暴雨）的场景不仅为影片营造了紧张的氛围，更象征着人物内心的混乱和不安。而麦野和星川将森林里的废弃车厢视作"避难所"，而得以共享片刻自在轻松的时光，则象征着他们在困境中找到了彼此的依靠和慰藉。这些场景与影片主题紧密相连，与叙事和人物情感相互交织。音乐在影片中扮演了重要的角色。作为坂本龙一的遗作，音乐引导观众进入更深层次的情感体验。

影片的主题和意义是最值得评价与探讨的地方，《怪物》触及了人性中最微妙也最复杂的部分，即我们如何看待和理解他人（尤其是"与我们自己不一样"的他人）。影片提醒我们，在每个人的内心深处，都隐藏着一些不可见人的秘密。这些秘密或许是恐惧，或许是羞耻，或许是痛苦，它们像一道无形的墙，隔断了人与人之间的真正沟通和交往。这种隔阂的存在，使得我们往往难以真正了解他人，甚至对他人产生误解和偏见。而影片中的"怪物"，正是这种隔阂和偏见的象征。这里的"怪物"并不仅仅指校园暴力中的施暴者，更广泛地指代那些因为缺乏理解和关爱而变得孤独和异化的人们。他们可能是社会的边缘人，也可能是我们身边的某个人，他们因为某些原因被贴上了"怪物"的标签，从而被排斥和孤立。

"他人即地狱"在影片中得到充分体现。当我们无法理解和接纳他人时，我们实际上也在制造一种地狱般的环境。这种环境充满了冷漠、偏见和歧视，让那些被误解和排斥的人们倍感痛苦和无助。而真正的地狱，其实并不是外界的环境，而是我们内心的偏见和狭隘。当我们的成长中明确自我与他者的区别开始，我们往往轻易地将与我们不一样的定义成"怪物"。然而，在轻易地下这样的评判以前，我们其实更需要先设身处地地理解他人的处境和感受。

影片呼吁我们要有耐心和同理心，去尝试解开这些隔阂，更深入地了解他人。我们需要设身处地理解他人的处境和感受，而不是轻易地给他们贴上"怪物"的标签。只有这样，我们才能打破"他人即地狱"的恶性循环，创造一个更加包容和理解的社会环境。《怪物》让我们重新审视自己与他人的关系，提醒我们在面对他人时要有更多的理解和关爱。

在电影中，麦野向校长坦白自己秘密的场景无疑是最感人的一幕。在这个场景中，校长用温暖而坚定的话语安慰麦野："幸福是每个人都可以拥有的。"这句话不仅给了麦野勇气去面对自己的过去和秘密，也传达了电影的核心信息：每个人都有追求幸福的权利和能力。然而，说出这句话的校长，又何尝不是自己身处"地狱"之中呢？即便如此，校长依然选择用最大的善意和理解去面对这个世界。她不仅耐心地倾听麦野的心声，还给予他关心和支持。这种深刻的理解和无私的付出不仅照亮了麦野内心的黑暗，也有可能让校长自己找到了走出"地狱"的道路——那就是通过理解和关爱他人来化解自己内心的痛苦和挣扎。

总体看来，尽管这次是枝裕和根据别人的剧本进行创作，但他却巧妙地将自己的独特风格和深刻主题融入其中，使得整部作品依旧呈现是枝裕和的"作者签名"。电影在情节上或许有些许的做作之处，但最终还是使得故事从最初的误解逐渐转变为人与人之间的相互理解的故事。这种转变不仅赋予了电影更深层的情感内涵，也让观众在观影过程中体会到了人性的复杂与美好。电影结尾的阳光的出现，如同一道希望之光，照亮了人们内心的黑暗和混乱。这种象征性的手法不仅提升了电影的艺术价值，更让观众认识到，在人类社会中，相互理解和包容的力量是如此重要而强大。它能够帮

助我们走出困境，找到生活的意义和方向。

当观看这部电影时，不禁会思考：到底谁才是真正的"怪物"？是那些表面凶恶、内心却充满恐惧和不安的人？还是那些看似正常、内心却冷漠无情的人？这种思考不仅让我们重新审视电影中的角色和情节，更让我们反思自己的现实生活和长期秉持的价值观。

《怪物》不仅是一部引人深思的电影作品，更是一次触动人心的情感旅程。它让我们明白，在这个充满误解和偏见的世界里，唯有相互理解和包容才能带来真正的幸福与和谐。让我们带着这份感悟走出电影，用更加宽容和理解的心态去面对生活中的每一个"怪物"吧！

蒋欣：
非学院派的表演磨砺①

《潜行者》有一定讨论度，虽然剧集情节等被诟病。但演员表演，尤其是蒋欣饰演的陶玉玲一角得到基本的赞赏。蒋欣的实力历来被肯定，此次饰演的角色感染力十足，为原本漏洞的剧集做了难得的增补。此次，借由蒋欣在《潜行者》的演出，对其表演进行简要回顾与分析。

谈论演员蒋欣，似乎是一件很简单但又真的很困难的事情。简单是因为对她"很熟悉"，蒋欣俨然早已经可以被加入具备"国民熟悉度"的演员序列，我看过她的很多电视剧，对其屏幕形象具备基本认知；而"很困难"则是因为对于她表演的剖析，我所设想的那种"熟悉"其实尚未足够支撑我将她"准确放置"在一个有关表演的评价坐标系中，如何将"基本认知"深入"准确定位或评价"就成为很大的困难。想来，或许在写作初也不应该抱有势必做出某种评判的立场，在接下来的段落里，我就只是谈谈我所认知的那个演员蒋欣。

蒋欣从业很早，但对其真正的关注还要从出演《甄嬛传》"华妃"一角之后。自然，华妃是蒋欣演员身份真正得以大众凸显的重要形象标识。而后《欢乐颂》的播出时间，有关蒋欣饰演的樊胜美的话题再次得以传播，樊胜美可以说是蒋欣第二个最重要的屏幕形象，尤其在华妃之后，她在众多类型、风格形象尝试未有明显收获时，樊胜美的意义更加显著。

有关蒋欣的采访与报道，不乏"胖姑娘""剩女""寻梦"等高频词汇，而这些高频词汇也使得我们了解蒋欣以及了解其演员之路有了一条线索或脉络。

① 本文原载 2022 年 1 月 18 日《文汇报》；收入本书时，题目有所调整，并在原文基础上进一步扩充与丰富。

即便在当下,我们对于人类幸福的想象有时候不得不说依旧局限得可怜,而各种的"标准"依旧容易加注在个体或群体身上。对于蒋欣,媒体采访永远不会缺乏有关"年龄""单身"的问询,而她出生于新疆乌鲁木齐,后到北京打拼,打入娱乐圈的经历,更多贴上"寻梦"的注脚。而这些叙述与她在剧中饰演的某些角色也形成贴合、呼应乃至互文。比如很容易联想到那个人过三十,却依旧单身,从边缘小镇到上海打拼的"樊胜美"。

蒋欣是一个好演员,我想无论对于行业内人员还是观众来说,这句话都可以成立,毕竟鲜见有人对其演技提出质疑。而谈及演员,便势必不能忽略其塑造的屏幕或银幕形象。对于蒋欣,一定绕不开"华妃"。

论者、观众多对蒋欣饰演的华妃会不吝赞美,称"蒋欣之后,再无华妃",而再审视这句话,我在想的一个问题便是"华妃之后,蒋欣是谁"? 诚然,虽系童星出道,一直坚持拍戏,乃至已在《天龙八部》中饰演木婉清一角,在"华妃"之前,"蒋欣"的名字在娱乐圈始终没有得以显眼标注。一直到出演"华妃",蒋欣终于凭借扎实的演技而被大众所关注。

外界都在期待《甄嬛传》之后的蒋欣会以什么样的影视形象"再度出圈",但很显然,之后她在"抗日神剧"《箭在弦上》中坚韧、冷峻的复仇者形象,在《守婚如玉》中的年轻漂亮、干劲十足、阴险狠毒的小三形象,以及《老农民》中灰头土脸的"心机女"都不是被外界所期待的答案,乃至令人失望。而审视此类剧集的出演,除对巩固口碑度、知名度毫无助益外,恐怕还会损害好不容易积攒来的观众满意度、忠诚度与美誉度。这对于一个在圈内摸爬滚打那么久,刚刚凭借一个好角色获得观众认知的演员来说,实在是一个带有危险的挑战。由此不禁疑惑,"华妃之后"的蒋欣应该手头握有较为优势演出资源,她怎么就不好好挑挑戏。对于这个困惑,蒋欣本人在后来的某次采访中给出一个答案,因为她不想为自己设立框架,班底、发行、播出平台从不是她考虑的因素,拍戏本身就是一种幸福。当然,一直到《欢乐颂》中"樊胜美"的出现,我们再次看到了蒋欣作为演员的高光时刻。

从清新、娇媚又略带俏皮的木婉清到可恨、可怜又不乏些许可爱的华妃,再到本性善良、不安现状又充满虚荣的樊胜美,蒋欣把每个屏幕形象都塑造得充满血肉,而这三个人物形象也似乎成为外界定义蒋欣演员阶段的

几个关键节点。如此划分自然有理，但据个人阅剧经验，实在不应该将她在《新闺蜜时代》中饰演的王媛忽略。

《新闺蜜时代》系与《辣妈正传》《离婚律师》同期的一部都市情感电视剧集，描述了韩文静（张歆艺饰）、王媛（蒋欣饰）与周小北（童瑶饰）三个性格、家庭背景、工作生活迥异的闺蜜的各自生活故事。在看过《欢乐颂》之后，不得不说《新闺蜜时代》无论在人物塑造、剧情节奏、故事线索方面并不亚于《欢乐颂》，乃至比《欢乐颂》更"接地气"，然而至今该剧都未被广泛提及，沦为"遗珠"。截至2023年8月12日，该剧豆瓣评分7.3，相比《欢乐颂》第一部只低了0.2，而比《欢乐颂》第二部却高了1.9。之所以提及这部剧集的原因就在于《欢乐颂》与《新闺蜜时代》实在有太多相似，足以类比。再者就是剧中蒋欣饰演的王媛出身贫困，从小地方到大城市读书、工作、打拼，自立自强，终成白领，改变自己生活。这样励志的"凤凰女"角色不就是一个"前樊胜美"吗？

为了写蒋欣，我看了很多她的访谈，印象最深刻的就是她总在说着"试一试"。在小的时候艺术团招生，其实蒋欣什么都不会，可是她想去，也就是因为她脑子里的"我为什么不能试试"这句话就真的让她去试了试。结果后来在排队过程中，被电视台工作人员问"要不要演戏"。她自然也还不懂演戏，但还是去"试一试"，结果参与了电视小品《谁之过》，并获得当年全国比赛二等奖。十六岁时，蒋欣想要去北京当北漂，父母问她是否确定，她说"想试一试"，去了北京考中戏失败，她说受到打击再也没有考学。《甄嬛传》剧组选人，蒋欣最初被设定的角色并非华妃，因为导演郑晓龙觉得蒋欣更加适合端庄、文静气息的角色，而蒋欣在通读剧本后被华妃所打动，主要要求试戏，导演郑晓龙说这并不适合她，她说"都没试怎么就知道不合适"，就这样她"试"出了华妃的角色。

在评价一个演员的时候，需要先确立评价的维度，想来不可缺乏的就是实力与演技、名气与影响、来自观众的口碑以及专业奖项加持。对于蒋欣，实力与演技从来不是一个问题，即便她在一些剧集的演出不尽如人意，似乎外界更愿意归因于她的"不挑戏"，而非其本身能力问题。而在出演华妃、樊胜美之后，蒋欣获得并巩固了观众人气，且得到国剧盛典、电视剧导演工作

委员会表彰大典、华鼎奖等奖项，并被白玉兰两次提名。再回到有关究竟是"蒋欣之后，再无华妃"还是"华妃之后，再无蒋欣"的问题。诚然，蒋欣将跋扈嚣张、霸气娇纵、狠毒悲凉的华妃刻画入木三分。高光角色映衬之下，加之已被抬高的观众审美期待，华妃之后的角色似乎再难出彩。但梳理看来，实则蒋欣在华妃之后依旧贡献给屏幕一批可圈可点的、各型各色的人物角色。除了《欢乐颂》中的樊胜美之外，值得提及的就是《小舍得》中的田雨岚。

《小舍得》剧集开始，蒋欣饰演的田雨岚与宋佳饰演的南俪相见，两个"异父异母"的姐妹尴尬相见，被演员动作表情自然带出。田雨岚在不同家庭成员面前的表现可谓"百变"，诸如面对学霸儿子颜子悠，会为儿子取得成绩而容光焕发，会因为儿子一次成绩下滑而殚精竭虑；在面对公婆时，因为公婆的轻视，田雨岚保持疏离，然而眼角眉梢、身体动作又带出她本身的自立。在不同情境，蒋欣有不同表演，或委屈、或强势、或精明、或落寞……情绪饱满，有掌控力和感染力，可以看出，蒋欣在与人物共情，她入戏了。

"胖姑娘"也是贴在蒋欣身上的一个标签。蒋欣的身材经常会成为一个话题而被外界所谈论。尤其在她接演《半生缘》（播出时改名《情深缘起》）的顾曼桢时，这个问题被更加放大。已接近40的蒋欣要饰演刚走出校门的女大学生，加上顾曼桢原本设定形象柔弱文静，可以说蒋欣与顾曼桢形象完全不符，而张爱玲笔下原本经典的顾曼桢的形象最终还是成为蒋欣"扑街"的一个角色，她的演技与实力也未能弥补。由此，我们在想除了仪态万千、霸气跋扈的贵妃与丰满动人、都市气质的美女，蒋欣能提供给观众的还能有什么？

在《功勋》中，蒋欣出演的是"申纪兰"，她并非首次扮演农村女性，但是此次蒋欣的演出值得评点。申纪兰是电视剧《功勋》中的人物角色，更是现实存在的全国劳动模范、"共和国勋章"获得者。蒋欣不仅还原申纪兰人生经历，且尝试还原了20世纪中国农村的女性外貌形象。此次，那些所谓的有关蒋欣身材评论的"壮"或"胖"的字眼，反而成为她演绎人物的加分项。

据悉，申纪兰扎根农村土地，从未离开农村，长期从事劳动而身材高大、结实有力。导演林楠拍摄时第一个就想到蒋欣，因为导演觉得脸上有点肉的姑娘笑起来会特别灿烂、明亮，乃至那种笑容可以驱散生活所有的苦难。

从蒋欣一出场那身农妇装扮，以及操着一口山西方言，可以发现，蒋欣是进入人物中了。这次她不会是华妃，不会是樊胜美，她就是申纪兰。其中一场与倪萍饰演的婆婆为对手表演的哭戏也是被观众讨论到微博热搜话题，剧中人物哭得撕心裂肺，屏幕以外的观众跟着哭得死去活来。网友直呼"蒋欣演技永远在线"。

当下我们的审美依旧存在严重固化或标签化，而在演艺圈也一度流行"颜值表演"，这样的问题都在侵蚀着健康表演文化生态。好在我们可以看到当下逐渐有风清气正的趋向，表演美学日趋回到"正轨"。演技派、实力派演员越来越受到观众追捧，观众对于表演也越来越有深入认识与审美。希望媒体可以更少谈论蒋欣作为一个女演员身材的"壮实"与"微胖"，更能看到她在屏幕上呈现出有特色的、有力量的魅力人物形象。

谈及至此，回到上文提及外界怀疑蒋欣"不挑戏"的问题，也许有些疑惑，但是也不会那么难以理解，也许蒋欣就是在享受着不同的角色。那些或出彩的、或"平庸"的角色形象，都是蒋欣"试一试"所使然。

上文同样提及，蒋欣始终没有"学院派"背景，这也是蒋欣心头一个很难绕过去的坎儿。她也曾说自己不会去挑选角色，也是因为她大学专业教育的缺失，她觉得需要数量足够多且实实在在的表演经验才有可能弥补她理论学习的缺陷。也就在这样的过程中，蒋欣一直体验着各式各样的人物角色，打磨着自己的演技，维持和维护着她自己认定的那份属于自己的保持演戏的幸福感。

从"四大天王"再谈偶像的养成
——从张学友《偷心》的再度翻红谈起

当今娱乐圈,流量明星及其作品呈现出爆发式的增长。他们凭借出色的外表和庞大的粉丝基础,短时间内获得广泛关注。然而,与这些新晋偶像相比,那些被誉为"老偶像"的经典作品似乎更能经受住时间的考验,在新时代、新观众群体中依然保持持久影响。

刘德华领衔主演的新片《红毯先生》在 2024 年春节档与观众见面,已在各大社交媒体平台掀起一定讨论和关注。"刘德华"三个字俨然是一种品牌或招牌,招徕影迷对于银幕的期待。与此同时,随着王家卫导演电视剧《繁花》的热播,张学友的《偷心》再度走进人们的视线,其深情的旋律和感人的歌词仿佛穿越了时空,唤起了新一代观众对这首歌曲的共鸣。这不仅彰显了经典音乐作品超越时代的魅力,也证明了它们在经历岁月洗礼后,更能够触动人心,焕发新的生命。

在当今"颜值消费"与"身体消费"(乃至"男色消费")日益盛行的娱乐圈背景下,人们往往容易被外在的光鲜亮丽吸引,而忽略实力与内在品质的重要。然而,当我们回望华语流行文化发展脉络,不难发现,那些真正能够在人们心中留下深刻印记的,往往是那些有实力的真偶像,他们或许始于颜值,但最终超越颜值,而"四大天王"正是如此代表。

刘德华、张学友、郭富城和黎明,他们在 20 世纪 90 年代开始受欢迎,不仅在歌坛上取得了巨大成功,还在影坛有突出表现,成为当时香港娱乐圈代表人物。有关"四大天王"这一提法,据说是在 1992 年,由"香港演唱会之父"张耀荣提出,一直沿用。"四大天王"对娱乐圈的影响与意义亦深远。

"四大天王"的竞争与合作推动了香港娱乐圈的发展和进步。他们之间的竞争促进了各自不断提升自己的实力和水平,同时也带动了整个娱乐圈的竞争氛围。而他们之间的合作则展现了团结和互助的精神,为后来的艺

人树立了榜样和目标。从文化和社会的角度来看，"四大天王"的形象和作品早已成为香港流行文化的重要符号。他们的歌曲、电影和形象代表着香港娱乐圈的巅峰时期，展现了香港流行文化的独特魅力。他们的成功不仅为香港娱乐圈带来荣誉和光彩，也为整个华语流行文化的发展做出重要贡献。此外，他们的音乐风格、时尚品位以及敬业态度都成为当时年轻人模仿的对象，对社会的审美观念和生活方式产生影响。

当前娱乐时代受视觉主导，很多年轻偶像被冠以"小鲜花""小鲜肉"之名，往往以出众"颜值"和健硕"肌肉"作为进入娱乐圈的敲门砖，迅速吸引粉丝的关注和追捧。然而，这种基于外貌的短暂狂热消费往往缺乏深度和持久。一旦新的面孔和更年轻的身体出现，这些"小鲜花""小鲜肉"便很容易被取代和遗忘。杨洋凭借俊朗的外貌和阳光的气质，出道后在娱乐圈中迅速崭露头角，其颜值为他赢得关注与热度，但在实力面前，仅凭外在优势似乎不足支撑起他的长期口碑。在电影《三生三世十里桃花》中，杨洋的表演被批驳为过于僵硬、缺乏情感深度，观众开始质疑其演技。随着杨洋在一些作品中的表演再次被批"程式化"和"油腻化"（本人对动辄批评"油腻"持保留态度），观众开始更加关注他的实力问题，而非仅仅关注他的颜值与身材。《封神第一部》中的"质子团"因健硕身材和俊朗外貌，在电影宣传阶段便俘获大批粉丝芳心。他们的身体线条和结实肌肉不仅成为粉丝乐道的话题，其写真集和健身视频更在社交媒体上得以广泛传播。这无疑凸显"身体消费"或"男色消费"在当下娱乐产业中的盛行。然而，值得注意的是，尽管外貌和身材能够作为一时的吸睛利器，但若"哥哥们"或"弟弟们"（或"老公们"）的演技无法满足观众的期待，那么这种单调的消费终将难以为继。

与"四大天王"在娱乐圈的持久旺盛相比，当前娱乐圈中涌现的一批年轻偶像在多方面显示出明显短板。不可否认，新生代的艺人们往往以外貌和身材作为快速走红的资本，然而，仅凭这些外在条件，他们难以在竞争激烈的娱乐圈中立足长久。

回顾"四大天王"的时代，我们可以清晰地看到他们成功背后的多维度因素。首先，他们不仅拥有出众的外貌和身材，更具备了全面的艺术才能。无论是歌唱、舞蹈还是演技，他们都展现出了极高的专业素养和多元化的表

演风格,且各自形象鲜明、定位清晰。例如,刘德华以其俊朗外貌和深情演技著称,展现出独特的魅力;张学友则以其魅力的嗓音和深情的歌唱赢得"歌神"美誉;黎明给人的印象总是如温润如玉、风度翩翩的"贵公子"一般,而他的演技和唱功同样出色;郭富城则以其激情四射的舞蹈为特色,其舞台表演仿佛是视听盛宴,令其获得"舞王"称号。其次,"四大天王"在追求卓越的道路上从未停歇。他们不仅对自己的艺术要求极高,还不断挑战自我,尝试新的表演风格和领域,从而使他们的艺术生涯始终保持活力和创新。此外,良好的社会责任感和公益精神也是"四大天王"成功的重要因素之一。他们积极参与各种公益活动,用自己的影响力为社会作出贡献。这种正能量的形象使他们在观众心中树立良好口碑和形象。

相比之下,当前一批年轻偶像在这些方面显然有所欠缺,其中一部分往往过于注重外在形象或"人设"的打造,而忽略了内在修养和实力的提升,这就使他们在面对竞争时显得力不从心。

偶像不只是娱乐的标签,更是我们生活中不可或缺的一部分。他们不只是聚光灯下的焦点,更是我们情感和精神上的寄托。想想那些陪伴我们成长的旋律、让我们热血沸腾的演出,还有那些激励人心的影像或奋斗故事,很多时候都是偶像带给我们的。他们像是远方的灯塔,照亮我们前行的路,也让我们在艰难时刻找到力量。更重要的是,他们用自己的行动和选择,影响着我们看待世界的方式,教会我们怎样去坚持。当然,偶像可以不完美,偶像也不需要一定完美。但正是这种不完美,让偶像更加真实,更加"接地气",更容易走进普通人的内心。

如今来看,"四大天王"的成功经验对于当下年轻偶像的养成依旧具有重要借鉴意义。当下年轻偶像的养成是一个融合了才艺展示、品质培养和市场需求考量的综合过程。在这个过程中,年轻偶像们不仅需要在歌唱、舞蹈、表演等艺术领域展现过人的才华和扎实的训练成果,还需要注重内在品质的培养,如谦逊、敬业和真诚等,这些品质是他们赢得观众喜爱和尊重的重要因素。同时,随着市场需求的不断变化和升级,观众们对偶像的期待也在不断提高。他们希望看到的不仅是才艺出众的艺人,更希望看到有个性、有态度、有社会责任感的优质偶像。因此,对于年轻偶像来说,若想在星光

璀璨的娱乐圈中获得持久的发展与成功，单靠"颜值"和"肌肉"是远远不够的。如何在才艺与品质之间找到平衡，如何在满足市场需求的同时保持自我和个性，都是他们需要认真思考和努力实践的问题。而以上这些恰好都是成为真正意义优质偶像的必由之路。

2023 年电影暑期档观察：
小片黑马与社会议题

2023 年暑期档电影市场可谓百卉千葩，根据猫眼专业版数据，截至 8 月 31 日 21 时，2023 年暑期档初报票房 206.11 亿元，创中国影史暑期档新纪录。暑期档电影票房前五名系《孤注一掷》《消失的她》《封神第一部》《八角笼中》《长安三万里》。另外，随着《封神第一部》密钥延期，以及 9 月份陆续有新片上映，暑期观影热度延续至国庆档。

总体看来，2023 年暑期档呈类型丰富、满意度高、话题性强等特点，尤其引发近来对于"话题电影"的讨论。本文简要从主要的话题点，对 2023 年暑期档进行观察。

以小博大　黑马亮眼

《南方都市报》2023 年 6 月底曾发文称"暑期档大概率会被商业大片一统天下"，该论调多少也被其他媒体、业内所共持。而今看来，2023 年的暑期档实则是"中小片黑马"的天下，且"黑马"集群出现。这也导致众研究者惊呼"风向变了"，《华尔街日报》都撰文称"好莱坞电影在中国失宠，中国电影风头正劲……这个曾经热爱美国电影的国家如今渐行渐远……中国消费者多年来对中国电影的偏好逐渐稳固"。

其实，岂止好莱坞电影在中国市场的风向变了？以往具备强势电影票房号召力的国产商业大片也在 2023 年暑期档失灵，典型的案例就是完全具备高票房卖相的《封神第一部》，在攀爬 20 亿元电影票房的路上可谓步履维艰，受《热烈》《孤注一掷》等小体量电影的大挤压，尤其《孤注一掷》仅用 8 天就追上《封神第一部》上映 1 个月的票房。《孤注一掷》《消失的她》票房均压倒《封神第一部》，成为暑期档大赢家。

恐男恐婚恐生育

《消失的她》成功为暑期档预热，一跃成为现象级热门电影，为暑期档电影票房拉起高门槛。有报道称《消失的她》需要感谢无数的"她"，诚然，电影女性受众占比76.6%，女性观众系绝对票房贡献力量。而也是从《消失的她》开始，似乎提早奠定了暑期档电影"恐男恐婚恐生育"的基调。

诸如有网友总结："《消失的她》——不想结婚；《八角笼中》——不想生育；《孤注一掷》——不相信闺蜜；《我经过风暴》——彻底死心"，总结就是2023年暑期档电影主题集中呈现为"不婚不育、孤独一生"，或者说是很明显地通过"恐男"向女性"献媚"。从性别议题讨论，实际需要理性看待这类电影所引发的热门现象，因为本质上这类创作还是向资本、向市场投诚。

社会意义大于电影意义

2023年暑期档热门电影的另外一个总体特征则是非常来源于现实，好比《学爸》《我经过风暴》的海报都分别明确："取材真实、事关你我""如有雷同、不是巧合"，且电影都更加强调作为社会文本的启示与宣传意义，比如《孤注一掷》的海报明确"多一人观影、少一人受骗"。创作者们都极力寻求与观众的共述、共景、共情，通过情感的打通打透，拉动观众走进影院，使电影的现实题材"变现"，实现破圈。

使用与满足理论强调受众的能动性，推翻了受众被动论。在电影创作领域，更是如此。观众在电影中的地位是权威的，观众并非一直是被电影"魔弹"击倒的"靶子"，在很大程度上观众掌握看片的自主选择权。可以说，一部电影对观众所产生的期待视野与满足的大小，在很大程度上容易影响影片的选择与上座率，最终这个影响就体现在票房的具体数字之上。

这批"黑马"电影都紧跟现实社会议题与社会情绪，诸如《消失的她》聚焦"恋爱脑""渣男""闺蜜情"；《孤注一掷》聚焦电信诈骗；《八角笼中》聚焦留守儿童、雇用童工、网络暴力；《我经过风暴》聚焦家暴；《学爸》聚焦教育公平。曾经被重视的"内容为王"，一时间转为"话题致胜"。

结语

电影系现实/社会之镜、之窗。创作者紧跟社会热点、新闻事件，根据社会现实及时做出创作反馈，值得肯定。电影创作与产业向来难免跟风，可以预见之后会继续有一批该类电影出现，希冀通过话题、情绪与营销出圈，然而电影市场也向来不是一成不变，且难以预测。观众期望通过银幕看到接近性的故事，被提供接近性的情绪，然而仅仅凭借情绪价值拉动观众并非长远之计。因为，即便《孤注一掷》等电影目前在豆瓣等网络平台口碑较高，从创作来看，这批电影实际质量其实堪忧，只能说这批电影的社会与宣传意义大于电影意义，系合格或良好的社会文本，而非合格的电影文本。如果同质创作盛行，缺乏创新与想象，仅凭话题与情绪，难以持续盈利。

电影市场是变化多端的，单一的"话题电影"或雷同的中小片无法支撑中国电影票房长久的如日中天。无论是电影创作者还是研究者，目光需要长远、全面，针对热现象，还需要冷思考。再者，"中国式大片"依旧应该被重视与建设。只有这样，才能不断推进国产电影的繁荣健康发展，从而促进我国从电影大国到电影强国的转型。

撤档元年？2024 年春节档电影市场的冷思考

2024 年春节档,中国电影市场再次实现票房的狂欢。据灯塔专业版数据,截至 2024 年 2 月 17 日,春节档的总票房已飙升至令人瞩目的 78.44 亿元,打破了 2021 年的同期纪录,创历史新高。其中,《热辣滚烫》《飞驰人生 2》《熊出没·逆转时空》和《第二十条》等四部电影在竞争中脱颖而出,分别斩获了 26.62 亿元、23.39 亿元、13.75 亿元和 12.75 亿元的可观票房,成为当之无愧的春节档赢家。然而,与之鲜明对比,却有四部电影——《我们一起摇太阳》《红毯先生》《八戒之天蓬下界》和《黄貔:天降财神猫》选择了集中临时撤档。

这一撤档现象迅速引发了广泛关注和热议。有网友戏谑地称 2023 年是电影"撤档元年",而不少即将结束假期的网友则玩起了"我也退出春节档"的梗。事实上,通过观察,我们不难发现,这四部影片在票房、排片、上座率等方面均远低于 2023 年春节档的头部影片,市场表现不佳是其撤档的直接原因。

以最先撤档的《我们一起摇太阳》为例,片方明确承认在档期选择方面存在失误,并向主创和工作人员致以歉意,并确定延后至 2024 年 3 月 30 日("清明档")上映。该电影主题与氛围与春节期间的轻松、合家欢要求有一定出入,未能成为大多数人的观影首选。另一部撤档的电影《红毯先生》则试图通过揭露电影圈和娱乐圈的内幕来吸引观众。然而,影片的故事和表现手法却被一些观众批评为过于陈旧和老套,缺乏应有的新意和深度。与此同时,《八戒之天蓬下界》和《黄貔:天降财神猫》两部影片的票房表现同样不容乐观。这可能与影片的知名度、宣传力度以及口碑等因素有关。在竞争激烈的春节档市场中,这些影片未能成功脱颖而出,最终选择了撤档。

当然,撤档并不一定意味着票房的彻底失败。有些影片在撤档后通过

重新调整营销策略和宣传手段,仍然能够取得不错的票房成绩。例如,原定于 2020 年暑期档上映的《八佰》,因技术原因取消放映后,延迟到当年 8 月 21 日在全国上映,最终斩获了 31 亿元的票房佳绩。然而,值得注意的是,《八佰》与春节档的几部撤档电影存在明显的不同。《八佰》在撤档前从未与观众正式见面,也并未形成影片口碑。对于那些已经与观众见面并形成口碑的影片来说,撤档再上映的难度会相对较大。因为观众在首次观影后已经形成了对影片的印象和评价,这些评价将直接影响其他潜在观众的观影决策。

在仔细审视这批电影集中临时撤档的现象时,我们会发现其中存在一些值得行业深思的问题。首先,这些电影在撤档声明中往往强调影片质量上乘,却将票房不佳归咎于档期选择失误等外部因素。这种自相矛盾的逻辑不仅难以令观众信服,更暴露了片方在面对市场竞争时的无力和不自信。如果影片质量真的过硬,那么即使在这个竞争激烈的节日档期,也仍然有机会凭借口碑逆袭,吸引观众并取得良好的票房表现。尤其 2023 年春节档,虽然有头部票房影片领跑,但是实际上,电影的类型与制作体量都不如以往热门年份丰富和庞大。哪怕个别电影未能完全契合档期氛围,但只要质量过硬,是有机会作为"差异化产品"实现票房逆袭的。因此,将责任过于简单地推给档期选择,显然是在逃避自身质量的问题。其次,这些电影在撤档时的态度也值得商榷。它们在声明中一方面感谢观众的支持,另一方面却又抱怨影院排片场次太少,造成票房不理想。这种既想要观众的支持,却又不愿意面对市场竞争的态度,显得相当矛盾和消极。要知道,电影票房是观众用脚投票的结果,如此"遇冷",实则是观众并未支持的结果。最后,这些电影的撤档行为也给观众观影选择带来了不便和影响。对于观众来说,他们原本期待在这个春节档期间观看到多样化的电影作品,但这些电影的撤档却让他们失去了选择的机会。

对于这批电影临时撤档造成的影响,我们应该进行客观的分析和评价。首先,临时撤档本身反映了制片方和发行方在市场竞争中的无力和不自信。他们未能准确把握市场需求和观众口味的变化,导致影片在市场中表现不佳。其次,临时撤档不仅会影响其他电影的排片和营销计划,也会让观众对

整个电影档期失去信任和兴趣。这种行为可能对观众造成一定的伤害和不满情绪。观众原本期待在特定档期观看到心仪的电影作品，但由于撤档而失去了这个机会，这无疑会让观众感到失望和不满。

当然，我们应该尊重制片方和发行方的市场决策行为，然而，我们更需要理性和客观地看待这批电影集中临时撤档现象。因为从产业成熟度方面来看，频繁撤档的现象充分反映了中国电影市场在某些方面的不成熟。这既包括对市场需求和观众口味的把握不够精准，也包括对市场规则和竞争态势的理解不够深入。要解决这个问题并推动中国电影产业的持续健康发展，就需要从多个方面入手提高电影产业的成熟度。

具体到电影档期来说。首先，制片方和发行方需要更加深入地研究市场和观众需求，了解他们的喜好和观影习惯，以便制作出更符合市场需求的电影作品。通过市场调研和数据分析，他们可以更准确地把握观众的口味变化，从而避免盲目跟风和市场误判。其次，需要加强行业自律和监管，制定更加合理和完善的档期规则和撤档机制。通过明确档期安排、规范撤档行为以及加强市场监管等措施，可以减少不必要的市场波动和损失，维护良好的市场秩序和观众权益。这些规范应基于市场实际情况制定，同时考虑到观众、制片方、发行方和影院等各方利益，以确保电影市场的公平竞争和有序发展。

通过剖析 2024 年春节档电影集中临时撤档现象的原因和影响，我们可以更加清晰地看到中国电影产业在发展过程中面临的问题和挑战。未来，中国电影产业需要不断加强自身建设，提高电影创作力与市场竞争力，以满足观众日益多样化的观影需求。同时，政府、行业协会和各方利益相关者也应共同努力，推动整个产业的持续健康与高质量发展。只有通过这样的努力，我们才能让中国电影产业在激烈的市场竞争中脱颖而出，为观众带来更多优质、多样的电影作品。

中　篇

影视纵横——理论与传播

　　本篇将回顾 2023 年中国电影理论批评研究的新动态，探讨多元融合、技术驱动下的新兴议题；同时，聚焦国外电影观众研究的现状与关键议题。此外，还将以网络剧《陈情令》为例，剖析跨媒介叙事视角下的改编策略。在全球化背景下，中国电影如何"走出去"也是本篇的重要议题，我们将结合北美主流媒体影评，考察中国电影海外传播的内容特征与国家形象建构，并探讨国际电影节作为中国电影海外传播的重要路径。通过这一篇章的阅读，读者将对电影理论与传播领域有更多了解。

多元融合、技术驱动与新兴议题
——对 2023 年中国电影理论批评研究的观察与发现^①

2023 年中国电影总票房 549.15 亿元,同比增长 83.4%;总观影人次 12.99 亿,同比增长 82.7%;国产片贡献全年票房 83.8%,成为电影院的绝对主角。从各项数据看来,中国电影市场呈现积极变化与复苏强劲活力。研究者在面对新现象、新问题时,展现创新和开放的态度,如对新技术、新业态的探讨,以及对全球电影趋势的敏锐洞察。

一、多元议题导向

2023 年中国电影理论批评研究在不断探索各种新的研究方法和视角,经提炼,可发现主要包括技术、哲学与传播等视角的融合为研究提供更全面、多维的视角,为电影的创作和产业发展提供了坚实的学术支持与理论回应。在此将深入探讨 2023 年中国电影理论批评的主要议题,并基于此把握整体研究态势。

(一)技术驱动研究创新、聚焦新兴研究问题

随着数字化、人工智能(AI)、虚拟现实(VR)、增强现实(AR)、生成式人工智能(AIGC)等先进技术的应用,一些影片采用实拍与 CG 合成相结合的方式,为观众带来更加真实的视听体验。电影制作技术不断突破,为电影创作提供更多可能性。而这也促使研究者重新思考电影的本质以及电影创作、电影产业、电影观众领域的新兴问题。

1. 技术创新与叙事演进的双翼

在电影创作方面,新技术与叙事的融合不仅改变了电影的视觉呈现,还

① 本文原载《现代视听》2024 年第 4 期,上海外国语大学新闻传播学院硕士研究生张嘉琦对本文亦有贡献。收入本书时,题目有所调整,并在原文基础上进一步扩充与丰富。

影响了叙事方式，从而调整叙事节奏和情节设置，提升观众观影体验，为观众提供了更多选择和参与感。就人工智能技术与电影的关系研究，相关讨论主要分为两类：一是研究作为电影中的 AI，二是研究 AI 电影。作为电影的 AI 在狭义上是指人工智能科幻电影，如《黑客帝国》《头号玩家》《失控玩家》等。张斌和李斌认为人工智能呈现出从"异人"到"类人"到"人机共生"再到"虚拟人工智能"的演变路径，从液态金属机器人到仿生机器人到"人机一体化"再到能对人类实施入侵的虚拟人工智能[①]。陈旭光和蒋佳音认为，表现出对 AI 技术的关注和讨论的电影都可以看作作为电影的 AI，因此，1927 年德国电影《大都会》中出现的人工智能机器"玛丽亚"可以算是最早出现的 AI 角色。而 AI 电影是指人工智能技术影响下的电影生产，张斌和李斌发现，电影的"人工智能化"主要体现在剧本创作、影像内容自动化生产和基于海量数据进行电影营销方面。目前 AIGC 已经广泛地应用于电影行业，如 2020 年 GPT-3 编写的电影剧本《目击者》和 2022 年 ChatGPT 自编自导的电影短片《安全地带》。赵瑜和张亦弛认为，AIGC 已经对电影产业产生了全面的影响。在影视制作方面，从前期的剧本创作、概念图描绘和分镜，到后期的摄影、表演、剪辑，AIGC 都显示出了强大的创造力，这种人机协作的影视生产方式不仅为创作者提供灵感，AIGC 极强的生产能力也能帮助降低成本、提高效率。但目前，AIGC 仍不够完善，可能存在作品粗糙、缺乏艺术性[②]，以及真实和虚拟难以辨别、算法偏见和"人造他者"的伦理问题[③]。要警惕人工智能影像带来的虚假影响、灵韵遮蔽、文化霸权等文化危机[④]。

2. 技术驱动与商业模式的革新

在电影产业方面，以去中心化、透明、分布式为特征的 Web3 正在全面影响产业结构，其中区块链技术产生的影响尤为显著。具体来说，Web3 创新

① 张斌，李斌. 从想象 AI 到 AI 想象——人工智能与电影作为技术的双重逻辑[J]. 电影新作，2023(04)：30 - 40.

② 赵瑜，张亦弛. ChatGPT 将如何影响影视产业？——生成式人工智能背景下的影视产业发展趋向[J]. 电影新作，2023(02)：4 - 13.

③ 陈旭光，蒋佳音. 电影中的 AI 与"AI 电影"："人造他者"的想象嬗变与伦理反思[J]. 电影新作，2023(04)：11 - 20.

④ 张陆园. 人工智能影像生产模式的技术赋能、媒介特征与文化危机[J]. 当代电影，2023(09)：77 - 84.

了影视投融资的方式,允许所有人成为影视的投资者,这种众筹方式支持了独立影视人的影视制作,但也由于 NFT 价值难以保证,导致投资不稳定;Web3 还实现了协作式的影视创作,允许多个部门进行远程式的合力创作,为更大范围的国际性合作提供技术支持;在宣发方面,Web3 技术在流媒体平台也发挥了重要作用,区块链技术能够解决奈飞、亚马逊等平台的账号共享问题,一方面保护了账号的私密性,另一方面帮助互联网企业减少了账号共享所带来的盈利损失①。周雯和孟可从技术、媒介和接受三个维度分析了Web3 对视听产业带来的变革,实时虚拟预演、电影虚拟化制作和引擎电影等技术使得电影即时、可视化、低成本制作成为可能,32K 超高清分辨率、360 度全景和高精度数字资产在 VR 影像中的应用能为观众打造真实、沉浸的现实观影体验②。

3. 技术赋能与观众体验的升级

在电影观众方面,新兴技术的发展对电影观众体验产生了深刻的影响。电影制作技术不断发展,为观众带来了更加丰富和沉浸的视觉体验。虚拟现实(VR)和增强现实(AR)技术的运用,改变了观众对电影的认知和感受方式。人工智能(AI)可以分析观众的观影行为和喜好,为他们推荐更加符合个人口味的电影作品。通过 AI 技术,观众可以更加便捷地获取自己感兴趣的电影内容,提高观影的效率和满意度。电影理论批评研究也相应趋向注重对观众接受、情感及参与的研究,以更好地理解观众需求和市场变化,为电影创作及产业的可持续发展提供决策依据。常江对流媒体平台影响下的电影观众进行了分析,从电影观众的身份来看,数字时代下的电影观众的内涵更加丰富,能动性也更强;从观影行为来看,数字化时代的电影观众不仅仅是"受众",同时也是"策展人"和"评论家",同时流媒体平台选择的多样性也给了观众更大的自主度;从文化认同来看,流媒体平台的算法机制使得观众不再受限于特定的影片内容,也不再寻求特定迷群的接纳,赋予观众在

① 司若,黄莺. Film3 立体化生态系统:Web3 对影视产业的意义[J].北京电影学院学报,2023(02):38 – 46.
② 周雯,孟可.数字化再升级:数实融合背景下视听产业的转型之路[J].当代电影,2023(06):132 – 138.

选择和加入趣缘群体的自主权①。赖荟如探讨了数字时代下的"后迷群"，认为"后迷群"与"传统迷群"相比，拥有更高的电影可获得性、在影片整理和分享方面有更强的自主性、更倾向于以视频的形式进行电影批评，总体上来说，"后迷群"是去中心化的、开放的、注重意识形态的②。作为网络时代的新观影模式，"云观影"能聚集世界各地的人集体观看，VR、AR、MR 技术的应用能有效解决"缺席"的问题，使得观影者能在网络空间中共同观看、交流和分享，从而形成一个本尼迪克特·安格森所言的"想象的共同体"③。

从具身性的角度来看，从光学玩具到电子游戏和虚拟现实电影，触感在经历了现代电影的断裂后又迎来了回归。杨晨曦和程樯认为，电影屏幕作为具身化的交互界面，本身也是信息交流和交互系统的一部分④。不同于传统二维电影，虚拟现实电影能给受众带来知觉体验。张洪亮将虚拟现实电影中的触觉分为两类：真实触摸感和触感视觉产生的身体情动反应。在虚拟现实电影中，触觉与其他感官的协同作用，为观众提供了积极的身体参与和全面的感知体验。这种全感官参与带来的身临其境的沉浸感，重新定义了观影者的主体性：观影者不再是被动的，而是创造性的体验者⑤，《失控玩家》中出现的名为"X1"的触感套装就预示了这种体验感。林成文认为虚拟视觉电影还会介入到感情生成机制中，通过皮肤刺激产生渴望、爱和关怀等情感，但这种触觉技术也可能会产生焦虑、恐惧、愤怒非理性情感，并且，在后人类视域下，需要谨慎思考技术与人类情感的交织可能对主观意识产生的影响，及其背后潜在的道理和伦理问题⑥。

（二）哲学介入厚实研究、深入挖掘电影内在逻辑及表现力

哲学为电影提供了深入的观察视角和思考工具，通过哲学视角的引入，研究者能够深入挖掘电影作品中的主题、思想和意义，揭示其深层含义和价

① 常江.数字时代的电影观众：行为逻辑与文化认同[J].当代电影，2023(05)：4-10.
② 赖荟如.数字时代的"后迷影"[J].北京电影学院学报，2023(01)：88-96.
③ 刘俊.论虚拟身体观影及其"想象的共同体"建构[J].当代电影，2023(05)：145-149.
④ 杨晨曦，程樯.具身、界面与触感：新媒介环境下视听艺术的影像交互[J].北京电影学院学报，2023(09)：57-65.
⑤ 张洪亮.触感对虚拟现实影像美学的重构[J].北京电影学院学报，2023(01)：37-45.
⑥ 林成文.虚拟触摸：触觉的媒介化重构及其后人类意义[J].北京电影学院学报，2023(11)：4-13.

值取向。电影哲学研究关注电影语言的内在逻辑和表现力,深入挖掘电影如何通过影像、声音、剪辑等手段创造独特的审美体验和情感反应。研究更加注重对电影的深入分析,探讨电影的叙事结构、视觉风格、声音设计等方面的内在规律和特点。哲学研究与电影研究的结合对于进一步推动电影理论的发展、提升电影作品的艺术价值和思想深度具有重要意义。

2023 年围绕德勒兹的"运动—影像""时间—影像"、维利里奥的"竞速学"、福柯"独异性""异托邦"等概念,学者们深度探讨了电影与神经、政治等社会各方面的相互关系和影响。

1. 吉尔·德勒兹与电影研究:"运动—影像""时间—影像"及"神经电影学"

吉尔·德勒兹作为电影理论的关键人物,其思想在电影研究中占据重要地位。此前,学者们主要介绍德勒兹的电影观念,随着数字化技术的不断发展,德勒兹的电影观念在数字时代的适用性和影响也受到越来越多的关注和探讨。总体而言,德勒兹与电影研究在持续发展和深化,呈现出跨学科、跨文化的研究特点。可以说,"德勒兹"已经是国内电影研究的一门"显学"。

德勒兹以运动和时间为主轴,将影像分为"运动—影像"和"时间—影像",认为电影能通过镜头的运动和时间的流逝影响观众的感官体验。原文泰和汝中雨认为,"运动—影像"和"时间—影像"的结合和转换为"超长镜头"的创作提供了动力。一方面,超长镜头中的运动样貌更强调由运动镜头和景框主导而非蒙太奇,强化了观众在感知层面的现实性;另一方面,不同于无分镜式的、闭锁的"一镜到底","超长镜头"中的时间被赋予了更加突出的角色,呈现出时间的绵延感,使得叙事表达更加开放和丰富①。吴天引用了德勒兹"时间—影像"中的"时间晶体"概念,认为剪辑实现了时间的非线性和不同元素之间关联的多维性,是对线性叙述的解放也是对观众视角的解放②,增强了观众的情感体验。开寅将德勒兹"动作—影像"中的重要概念

① 原文泰,汝中雨."超长镜头"的间性认知与美学潜能[J].当代电影,2023(08):126-134.
② 吴天.漫画语言电影化:时间晶体与世界性阅读[J].北京电影学院学报,2023(02):69-79.

"小形式"和"大形式"与"类型电影"进行了比较和分析，认为侧重宏观描述的大形式与侧重微观叙事的小形式所产生的"知觉驱动"，远超出了"类型"的内涵，强调了观众的感官刺激。但在当代社会，在环境规训之下人们的认知和行为逐渐固定化，因此，只有打破"知觉驱动"的固定模式，才能形成真正的"非类型"电影，从"动作—影像"走向"时间—影像"①。电影研究的新兴领域——神经电影学——也在某种程度上为德勒兹的电影哲学理论提供了科学依据。陈巍和刘童玮从神经电影学的具身模拟革命出发，认为摄像机运动、连续性剪辑和触觉视觉性表达都能增强观众的具身感知、参与感和体验感，佐证德勒兹的"大脑即银幕"(the brain is the screen)的断论②。

2. 保罗·维利里奥与电影研究："时间加速改变了人类与世界的关系"

法国著名哲学家保罗·维利里奥的相关电影研究思想具有独创性和前瞻性，对电影研究领域产生了深远的影响。他的研究不仅拓宽了电影研究的视野，而且为理解电影作为一种文化现象提供了重要的理论框架。之前，国内关于维利里奥与电影研究的联系及趋势的研究相对较少。然而，随着对跨学科研究的重视和电影产业的不断发展，相关维利里奥的电影研究逐渐受到关注。

保罗·维利里奥开创的"竞速学"关注人类被加速的技术重塑知觉和殖民的过程，电影和数字影像在这个过程中起到了工具作用。维利里奥认为，加速的技术会对人们的知觉产生影响，一方面，电影观看经历了从 3D 到 5D 再到 ND，虽然不断强调观众的触觉、听觉和视觉体验，但它所产生的固定视觉实际上会进一步使得观众"自然知觉"的衰退和解体；另一方面，加速的技术展现的超客观化和超真实化影像在一定程度上消解了观众的感知力和想象力，导致"知觉信仰"的麻木。维利里奥将电影视为"视觉假肢"，可以通过加速的时空治愈观众的"知觉疾病"，如"失神症"和"精神萎靡"，为观众打造一个知觉的乌托邦。而加速的媒介使得远程在场成为可能，电影和数字影

① 开寅.程式变奏:德勒兹"小形式"理论与类型/反类型电影的内在构成[J].世界电影,2023(05):26-42.

② 陈巍,刘童玮.大脑即银幕:镜像神经元与神经电影学的具身模拟革命[J].北京电影学院学报,2023(07):26-35.

像对现实世界的精密复刻模糊了"虚假"和"真实"的界限,给观众带来了不同的知觉体验,塑造了影像的"知觉乌托邦"①。这种新的知觉体验是由电影艺术呈现的"离域化"带来的,一方面,"离域化"是指影像制作从过去依赖物理载体到电子媒介再到如今数字影像的计算机合成,电影创作已经能够摆脱时间和空间的限制;另一方面,"离域化"代表着影像呈现从过去的需要观众具身在场到现在的远程在场,也就是加速的媒介所带来的全新知觉体验。而这种观看模式被维利里奥称作"轨迹性"感知,它不仅强调远程数字化观看,同时强调观看的动态性和过程性②。

3. 米歇尔·福柯与电影研究:生命政治与意识形态

米歇尔·福柯的电影理论为现代电影的实践提供了宝贵的指导。通过深入理解福柯的理论,电影创作者可以更好地把握电影作为一种媒介的特性和潜力,创造出更具思想深度和艺术价值的作品。同时,福柯的理论也为研究者提供了重要的思考框架和研究方法,有助于深化对电影与社会文化现象的理解。

福柯的电影批评主要分为三部分:电影的历史分析、电影的生命政治、电影异托邦。首先,电影的历史分析中,福柯强调电影具有重现历史的作用,在历史分析和政治批评上具有一定的影响力,既能挑战主流意识形态,又塑造了大众感知。其中,事件在福柯的电影批评中占据着重要位置,并注重从事件的"独异性"入手进行电影批评。其次,福柯认为现代政治通过对生命的规训和控制来实施管控,从而使得"独异性"消失。而生命政治框架的提出就是强调了电影既是国家意识形态工具,也可以是进行抵抗的载体。最后,福柯将"独异性"与空间相联系,提出异托邦的概念,认为异托邦是一种社会调适的机制,通过暂时中止社会关系,确保社会的稳定和正常运转。电影可以看作是异托邦,但同时也是个真实的空间,是绝对差异政治的体现,也是社会控制和规训的空间③。

① 熊越.竞速的美学——论维利里奥的影像知觉理论[J].北京电影学院学报,2023(07):4-12.
② 何榴,黎杨全.离域化、轨迹性感知和具身体验:保罗·维利里奥艺术批评中的"速度"话语[J].北京电影学院学报,2023(07):13-25.
③ 支运波.事件、生命政治与异托邦:福柯的电影批评[J].北京电影学院学报,2023(04):4-10.

（三）全球视野与区域国别的融合、继续借重世界经验

随着全球化的进程，各国电影文化相互交融，形成了丰富多彩的电影生态。国内学者关注不同国家电影的交流与互动，探讨电影中呈现的文化碰撞与融合。该方面研究，一类聚焦特定区域与国家，比如研究主要集中于欧美、亚洲等地区，尤其关注美国、欧洲、中国等大国的电影产业与文化，另外一类则对于非洲和拉丁美洲等其他国家和地区，而这块研究仍有待加强。研究者们通过比较不同国家或地区的电影发展历程、文化特色和艺术风格，揭示电影背后的社会文化根源，以及电影对国家形象与文化传播的影响。随着数字技术的迅猛发展，电影制作与传播方式发生巨大变化。学者们同时关注新兴技术对区域国别电影创作、产业格局和观众接受的影响，探讨技术变革对电影发展的推动作用。

研究区域国别电影对中国电影海外传播也具备重要指导意义。通过研究，一方面有助于中国电影更好地适应国际市场需求，提高竞争力。通过深入了解不同国家和地区的文化背景、市场需求和政策环境，中国电影可以更好地融入国际市场；另一方面，比较研究能发现优势与不足，为改进和创新提供指导。加强中外交流与合作，获取更多国际资源和平台，提升影响力。

1. 扩展对区域国别电影的关注

美国电影研究系区域国别电影中向来热门且显著的研究。2023年国内有关美国电影研究可分为两类，一是对美国电影类型的研究，二是聚焦美国电影中的他者形象研究。杨扬从跨媒介叙事角度探讨了好莱坞歌舞片与百老汇音乐剧的互文性，将好莱坞歌舞片的叙事模式分为后台式和融合式两种[①]。在世界人口老龄化背景下，谢辛探讨了美国老年电影中的时间概念。作为老年电影的核心，时间概念常常与衰老、死亡等话题紧密联系，通过对影片中时间的重组和再造，老年电影中成长、爱与永恒的主题得以建构[②]。张勇和郑诗埼聚焦于美国电影中的非洲形象发现，随着美国种族主义思潮的涌动和对非政策的调整，过去在美国电影中落后、贫穷的非洲形象也出现

① 杨扬. 互文性解析：百老汇音乐剧与好莱坞歌舞片文本间的跨媒介叙事[J]. 当代电影，2023（03）：87-92.
② 谢辛. 暮年"困境"：美国老年电影中的"时间"表达[J]. 当代电影，2023（09）：49-55.

了新的面向①。张勇认为美国种族问题催生的好莱坞黑人电影表现出强烈现实主义倾向,但其根本立场没有改变,只是想象性地解决种族问题②。

德国电影以其独特的创意、风格和叙事手法,为世界电影艺术作出了重要贡献。研究德国电影可以拓展我们的电影艺术视野,学习借鉴其创作理念和表现手法,丰富自身的电影艺术素养。德国电影产业在欧洲乃至全球都具有一定的影响力。通过研究德国电影产业,我们可以了解其发展模式、市场策略、政策支持等方面的情况,为其他国家和地区的电影产业发展提供借鉴和启示。此外,德国电影常常关注社会问题,通过影像呈现人性的复杂性和社会的多样性。研究德国电影可以引发我们对社会问题和人性的深入思考,提升我们的社会责任感和人文关怀。近年来,一批讲述德国"二战"、冷战和移民历史的电影备受国际影坛的瞩目,显示出强烈的"德国性"。范志忠认为,在当前疫情与战争的阴影下,德国电影在探讨流亡主题与族群冲突时呈现出了同情与排外两种截然不同的情绪,在难民叙事上则是超越了民族性,表现出现实世界文明的矛盾与冲突。同样在难民叙事方面,沙扬总结其特征:将历史的罪恶感融入叙事、注重情感和爱意表达、弱化痛苦但也警惕美化苦难,以表达对生命的追求③。汪黎黎从德国文化记忆理论入手,认为这些德国电影聚焦于对纳粹德国的反思、对冷战和分裂的回望和对移民身份的寻根,表现出高度的文化自觉和构建民族记忆的愿望。并且,在女性运动的影响之下,德国电影也越来越多地以女性为第一视角进行叙述,以温情的方式讲述沉重的历史④。

受到新冠疫情重创的日本电影行业正逐步复苏,并为行业的未来发展提供了新的思考。在电影产业方面,日本电影市场起伏较大,在海外发行过程中仍无法打破迪士尼、华纳兄弟的垄断局势;同时,流媒体平台的优势日益凸显,传统影院的资源正在流失,尤其是独立影院正面临着严峻的生存危

① 张勇,郑诗埼.书写未来非洲的科幻神话——评好莱坞系列电影《黑豹》[J].电影新作,2023(03):59-65.
② 张勇.近年来好莱坞黑人电影的生成机制研究[J].当代电影,2023(02):102-106.
③ 姚睿,黄亲青.德国电影的影像省思与文化共振——2022"影载中华情·圆梦新丝路"国际优秀影片交流研讨会综述[J].世界电影,2023(01):78-82.
④ 汪黎黎.性别·怀旧·隐喻:近年来德国电影的"记忆"运作[J].世界电影,2023(03):40-50.

机；此外，"漫画＋剧集＋剧场"的跨媒介资源整合模式和真人漫改热潮正显著影响着日本电影产业，为日本电影未来发展提供了方向。在日本优质的电影教育下，新老导演的"同场竞技"也是当下日本电影行业的一大特征。大批"80 后"新锐导演和"90 后"新人导演脱颖而出，其中还有许多女性导演，导演们的迥异风格，为观众带来了多样化体验。因此，龚金浪和王玉辉认为，中国学者对日本导演的研究也应该注重这些新人导演①。

在导演研究中，王玉辉重点研究了是枝裕和导演的电影，分析了其电影创作对日本电影民族性产生的深刻影响。他跳脱了好莱坞经典英雄之旅叙事模式，以"生活流"的方式进行本土化叙述，同时也强调了社会边缘群体，以个体映射家庭与民族，填补了宏大叙事中边缘群体的缺席和空白，并从中寻求东亚文化认同②。何佳从时间的纬度对近年来日本艺术电影的叙事进行了研究，认为在日本艺术电影中的时间并非线性流逝，显示出独特的叙事节奏和时间呈现，并且，时间通过空间和身体表达出来，山川风貌、庭院草木、一餐一饭等场景都是时间的载体，场所、静物、动作和言语都丰富了影像的时间叙事③。朱君聚焦于日本怪诞文学在日本电影中的应用，发现从 2001年日本票房冠军《千与千寻》、2006 年日本票房冠军《你的名字》到 2021 年日本票房冠军《鬼灭之刃：无限列车篇》虽然都不是恐怖片，但都融合了"怪诞"元素，可见传统妖怪文化已经不仅限于恐怖片中，而是作为日本的特色和象征广泛渗透在各种类型片中④。

2. 继续对中国电影海外传播的重视

近年，在"一带一路"、RCEP 等跨区域合作项目的推动之下，中国电影呈现出泛亚合作趋向，通过有着文化接近性和历史、地缘亲近性的跨国、跨区域合作，能有效推动中国电影"走出去"。如在"海上丝绸之路"的发展下，以

① 龚金浪，王玉辉. 新世代、新风景——后疫情时代的日本电影产业与创作观察[J]. 电影艺术，2023(06)：123 - 130.
② 王玉辉. 日本当代影像艺术的民族性重构——以是枝裕和的电影创作为例[J]. 当代电影，2023(04)：115 - 121.
③ 何佳. 沉寂时间与主体边界——日本当下艺术电影的时间叙事研究[J]. 当代电影，2023(04)：122 - 129.
④ 朱君. 传说、怨灵与妖怪——"怪谈"在日本电影中的类型变奏[J]. 当代电影，2023(04)：130 - 135.

新加坡、马来西亚为代表的东南亚地区和粤港澳大湾区之间合作密切,共同推动华语电影的发展①。2022 年 RCEP 的生效也为打造亚太地区自由市场、构建共同体理念和促进亚洲电影市场流通提供了动力。章旭清认为,在此背景下,我国应该调整海外出口战略,重视并开拓东南亚电影市场②。在"泛亚"合作中,黄望莉和乐天关注犯罪和悬疑片的跨国翻拍和跨区域传播。以翻拍印度电影《误杀瞒天记》的《误杀》、改编日本同名小说的《嫌疑人 X 的献身》和"唐探"系列电影为例,通过跨文化叙事和跨境翻拍相结合的方式,电影成功地进行了海外宣发③。高凯基于专家访谈,探究北美华狮电影发行公司的"海推"实践,分析该公司近年海外发行影片,并对其经营问题与经验做剖析,并梳理当下中国电影海外商业发行主要渠道且对其效用进行探析④。在姜申看来,中国电影的流媒体国际传播可以从内容出海、借船出海和造船出海三方面进行,通过差异化的传播策略和资源整合的集群优势,探索中国电影的利基市场和营造中国电影良好的口碑环境⑤。麻争旗和解峥考察了 2010 年至 2019 年十年间中国电影在英国院线的传播,发现中国电影的票房总量较小,但呈现出总体上升的趋势,且新主流电影有着一定的竞争力,但由于意识形态差异、东方主义的影响、好莱坞的规训和翻译问题,我国电影在跨文化传播中仍困难重重⑥。周星和张萌从自塑、他塑和合塑三个方面入手,分析了中国电影塑造国家形象中的现状、困境与措施,提出要注重跨国电影在构建中国的国家形象上的作用⑦。

① 黄望莉,乐天.人类文明新形态语境下中国主流电影的跨区域合作策略研究[J].电影新作,2023(03):12-19.

② 章旭清.RCEP 生效背景下亚洲电影的发展空间及中国应对[J].北京电影学院学报,2023(03):62-72.

③ 黄望莉,廖纯清."泛亚"实践:当下华语"完美犯罪"片的跨国"翻拍"与跨区域传播[J].电影新作,2023(02):133-139.

④ 高凯.中国电影海外商业发行现状及渠道研究——以北美华狮电影发行公司为例[J].现代视听,2023(03):30-36.

⑤ 姜申.国际流媒体的市场特征、跨国渗透与电影出海的战略抉择[J].当代电影,2023(09):94-103.

⑥ 麻争旗,解峥.中国电影在英国院线传播的市场考察[J].当代电影,2023(01):158-163.

⑦ 周星,张萌.党的二十大精神指引下中国电影与国家形象的建构与传播路径[J].电影艺术,2023(02):10-16.

二、现象聚焦及热点探讨

2023 年的中国电影创作一方面在坚守传统文化特色的同时，积极融入全球元素，不仅丰富电影内涵，也为中国电影海外传播提供更多机会；另一方面则积极借力新技术助推电影制作水平提升，而技术革新同时推动艺术创作创新，为电影创作者丰富艺术表达提供更多可能；此外，电影创作类型或风格进一步多样，从剧情、动画、纪录到科幻等类型都得到可见的空间；而最重要的就是在本年度电影作品中，创作者积极主动通过电影传统主流社会价值观，担负社会责任，一批社会议题电影成为"现象级电影"，引发观众思考与反思现实问题。与之对应，电影理论批评研究方面也聚焦国产电影对传统文化的当下性转化、社会议题电影与电影节等热门现象。

（一）国产电影对传统文化的当下性转化

习近平总书记曾多次强调要"推动中华传统文化的创造性转化、创新性发展"（简称"文化两创"），中华优秀传统文化不仅能为电影创作提供新思路，丰富电影的美学呈现和视觉效果，还能为电影注入传统的价值观内涵，而作为大众媒体的电影能够为传统文化的创新和传播提供新思路和新渠道。在此背景之下，电影创作越来越多地从传统文化中汲取能量，而传统文化的影视化也成为电影研究的一大热点。

1. 故事新说：国产电影内容中传统与现代的和谐共鸣

文化创意内容的整合是"文化两创"与电影结合的关键。通过将传统民间故事或传统手工艺品的元素融入影视剧情中，观众在观影过程中既能够欣赏到优秀的影视作品，又能够领略到传统文化的魅力。这种整合方式有助于提升电影的艺术性、创意性及文化性。乌尔善导演的《封神第一部》改编于传承了三千年的神话史诗《封神演义》，结合了《三五历记》的盘古创世和《风俗演义》的女娲造人等神话故事，将东方神话传说融合呈现[①]。在动画《长安三万里》中唐诗的吟诵贯穿了整部影片，尤其是片尾高密度的聚集吟诵，通过 48 首唐诗交叉和渲染，影片在呈现唐诗风貌的同时也唤起了观众对

① 范志忠.《封神：朝歌风云》：新神话的美学表达与征候[J]. 当代电影，2023(08)：38-43.

于唐诗的热情①。影片中音乐的选择也同样体现中国传统文化的特色。张艺谋导演的《满江红》结合了传统豫剧和现代电音、摇滚,既有民族性体现又有现代性表达,符合青年观众的听感②,杂糅了喜剧、悬疑、古装等电影类型,在"走马灯"的节奏中完成叙事③。《新神榜:杨戬》中琵琶、古筝、古琴、笛箫等中国传统民族乐器与爵士乐相碰撞,搭配纯粹的古风音乐,表现出"超越民族本土化的朋克感"④。

在人物设定方面,每个神话人物都打破了其固有形象,结合社会情境塑造出情绪更饱满、情感更丰富的人格特征。在《新神榜:杨戬》中,不同于印象中英勇帅气的神仙二郎神,影片中的二郎神杨戬用口琴带起长剑阔斧,用扎染滥捕遮住了受伤的天眼,是忧郁的失意之人;不同于印象中邪术高超的申公豹,影片中的申公豹是愿为徒弟牺牲自我、看透世道轮回的亦邪亦正之人⑤。同样,《哪吒之魔童降世》中哪吒保留了传统年画式娃娃脸、乾坤圈、风火轮等经典元素,搭配上黑眼圈、刘海、背带裤等现代化元素,在视觉体验上给观众全新的体验,而太乙真人的四川普通话和憨厚形象,也为故事增添了不少幽默色彩⑥。

在叙事方面,传统文化在影视化的过程中都摒弃了宏大叙事,聚焦于个体,将重点落在"人性"上,极大拉近了观众与电影之间的距离。《封神第一部》将《封神演义》中历史的社会话题转化为现实的公共话题,"武王伐纣"的历史事件在多重父子关系中呈现,以现代的父子冲突议题讲述改朝换代的宏大故事⑦。但范志忠认为,《封神第一部》在改编时虚构"质子",希望通过姬发等质子的视角讲述故事,但刺杀生父等情节过于强化父子冲突,有违中

① 王一川.中华文明史高峰气象的动画构型——《长安三万里》观后[J].当代电影,2023(08):31-37.
② 朱穆兰.中国传统 IP 改编古装题材电影的类型实践[J].当代电影,2023(11):165-170.
③ 朱穆兰.中国传统 IP 改编古装题材电影的类型实践[J].当代电影,2023(11):165-170.
④ 沙桐,曲一公.中华民族神话中的动画宇宙建构——以追光动画《新神榜:杨戬》为观察中心[J].电影新作,2023(01):132-138.
⑤ 沙桐,曲一公.中华民族神话中的动画宇宙建构——以追光动画《新神榜:杨戬》为观察中心[J].电影新作,2023(01):132-138.
⑥ 高宁婧.中国动画电影 IP 宇宙的建构路径探索——以"封神"题材动画为例[J].电影新作,2023(01):118-124.
⑦ 范志忠.《封神:朝歌风云》:新神话的美学表达与征候[J].当代电影,2023(08):38-43.

国传统的君臣、父子伦理①。《哪吒之魔童降世》以家庭为叙事主体，表现了"不屈强权、孝顺父母、忠于大义"的中华传统文化内涵，也强调了"我命由我不由天"的自我选择与价值②。《长安三万里》围绕高适和李白进行双线的交叉叙事，讲述二人的友情故事，塑造出沉稳务实的高适形象和高适回忆中自由洒脱的李白形象，以李白等人的仕途失意以及高适晚年的仕途成功映射唐朝由盛转衰到"安史之乱"的历史事实③。

2. 美之新生：传统美学元素在国产电影中的现代转化与呈现

"文化两创"注重对传统文化的挖掘和再创造，鼓励对传统故事进行改编、对传统文化进行解构和重构，以创造具有独特魅力和审美价值的电影作品。这种创新转化有助于提升电影的人文价值和社会意义，为电影创作的发展注入新的活力和动力。《新神榜：杨戬》一方面将水墨元素和动画融合创新，营造具有东方美学特色的意境，另一方面将东方蒸汽朋克的美学风格与传统建筑相结合，体现了不同以往的超民族特色④。《长安三万里》采取"以唐画唐"的创作手法，充分查阅唐代社会史料，根据唐画唐俑进行影片建筑、人物造型的创作，高度还原了唐代的历史风貌和艺术特征⑤。《封神第一部》注重运用数字技术来打造视觉体验，影片在拍摄时完全根据确定预定的动画预览进行，其想象力新美学的概念吸引了大批观众⑥。

中国传统文化内涵与思想为中国电影提供了一条不同于西方美学的道路，有助于建构中国特有的美学趣味。刘琨极具启发性地总结了中国电影美学的塑造和呈现的路径，包括将古典诗词戏曲融入电影中，将我国的自然风光、山水画中的美学进行影视化表达，将中国式浪漫和抒情表达贯穿其

① 范志忠.《封神：朝歌风云》：新神话的美学表达与征候[J].当代电影，2023(08)：38-43.
② 高宁婧.中国动画电影IP宇宙的建构路径探索——以"封神"题材动画为例[J].电影新作，2023(01)：118-124.
③ 王一川.中华文明史高峰气象的动画构型——《长安三万里》观后[J].当代电影，2023(08)：31-37.
④ 沙桐，曲一公.中华民族神话中的动画宇宙建构——以追光动画《新神榜：杨戬》为观察中心[J].电影新作，2023(01)：132-138.
⑤ 王一川.中华文明史高峰气象的动画构型——《长安三万里》观后[J].当代电影，2023(08)：31-37.
⑥ 朱穆兰.中国传统IP改编古装题材电影的类型实践[J].当代电影，2023(11)：165-170.

中,以民族化表达打造中国电影的灵魂①。作为中国艺术审美观念的表达,"中"和"和"思想也是电影美学的追求。李镇认为"中"追求的是准确且恰当的情感和视听表达,"和"体现在平和舒适的节奏和镜头中,"中""和"相互配合是中国电影美学的毕生追求②。与"中""和"思想同样起源于"天人合一"的"序"也对中国电影美学产生了潜移默化的影响。在李镇看来,"序"作为等级观念、作为程式、作为形制使中国电影形成了制度化、仪式化、开放的美学特征,但"序"中隐含的等级化思想也在一定程度上影响了电影艺术创作的独立性和灵性③。陈林侠从中国古典诗学中的重要概念"赋比兴"入手,认为电影美学既要强调营造情境的"赋",也要融合善说修辞的"比",更要将注重"不写之写"和"意在言外"的审美趣味的"兴"融入其中,呼应"天人合一"的思想主张④。杨荣誉和黄泽源从空间的角度探讨了近年来中国电影人进行的美学探索:《长江图》《我不是潘金莲》《刺客聂隐娘》中空镜、构图、声音和情感的"空白",《兰心大剧院》中黑白色调追求的"无色之色",《白蛇传·情》中的虚化手法所构建的写意时空和超越静态的中国画的空间张力,都对中国传统空间概念进行了创新性的表达⑤。

3.跨界共赢:传统文化元素助力国产电影产业创新升级

"文化两创"与电影的结合还有助于推动产业升级和创新,通过传统 IP 打造,电影产业也在不断寻求创新和突破。打造传统电影 IP 是一个将传统文化与现代电影相结合的策略,旨在创造具有持久价值和影响力的电影品牌。从"倩女幽魂"IP、"西游"IP、"画皮"IP 到"封神"IP,传统文化 IP 的打造不仅能使优秀传统文化得到开发和传播,同时也能赋能国产电影的文化内涵。在朱穆兰看来,创作者需要对观众熟知的传统文化 IP 进行创新,从而活化中国传统 IP,打造具有民族性和创新性的 IP 宇宙⑥。以由《哪吒之魔童降

① 刘琨.借古开今:从中国电影的古典美学实践再议"民族化"问题[J].当代电影,2023(10):169-176.
② 李镇."中和":中国电影美学境界说[J].电影艺术,2023(05):26-33.
③ 李镇."序"的意识与中国电影美学[J].当代电影,2023(01):61-68.
④ 陈林侠."赋比兴"与当下中国电影美学重建[J].电影艺术,2023(05):18-25.
⑤ 杨荣誉,黄泽源.近年来中国电影传统空间意识的创作表达与实践路径[J].当代电影,2023(07):150-156.
⑥ 朱穆兰.中国传统 IP 改编古装题材电影的类型实践[J].当代电影,2023(11):165-170.

世《姜子牙》《新神榜:哪吒重生》等组成的"封神宇宙"为例,高宁婧认为,封神宇宙以传统《封神演义》为基础,不断融入现实社会元素和吸收优秀外来文化来丰富"封神"题材影片的内涵。此外,还能将人物 IP 以"客串"的形式复现在相关影片中,如电影"彩蛋",因其不受电影在情节、场景、时长等方面的限制,可以作为打造 IP 宇宙的场域:《哪吒之魔童降世》在"彩蛋"出现了姜子牙,《姜子牙》中出现了雷震子和黄天化,《新神榜:哪吒重生》中出现了小青和杨戬,《新神榜:杨戬》中出现了孙悟空和李白。通过不同 IP 在"彩蛋"中的互动,不仅强化不同 IP 之间的交叉和互文性,还能在潜移默化中让观众知晓、理解并接受 IP 宇宙的设定,从而加强观众与影片的情感联系①。

新媒体时代,传统的消费者也成为了视生产的一部分,影片的开放性和"可写性"为粉丝进行二次创作提供了动力,粉丝二创和传播不仅提高了影片的曝光率,也进一步推动 IP 宇宙的建构,如《哪吒之魔童降世》中哪吒和敖丙组成的"藕饼 CP"②。朱穆兰也认为传统 IP 的打造与媒介紧密相关,并强调应该重视电影中未能呈现的内容,如导演阐述、幕后故事和剧照,使之成为 IP 打造的一部分③。

(二) 电影与社会议题的互动

电影作为社会的镜像,与社会议题紧密相连。随着社会问题的多样化和复杂化,越来越多的电影开始关注各种社会议题,如老龄化、网络暴力、家庭伦理、性别平等、抑郁症等等。这些议题在电影中被呈现出来,引发观众的共鸣和思考。随着电影市场的不断扩大和观众群体的多样化,社会议题电影也得到了更广泛的传播和接受。李建强发现话题性已经成为观众选择电影的首要因素④。

对现实题材的关注可谓 2023 年中国电影创作的突出趋势,《我爱你!》

① 高宁婧.中国动画电影 IP 宇宙的建构路径探索——以"封神"题材动画为例[J].电影新作,2023(01):118-124.
② 高宁婧.中国动画电影 IP 宇宙的建构路径探索——以"封神"题材动画为例[J].电影新作,2023(01):118-124.
③ 朱穆兰.中国传统 IP 改编古装题材电影的类型实践[J].当代电影,2023(11):165-170.
④ 李建强.中国观众观影行为"新变"四论[J].上海师范大学学报(哲学社会科学版),2023,52(05):76-85.

《消失的她》《孤注一掷》《八角笼中》《保你平安》《学爸》等电影均切中当下观众有兴趣且关心的社会议题,引发观众产生共鸣,并为社会提供可探讨话题,带来警醒与思考。以下就代表作品及关注的主要社会议题进行分析:

1.《我爱你!》:聚焦老年人群情感需求

随着我国老龄化现象的凸显,相关的社会问题也越发显著,韩延导演的《我爱你!》聚焦于老龄化,讲述了黄昏恋、病痛、代际等社会议题。陈亦水认为,既要做保姆又要收废品的李慧如、备受阿尔兹海默病和直肠病折磨最终选择自杀的山哥夫妇、健康退化的粤剧大师、精神失常的陈院长和冷漠无情的子孙后代,无不体现了当下老龄化存在的未富先老、老无所养的现实①。在后疫情时代下,电影也承担着向观众提供温暖和心灵慰藉的作用。蒲剑认为,不同于先前的老年题材电影,《我爱你!》关注老年群体的感受和尊严,以温暖现实主义式的表达呈现了社会底层的弱势群体的生活,讲述了人口老龄化的社会现实②。

2.《消失的她》:聚焦原生家庭、女性及两性情感议题

暑期上映的电影《消失的她》讲述了男主为还赌债,在国外度假时将妻子杀害并伪装成失踪,最终被妻子闺蜜的一场"戏中戏"戳破谎言的故事,并在互联网上引发了关于阶级矛盾、婚姻关系和女性主义等相关话题的讨论。余韬认为,《消失的她》是围绕着社会议题展开的:男主是期待实现阶级跳跃的外地打工人、是沉迷于赌博的"渣男",妻子是继承了父母千亿元资产的千金、是不断隐忍的"恋爱脑",妻子的闺蜜是有勇有谋、有情有义的"新女性"楷模,在当下的后真相时代,将严肃的社会议题以奇观化呈现③。该影片一方面向观众展现了姐妹情谊和阶层跨越的矛盾,另一方面又展现了"当代社会深陷密室的囚徒式主题状态",同时,作为悬疑电影,《消失的她》也向观众揭示了社会邪恶和危险④。

① 陈亦水.《我爱你!》:中国老年题材电影的突破与审美价值创新[J].电影艺术,2023(04):58 - 61.

② 蒲剑.《我爱你!》:让尊严照进现实[J].当代电影,2023(07):19 - 22+177.

③ 余韬."后真相时代"的电影叙事与视觉快感——评电影《消失的她》[J].当代电影,2023(08):44 - 47+181.

④ 张慧瑜.《消失的她》:悬疑感背后的时代焦虑[J].电影艺术,2023(04):66 - 69.

3.《孤注一掷》：聚焦反诈

具有极高话题度的现实题材电影《孤注一掷》取材于大量的网络诈骗和境外诈骗案例，呼应了我国当下"反诈"宣传之势，使观众能够通过电影看到诈骗的内幕，有着极大的警示和教育意义。陈晓云认为，"犯罪片"包装之下的《孤注一掷》实际上是一部关于反诈主题的、有着明显警示色彩的社会问题片①，它反映了日益严峻的网络诈骗议题。丁亚平也将《孤注一掷》的成功看作是反诈题材的胜利，认为片中种种骗术和暴力的惩罚机制不仅勾勒出了诈骗集团的无孔不入和残酷暴力，极端暴力所带来的感官刺激更是激发了观众恐惧心理②，起到反诈宣传的效果。

社会议题电影通过揭示社会问题，引起观众的关注和思考，提高观众对社会问题的认识和理解，帮助观众更好地理解和关心社会，通过电影中的故事情节和人物形象，可以激发观众的同情心和行动力，促使他们参与到解决社会问题的行动中。通过社会议题电影，我们可以更好地理解社会且有可能推动社会的进步和发展。李建强在肯定作品成绩之外，也提醒创作应该对照电影本体性规范与要求，仔细探究其成功原因，也不乏对其问题与缺失的反思，尤其比较与国外同类优秀作品的差距③。

（三）电影节：一个新兴的研究现象

研究电影节具有深远的学术和实践价值。首先，作为产业发展的风向标，电影节对于理解和预测市场趋势、洞悉产业格局具有不可替代的作用，为从业者提供了宝贵的决策依据。其次，电影节作为文化交流的桥梁，促进了各国电影艺术的展示与交流，推动了全球文化多样性的认知与理解。此外，电影节还为新锐力量提供了展示和成长的平台，激发了电影的创新活力。随着全球电影市场的演变，电影节研究的重要性日益凸显，其学术价值和影响力也在不断提升。2023年，《电影艺术》《当代电影》《北京电影学院学报》《电影评介》等期刊都设专题对电影进行集中学术讨论，电影的研究亦成

① 陈晓云.《孤注一掷》：社会议题与罪案故事的本土化讲述[J].当代电影，2023(09)：12－15＋191.

② 丁亚平.《孤注一掷》：电影照进现实的重力与失重[J].电影艺术，2023(05)：69－72＋162.

③ 李建强.电影高质量发展的两个尺度及其阐释[J].民族艺术研究，2023，36(05)：56－66.

为 2023 年度研究一学术性现象。

1. 区域电影节研究

随着亚裔影像的发展和成熟,亚裔电影节的角色也日益突出。1978 年成立的美国亚裔国际电影节和 1982 年设立的亚美媒体中心电影节是北美最早的、影响力最大的两个电影节,通过亚裔影片的展出、项目策展等活动,成为美国亚裔身份建构和社群连接的重要场域①。2010 年,在欧洲国际电影节的扶持和相应文化机构的支持下,东南亚电影节如雨后春笋般应运而生,其独特的创投、工作坊、论坛等环节设置为年轻导演提供了优质平台②。

武亮宇借用了乔汉·加尔东提出的"中心—外围"模型,分析了位于"外围区"的拉美电影节的独特价值:一方面,拉美电影节强调电影人的成功,并将这种个人的成功与国家电影艺术的发展相匹配;另一方面,拉美电影节重视电影观众和电影文化的培育,针对性的活动设置不仅能加强与观众的对话和互动,还能起到电影教育的作用③。非洲电影节是随着 20 世纪 60 年代非洲民族解放运动的兴起而出现的,如迦太基国际电影节和瓦加杜古泛非电影节,张勇和夏艺文认为这一时期的电影节多聚焦于本土电影作品,而到了 70 年代,大批国际电影节的问世意味着非洲电影节的辐射范围更广,成为非洲与世界交流的重要媒介。但由于欧美国家的资金干预、西方电影节的挤压和非洲当局的管控,非洲电影节的发展也不可避免地受到了限制④。

在 2014 年"克里米亚危机"之后,乌克兰政府将电影作为提升国际影响力和话语权的有力工具,乌克兰电影也频频在国际电影节上亮相,在走向国际的过程中不断提升其国家品牌形象⑤。

2. 作为系统的电影节研究

目前,全球范围内的电影节数量达到 1 万个,形成了一个庞大的电影节

① 何谦. 自我档案·社群·类型——论 20 世纪 70 年代以来作为"我电影"的美国亚裔影像生产[J]. 当代电影,2023(02):116 - 124.
② 王淞可. 2010 年以来的东南亚独立电影:回溯,正发生,近未来[J]. 北京电影学院学报,2023(03):111 - 124.
③ 武亮宇. 历史脉络、外围现实与本地行动——国际电影节体系中的拉美电影节[J]. 当代电影,2023(11):110 - 116.
④ 张勇,夏艺文. 非洲电影节:去殖民与再殖民的角力场域[J]. 当代电影,2023(11):102 - 109.
⑤ 蒋兰心. 克里米亚危机之后的乌克兰电影(2014—2021)[J]. 北京电影学院学报,2023(02):118 - 128.

系统,共同形塑着全球电影文化和电影产业。易婧认为,电影节系统研究可以分为宏观、中观和微观三个层面,构成了"系统—网络—节点"的结构图式。在宏观层面上,电影节网络和电影节环路为主要研究内容,由世界范围内的电影节和相关的发行流通平台组成的国际电影节动态系统,深刻影响着全球电影文化和产业;中观层面侧重于电影节合作研究,各个国家的电影节进行跨地区、跨机构的联盟,形成紧密联系、广泛合作的电影节网络;微观层面则聚焦于单个电影节的生态系统,每个电影节既是电影节网络中的一部分,又是在独特社会文化背景影响下极具个性的节点,各具特色的节点共同建构了多元复杂的电影节系统①。

具体来说,易婧和侯光明将国际电影节按金字塔模型分为旗舰级、顶级、高级、中级和初级五个层级,这五个层级的国际电影节在数量上按金字塔结构从上到下逐层递增,在门槛、水准、声誉和影响力方面逐级递减,自身的功能定位也逐渐模糊,并形成具有一定等级制度的电影节环路②。国际销售公司也存在类似的等级体系,作为影片放映、点播、电子服务交易、音像制品等权力的总代理,顶级的国际销售公司能获得更优质的资源。王垚研究了华语影片与国际销售公司之间的合作,认为国际销售公司提升了华语影片在国际电影节环路中的流通效率,而华语电影自身在电影节中的独特性和不可或缺性也日益突出③。车琳则从电影产业的角度探讨了电影节环路中的电影节基金和国际销售。其中,电影节基金在扶持新晋电影人才、调配资源、制片管理和发行协助等方面都发挥了重要的作用;在商业诉求的驱动下,国际销售公司会首要选择配备电影市场的电影节,而挖掘新人导演、探寻最佳发行模型成为其主要销售策略④。

三、反思与展望

综合 2023 年中国电影理论批评研究状况及态势,可以发现,研究者在不

① 易婧. 系统·网络·节点:电影节系统的结构图式[J]. 当代电影, 2023(11): 117 - 125.
② 易婧, 侯光明. 国际电影节综合评价理论、方法与应用——全球电影节金字塔模型及其功能定位研究[J]. 北京电影学院学报, 2023(06): 48 - 56.
③ 王垚. 国际电影节网络中的华语电影与国际销售公司[J]. 当代电影, 2023(03): 43 - 51.
④ 车琳. 全球电影节环路中的电影基金与国际销售[J]. 当代电影, 2023(03): 52 - 61.

断探索各种新的研究方法和视角。在电影技术、哲学、传播等主要方面的研究上，研究者在面对新问题、新挑战时，展现出了创新和开放的态度，如对新技术、新业态的探讨，以及对全球电影趋势的敏锐洞察。研究同样不乏试图对电影实践的未来进行前瞻性思考，为电影产业的可持续发展提供了有益的思路和建议。

然而，面对未来将面临研究的挑战（诸如技术发展带来的新问题、新型全球化背景下的文化冲突与融合等），研究者需要保持批判性思维和对电影创作现实的敏感度，不断更新和拓展电影理论的研究视野。在此，简要提出以下几点希冀：

（一）跨学科研究的深化与拓展

在电影研究领域，跨学科研究已经成为一种趋势。未来研究需进一步拓展跨学科研究的视野，引入哲学、心理学、计算机科学、社会学等学科的理论视角，综合运用多样研究方法（包括实证研究、话语分析、文本分析、认知心理学等），深入挖掘电影的内在价值和意义。这种跨学科研究将有助于打破传统电影研究的局限，适应新的现实与研究需求，为电影研究注入新的思想和观点，推动中国电影理论的创新和发展，丰富和发展中国电影理论体系。

（二）观众接受与反馈的重视与挖掘

在数字化和网络化时代，观众接受与反馈对于电影创作和产业发展的影响愈发重要。未来研究需更加注重对观众体验、情感、心理及行为和观影趋势的深入挖掘和分析。通过大数据分析、社交媒体监测等手段，更准确地把握观众需求和市场变化，为电影产业的可持续发展提供有力支持。同时，观众的反馈将成为电影创作和改进的重要参考依据，推动中国电影不断适应市场需求和观众口味的变化。

（三）新兴领域与研究方向的把握与拓展

随着社会和文化的不断发展变化，新兴的电影研究领域和方向将不断涌现并得到拓展。例如对非裔、亚裔、拉丁裔等少数族群的电影研究将逐渐兴起；对性别、身体等议题的关注将逐渐增多；对跨代际交流、虚拟现实电影等新形式的探讨将逐渐深入等。这些新兴领域和方向将为中国电影研究注

入新的活力和视角。此外，随着互联网和新媒体的快速发展，网络视听（微短剧、竖屏剧等）类新形态影视也将成为研究的热点领域。未来中国电影研究需积极探索这些新兴领域和方向的发展潜力与趋势，为中国电影产业的繁荣发展提供有力支持。

（四）国际合作与国际视野研究团队的组织与打造

加强国际合作以及打造具备国际视野的研究团队对于中国电影理论批评发展具有重要意义：通过与国际学术界的交流与合作，中国电影研究能够吸收国际最新理论成果和经验，提高研究水平和质量，推动中国电影理论的创新和发展。此外，作为一种跨文化传播的艺术形式，通过电影研究的国际交流与合作，可以促进不同文化背景下的研究者之间的理解和沟通，推动跨文化交流和对话。尤其在研究中国电影海外传播问题方面，除了帮助研究的有效进展之外，更有助于深度把握对象研究国家的观众心理及产业、政策机制，从而推动结论的有效得出及落地；再者，电影产业面临着许多全球共性的挑战和问题，如版权保护、文化多样性、电影教育的普及等。通过国际合作，各国电影研究者和产业界可以共同探讨解决方案，共同应对挑战和问题；最后，也是十分重要的一点，可以提升中国电影研究的国际影响力和传播力，让中国电影研究在全球发声，具备话语权。

总的来说，中国电影理论批评发展将面对更加多元、开放和创新的未来，但同时也需要注意会一并面临的挑战和问题。唯有不断多元融合、深度探索，方有可能继续攻坚克难、破壁拓疆。

情感、社会与传播：国外电影观众研究现状与关键议题
——基于 Web of Science 高被引论文分析①

一、问题提出与文献计量可视化分析

观众问题历来吸引研究者的兴趣和关注，不同专业的研究者从各自角度提出不同看法，使我们了解观众在各个方面的不同作用。具体到电影行业，电影的发展史也是电影的观众史。电影自 1895 年 12 月 28 日诞生，便与观众相伴相生。一部电影吸引观众与否的原因始终是令创作界、产业界和研究界都很着迷的问题，却也始终是难以寻求确定解答的问题。

早在 1916 年，德国心理学家闵斯特堡就根据观影经验撰写电影观众学专著《电影：一次心理学研究》，并指出"电影并不存在于银幕之上，也不存在于胶片之上，而只是存在于观众的注意、记忆、想象和情感活动等心理现实中。"②如今的电影观众与过去相比早已大不相同，如观影习惯、观影方式、观众结构、群体细分等。电影观众研究相关文献更繁多且复杂，研究者从心理、产业、文化等多角度展开思考。本研究尝试通过对国外相关期刊论文的收集与梳理，对国外电影观众研究进行系统扫描与总结，尤其聚焦于国外电影观众研究的现状与关键议题。

考虑到文献分析的操作性、可靠性与权威性，本研究基于 Web of Science（SSCI＋AHCI）（科学引文索引），以"电影观众"主题词对核心合集数据库进行单库检索，获得 7 985 篇文献，再分别从研究领域类别、发表年份、作者以及所属机构对其进行计量可视化分析，以期把握国外电影观众研究总体现状。

① 上海外国语大学新闻传播学院硕士研究生王君妍对本文亦有贡献。
② 章柏青，张卫.电影观众学[M].北京：中国电影出版社，1994：1.

根据不同的研究领域划分（见图 1），对电影观众进行的研究可分为多种类别，其中以"Film Radio Television"（电影广播电视）、"Communication"（传播学）和"Humanities Multidisciplinary"（人文学多学科）为最显著三大类别。这三个主要类别的研究成果涵盖了电影观众研究领域的主要内容，尤其在前两个类别中的研究成果更占据总体研究成果的四分之一比重。可见国外电影观众研究主要聚焦在电影媒介以及传播学研究领域，主要就电影观众的行为、心理和文化等方面展开深入分析。

图 1　国外电影观众研究主要涉及领域类别

基于发表年份进行数量可视化分析（见图 2），可以发现国外电影观众研究领域的成果总体上呈显著增长态势。尤其自 2000 年以来，从当初不足 50 篇的研究成果到 2022 年数量高达 704 篇，反映了电影观众研究在国外学术领域中的急速发展，这不仅体现了研究界对电影观众行为及其文化影响的日益关注，同时也凸显了该领域在知识生产和学术讨论中的持续重要性。

就相关领域主要作者分布来看（见图 3），俄罗斯罗斯托夫经济大学（Rostov State University of Economics）的 Alexander Fedorov 教授位居榜首。Alexander Fedorov 教授曾在塔甘罗格州立师范学院（Taganrog State

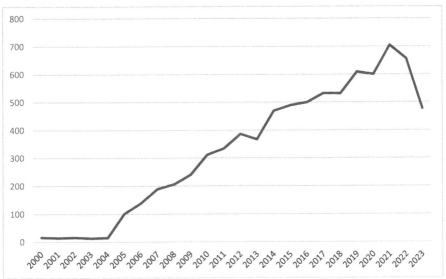

图 2　国外电影观众研究发表态势

图 3　国外电影观众研究主要代表作者

Pedagogical Institute)担任职务，并且是俄罗斯媒体教育协会(Russian Academy of Education)的创始人之一。居于第二位的是伊迪斯科文大学(Edith Cowan University)的 Sangkyun Kim 教授，他的研究涵盖两个主要方面：首先，他关注旅游与流行文化之间的紧密关系，特别关注旅游与(流

行/大众)媒体、媒体表征、名人文化以及粉丝等领域。其次,他专注于全球
美食旅游现象,其研究具有国际和跨学科的特征,涵盖社会心理学、文化研
究、媒体研究、地理学以及旅游管理和营销等多个领域。其他主要研究者有
Philippe Meers(系比利时安特卫普大学传播学系教授)、James Cutting(系
美国康奈尔大学心理学系教授)、Joseph Magliano(系美国北伊利诺伊大学
心理学系教授)、Mary Beth Oliver(系美国宾夕法尼亚州立大学传播学系教
授)等。

根据作者所属机构进行统计,涉及该领域的学术机构总数达 455 个。在
这些机构中,论文数量较为突出的前十位分别为伦敦大学(University of
London)、加州大学(University of California System)、俄亥俄州立大学
(University System of Ohio)、马德里康普斯顿大学(Complutense University
of Madrid)、北卡罗来纳大学(University of North Carolina)、得克萨斯大
学(University of Texas System)、佛罗里达州立大学(State University
System of Florida)、威斯康星大学(University of Wisconsin System)、伦敦
大学学院(University College London)以及佐治亚大学(University System
of Georgia)(见图 4)。伦敦大学和加州大学在电影观众研究领域的学术贡

图 4　国外电影观众研究论文作者所属前十位机构

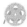

献最为显著,说明这两个机构在推动电影观众研究领域的学术研究方面起到重要作用,也是其在该领域研究综合实力和学术影响力的体现。

为较为全面地反映国外电影观众研究的议题分布以及确定关键研究议题,本研究接下来将主要基于 Web of Science 数据库的相关高被引论文,系统梳理国外电影观众研究主要研究方法及现有主要研究议题方向。

本研究主要论文对象抽取的截止时间为 2022 年 12 月底,在前 100 篇中,最高被引论文达 523 次,相关论文时间跨度为 2005—2022 年。这些论文基本代表国外电影观众研究学术领域最受关注的成果。

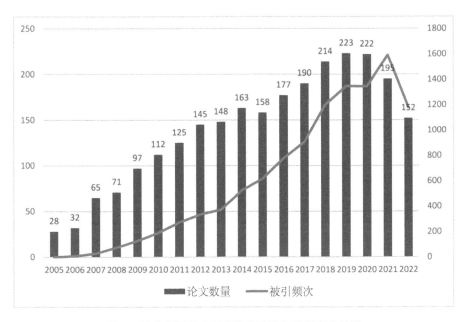

图 5　国外电影观众研究论文数量与被引频次统计

二、国外电影观众研究主要方法与进路

电影观众学"是介于艺术创作与艺术的社会功能之间的学科。它与电影学中的诸种学科密切相关,其研究的内容也有互相交叉之处。其中与它

联系最密切的是电影美学、电影社会学、电影心理学、电影市场学等学科"①。电影观众研究既关注电影作为一种文化产品和社会现象的内涵和影响，也关注观众作为一种个体和群体的特征和行为。为了更好地理解电影和观众的复杂性和变化性关系，国外电影观众研究通常采用定性研究与定量研究方法相结合的策略。定性研究通过访谈、观察、文本分析等方式，深入挖掘观众的想法、动机、态度和感受，揭示观众的主观意愿和价值判断。定量研究通过调查、实验、统计分析等方式，收集和处理观众的相关数据和信息，揭示观众的规律和趋势，验证相关研究假设及概念或理论模型。

在这批高被引文献中，研究者通过多种研究设计来验证各自所提出的假设。以艺术欣赏理论为例，该理论认为观众对于那些更为严肃、感人和发人深省的电影，不仅仅停留于产生享受的反应，同时会被激发出一种欣赏的回应，这种回应更加涉及情感的共鸣、思想的启发和价值的引领。为验证这一研究假设，研究者通过三种研究方法（问卷调查，实验、内容分析），探索了观众在观看不同类型的电影时所获得的不同的娱乐满足。作者发现，欣赏、乐趣和悬念都能增强观众对娱乐体验的回忆，而欣赏（we conceptualize as appreciation）还能促进观众对娱乐体验的反思和分享，基于欣赏的概念，提出了一种超越享乐主义的娱乐满足的理论框架，指出观众欣赏电影的动机和满足感是多样化的，除了传统的享乐满足感外，还包括认知、情感和审美等多种满足感。同时，电影在社会和文化层面上对观众也具有重要影响（Oliver & Bartsch，2010）。② Bartsch（2012）在评估观众在观看影视剧以及所产生的情感体验满足感差异方面，研究者采用了四个不同的研究设计：首先，进行了一项探索性因子分析，基于访谈小组的陈述分析而提取了七个反映满足感的因子。其中，三个因子反映了奖励性的感受，包括乐趣、刺激和移情悲伤，另外四个因子反映了情感媒体体验（emotional media experiences）在个体的社会和认知需求方面更广泛的作用，分别是沉思性的情感体验、与角色的共情、情感的社会分享、情感的替代性释放。其次，进行

① 章柏青.中国电影受众观察[M].北京：中国文联出版社，2014：121.

② Oliver，M. B.，Bartsch，A. Appreciation as Audience Response：Exploring Entertainment Gratifications Beyond Hedonism [J]. Human Communication Research，2010（01）：53-81.

了一项验证性因子分析,通过对来自两个不同样本的数据进行分析,证实了第一个研究设计中提取的七个因子的结构的稳健性和可靠性。第三个研究设计是一项验证性分析,通过对来自两个不同样本的数据进行分析,检验了这些因子与情感体验和元情感体验的关系,以及这些因子对内容评价所产生的不同预测作用。最后,进行了一项验证性分析,通过对来自一个样本的数据进行分析,检验了这些因子在不同类型的影视剧中的差异和相似性①。

焦点小组在行业中被广泛应用于电影观众研究。例如,迪士尼等电影制作公司在电影上映前,都会找焦点小组进行试映测试,观察观众的表情和情绪是否符合制作方预期,从而调整整部影片的剪辑。焦点小组也可以应用于对不同文化背景电影观众的研究,例如 Park 等研究者(2006)分析了电影《尖峰时刻 2》中通过喜剧手法展现的种族差异的自然化现象,并从亚裔、非裔和白人的角度分析了该电影中的种族刻板印象。研究指出,《尖峰时刻 2》中存在将种族差异自然化的现象,即将不同种族的特质和行为归因于他们的遗传和生理特征,而不是社会和文化背景。这种自然化现象强化了种族之间的刻板印象和偏见,导致不同种族之间的误解和歧视。研究进一步分析了电影中亚裔、非裔和白人角色之间的互动和关系,探讨了不同种族如何看待和应对种族刻板印象。研究发现,尽管电影中存在一些负面的种族刻板印象,但也有一些角色通过幽默和机智的方式挑战和颠覆了这些刻板印象。总体看来,该研究强调了电影中种族刻板印象的危害,并呼吁在娱乐作品中更加关注和尊重不同种族的文化和价值观。通过幽默和机智的方式挑战和颠覆刻板印象,可以促进不同种族之间的理解和交流,减少歧视和偏见②。

近年,认知神经科学和心理测试等研究方法被越来越普遍地运用于电影观众研究。Hasson、Landesman 等研究者(2008)使用功能性磁共振成像

① Bartsch,A. Emotional Gratification in Entertainment Experience. Why Viewers of Movies and Television Series Find it Rewarding to Experience Emotions[J]. Media Psychology,2012(3):267-302.

② Park,J. H.,Gabbadon,N. G.,& Chernin,A. R. Naturalizing Racial Differences through Comedy:Asian,Black,and White Views on Racial Stereotypes in Rush Hour 2[J]. Journal of Communication,2006(1):157-177.

(fMRI)观测观众观看电影时所产生的大脑活动,希望通过神经科学的方法研究电影如何影响观众的认知和情感状态。该研究有助于深入了解电影如何引发观众的情感共鸣和认知反应,以及如何利用这些知识来改进电影制作和增强观众的观影体验。研究者强调"神经电影"(neuroscience of film)领域未来的研究方向和潜在应用,例如改进电影制作技术和增强观众的观影体验。总体而言,这篇文章为读者提供了关于神经电影学(neurocinematics)这一新兴学术领域研究概述,并指出了该领域未来的发展方向①。Busselle(2009)关注如何测量叙事性投入,指出叙事性投入是一种心理状态,表现为观众对故事情节的关注和情感参与。叙事性投入可以帮助观众更好地理解和感受故事情节,同时也能增强观众的记忆和认知体验。文章探讨了测量叙事性投入的方法。常用的方法包括自我报告法、生理测量法和行为测量法等。自我报告法是最常用的方法,通过让观众在观看过程中或观看后填写问卷或量表来评估他们的叙事性投入程度。生理测量法包括测量观众的皮肤电反应、心率和脑电波等生理指标,这些指标可以反映观众的情感反应和认知状态。行为测量法则是通过观察观众的行为来评估他们的叙事性投入程度,例如观察观众的注视行为、表情和肢体动作等。该研究对叙事性投入的概念、测量方法和未来研究方向进行了全面而深入的探讨,为相关领域的研究和应用提供了有益的参考和启示②。

电影观众研究方法与进路的相关归纳涉及深入挖掘电影观众行为和体验的多层次因素,是一项复杂而富有挑战性的研究任务。通过对现有核心文献和研究方法的综合分析,我们能够发现该领域研究的操作趋势及路径方向。首先,研究者们普遍采用定性和定量相结合的方法,以期更全面把握观众的认知、情感和行为。通过深度访谈、焦点小组讨论和问卷调查等研究方法,研究者能够捕捉到观众在观影过程中的个体体验,并解析其背后的心理机制。同时,如观众调查、眼动追踪和生理测量等研究方法则为研究者提

① Hasson, U., Landesman, O., Knappmeyer, B., Vallines, I., Rubin, N., & Heeger, D. J. Neurocinematics: The Neuroscience of Film [J]. Projections-The Journal for Movies and Mind, 2008(1):1 - 26.

② Busselle, R., Bilandzic, H. Measuring Narrative Engagement [J]. Media Psychology, 2009 (4): 321 - 347.

供了更客观、可视化、可量化的数据，有助于建立更为科学综合的研究模型；其次，考察该领域高被引论文跨学科研究在电影观众研究中变得日益重要。影响观众体验的因素涉及心理学、社会学、文化学、传播学等多个学科领域，因此，研究者们倾向于采用跨学科的方法，以更全面地理解观众行为。这种方法的优势在于能够综合考虑个体差异、文化背景、社会环境等多方面因素，使研究结果更为丰富和复杂。此外，随着新媒体技术的不断发展，研究者们也越来越关注数字化时代的电影观众行为，社交媒体平台、在线评论和数字足迹分析等工具为研究者提供了更直接、实时的观众反馈数据，有助于捕捉观众即时反应、态度及评价，进一步丰富电影观众研究。

三、国外电影观众研究领域关键议题

基于文献分析，可以发现国外电影观众的主要议题是多元且广泛的。本研究主要归纳以下关键议题。

（一）认知与情感反应

电影作为重要的情感媒介与表达形式，可以满足观众情感体验及引发情感反应与共鸣。研究者普遍认为，观众在观影过程中会经历喜悦、悲伤、恐惧、兴奋等多种情感体验，而这些情感体验又会反作用于观众的认知和行为。

当观众坐在影院的时候，除了"观看"，也在积极"缝合"，其注意力从关注电影的建构方式转移到对影像的理解与意义的编织。当被问及电影的功能及作用时，娱乐系绝大部分观众首要的回答，而实际上电影在情感层面与观众会建立更复杂且深刻的关系，而这种关系越强烈，观众更愿意讨论及分享所观看的电影。"想象与真实之间的模糊界限是电影体验的核心。"①观众在这一过程中不仅仅是情感接收者，更是信息解码者，通过对电影语言的解读与反思，形成独特而丰富的观影体验。

看电影为观众提供强烈的在场感与参与感，电影逼真复制现实世界体

① ［澳］格雷姆·特纳（Graham Turner）. 电影作为社会实践［M］. 高红岩，译. 北京：北京大学出版社，2010：145.

验，然后加以强化，使之比现实更真实。体验情感是我们看电影的主要原因之一。音频描述（audio description）即在电影的对话和音效之间插入对视觉元素的描述，以帮助视障观众理解电影内容。Ramos（2015）发现音频描述的目的是使视障观众能够更好地理解和享受电影，但关于它是否能够提高非视障观众的情感体验却鲜有研究。他通过实验方法对比了有音频描述和无音频描述的电影片段在非视障观众中的情感反应。结果显示，在某些情感维度上，非视障观众在有音频描述的电影片段中表现出更强烈的情感反应。这表明音频描述可能对非视障观众的情感体验产生一定的影响。此外，文章还探讨了音频描述对视障观众情感体验的影响。通过对视障观众的访谈和调查，文章发现音频描述能够提高视障观众对电影的情感投入和共鸣，使他们更好地理解和感受电影的情感内容，为相关领域的研究和应用提供了有益的参考和启示[①]。Bartsch（2012）试图剖析观众在观看电影和电视剧时对情感体验所产生的奖赏感，分析情感体验相关的多样满足感，为我们理解观众在娱乐过程中的心理机制提供了深入认识。在这些研究中，观众的情感体验被划分为三项重要感觉因素：乐趣、刺激和共情悲伤。这意味着观众在观看电影和电视剧时，不仅仅是为了寻求轻松和愉悦、追求刺激，更希望与剧中人物形成共情体验。该研究有助于我们理解观众对不同情感的呈现方式，且为我们分析观众自愿接触不愉快情感的问题提供了新的视角与理论支持，并有助于我们更全面地理解娱乐对心理社会需求和幸福感的积极作用[②]。Bartsch、Kalch 和 Oliver（2014）的研究强调了情感媒体体验（emotional media experiences）在激发反思性思考（reflective thoughts）中的重要作用，并探讨了不同类型的情感媒体体验对反思性思考的激发程度。通过了解情感媒体体验对个体差异的影响以及在教育和社交领域的应用价值，可以更好地利用情感媒体体验促进人们的认知和人际交往能力的提高。情感反应是思考的重要驱动力，情感媒体体验通过引发观众的情感共鸣，促

① Ramos，M. The emotional experience of films：Does Audio Description Make a Difference？ [J]. Translator，2015（1）：68 - 94.

② Bartsch，A. Emotional Gratification in Entertainment Experience. Why Viewers of Movies and Television Series Find it Rewarding to Experience Emotions [J]. Media Psychology，2012（3）：267 - 302.

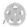

使其进行更深层次的思考和理解。不同类型的情感媒体体验,如悲剧、喜剧和爱情故事等,可以激发不同类型的反思性思考。例如,悲剧可能引发对生命和人类本质的思考,喜剧可能促使观众审视自己的价值观和信念,而爱情故事可能促使观众反思人际关系和情感联系。不同个体对情感媒体体验的反思性思考程度存在差异。一些人可能更容易受到情感媒体的影响,而另一些人可能相对免疫。这种差异可能与个人的情感反应能力、认知能力和个人经历等因素有关[①]。Juan 和 Carlos(2008)通过实证研究探讨了观众对电影角色的认同感以及电影特征的享受程度。作者进行了一项实证研究,以了解观众在观看电影时对角色和电影特征的认同和享受程度,并提出了对电影产业的一些建议。他们认为,电影制作者应该注重角色塑造和电影特征的呈现,以提高观众的认同感和享受程度。同时,电影制作者还应该关注不同观众的需求和文化背景,以制作出更具吸引力和影响力的电影作品。该研究也为情感学领域的研究提供了新的思路和范式[②]。

(二) 社会与政治影响

电影与社会及政治参与存在复杂关系。一方面,电影可以通过其故事和情节来反映社会与政治现实和问题,影响观众的社会与政治观念和态度;另一方面,电影本身也可以成为社会与政治参与的媒介和平台,为观众提供更多的机会和渠道实现参与。

Van Zoonen(2007)从多个角度探讨了观众对好莱坞政治议题的反应,强调了政治议题在好莱坞电影中的重要性和复杂性,并呼吁深入研究和理解这种现象。研究发现主要有以下四方面:首先,好莱坞电影中涉及的政治议题越来越受到关注,而观众对政治议题的接受程度和反应也各不相同。好莱坞电影中的政治议题可能涉及社会正义、性别平等、种族问题等,这些议题与观众的价值观和利益密切相关,因此观众的反应也较为强烈。其次,文章分析了观众对好莱坞政治议题的不同反应。一些观众可能支持电影中

① Bartsch，A，Kalch，A，Beth Oliver，M. Moved to Think：The Role of Emotional Media Experiences in Stimulating Reflective Thoughts [J]. Journal of Media Psychology，2014(3)：125-140.

② Juan José Igartua，Carlos Múñiz. Identification with the characters and enjoyment with features films. An empirical research [J]. Communication & Society,2008(1):25-52.

的政治立场，认为电影传达了他们自己的价值观和信仰。另一些观众可能持相反的立场，认为电影中的政治观点与他们的价值观相悖。还有一些观众可能对政治议题不感兴趣，更关注电影的娱乐性和艺术性。此外，文章还指出观众对好莱坞政治议题的接受程度受到多种因素的影响。个人的价值观、政治立场、文化背景、教育经历等都可能影响观众对政治议题的看法和反应。最后，文章认为好莱坞电影中的政治议题是一个复杂而多元的现象，需要深入探讨。观众的反应是电影文化和社会背景的综合反映，对于理解电影与社会的关系具有重要意义。同时，好莱坞电影制作者也应该关注观众对政治议题的反应，以更好地满足观众的需求和期望①。Dittmer 和 Dodds（2013）则从具体案例入手，主要探讨了《量子危机》（*Quantum of Solace*）这部电影在伦敦放映时的地缘政治观众（geopolitical audience）问题，认为电影作为一种全球性媒介，能够通过其叙事和视觉语言反映并塑造观众对特定地点的认知和感受。对于《量子危机》这部电影，地缘政治元素不仅提供了对故事背景的理解，而且也影响了观众对现实世界中地理位置和政治关系的认知。电影中的伦敦场景作为全球化的象征，吸引着来自不同国家和文化背景的观众，有助于不同观众群体形成对特定地理位置的共同认同。此外，文章还强调了电影如何将文化与政治交织在一起，影响观众对地缘政治的理解和感知。观众在观看电影时的参与和反应也是影响他们认知地缘政治元素的重要因素。因此，电影不仅可以作为一种娱乐媒介，也可以作为一种文化和政治交流的工具，影响观众的认知和感知②。

（三）国际市场与跨文化传播

"全球化背景下，以文化影响为核心的软实力竞争日益激烈，而电影则是最具国际化性质的产业类别之一，成为软实力竞争的重要符号。"③电影的海外传播不仅仅是信息的单向输出，更是一场文化的交流与互鉴。"电影不

① Van Zoonen，L. Audience reactions to Hollywood politics [J]. Media Culture & Society，2007 (4)：531－547.

② Dittmer，J.，& Dodds，K. The Geopolitical Audience：Watching Quantum of Solace（2008）in London [J]. Popular Communication，2013(1)：76－91.

③ 高凯.跨文化传播视野下提升中国电影制作水平的关键策略——基于外国专家访谈的启示[J]. 电影新作，2019(06)：120.

是一种真空的存在：它们是在特定的经济和社会环境下被接受、生产、发行和消费的。"①通过高被引论文梳理，电影的文化影响及国际传播问题亦是国外电影观众研究的一项关键议题，且该方面议题重要聚焦于好莱坞电影与亚洲观众的接受关系。

随着全球化的加速和信息技术的不断发展，好莱坞电影在亚洲的影响力逐渐增强。同时，亚洲市场对好莱坞的重要性不言而喻。好莱坞需要深入了解亚洲市场的特点和受众需求，采取相应的市场策略，通过本土化策略来吸引更多的亚洲观众。这些本土化策略包括聘请当地明星、调整故事情节和角色设定、增加亚洲元素等，以实现在亚洲市场的可持续发展。Lee（2008）探讨了好莱坞电影在东亚市场的表现，研究发现文化差异可能会影响受众欣赏外国媒体产品的程度和方式，并非所有媒体产品都能同样成功地跨越文化和国界。当媒体内容具有高度的文化特异性时，可能会导致高度的相对文化折扣和跨文化表现可预测性的损失。特别是文化差异如何影响电影的跨文化表现，研究分析了 2002 年至 2006 年间 489 部美国电影在七个东亚国家及全球市场的票房表现，并讨论了不同类型电影在东亚受众中的接受模式是否存在共性。结果显示，某些电影类型在东亚国家间以及东亚与全球市场之间确实存在接受上的共通性。首先，东亚国家和世界市场对不同类型的美国电影的票房接受程度有相似性。例如，动作片、冒险片和科幻片在东亚和世界市场都比较受欢迎，而喜剧片、浪漫片和音乐片则相对不受欢迎。其次，东亚国家之间对不同类型的美国电影的票房接受程度也有相似性。例如，日本、韩国、中国内地、中国台湾、中国香港、新加坡和马来西亚都对动作片、冒险片和科幻片有较高的偏好，而对喜剧片、浪漫片和音乐片有较低的偏好②。Fu 和 Govindaraju（2010）主要探讨了好莱坞电影在全球票房市场中的同质化现象，以及这种现象对不同国家观众的电影选择的影响，认为好莱坞电影在全球票房市场中的同质化现象是由全球化营销

① ［英］吉尔·内尔姆斯(Jill Nelmes). 电影研究导论[M]. 李小刚，译. 北京：世界图书出版社，2013：31.
② Lee，F. L. F. Hollywood movies in East Asia：Examining cultural discount and performance predictability at the box office [J]. Asian Journal of Communication，2008(2)：117 - 136.

和传播策略所导致的。然而，好莱坞电影仍然保持着一定的多样性和创新性，以满足不同国家和地区的观众需求。为了实现商业成功和文化认同的双赢，好莱坞电影需要在全球化和本土化之间找到平衡点。通过全球化营销和传播策略，好莱坞电影可以扩大自己的品牌影响力和市场份额；而通过本土化策略，好莱坞电影可以更好地满足不同国家和地区的观众需求，增强文化认同感[①]。Fu(2013)进一步探讨了具体国家观众在好莱坞电影类型方面的观看偏好，以及文化距离和语言亲缘性对这种偏好的影响，认为文化距离和语言亲缘性对国家观众在好莱坞电影类型方面的偏好有一定影响。为了满足不同国家和地区的观众需求，好莱坞电影需要采取全球化策略，同时保持其多样性和创新性[②]。

随着亚洲国家经济崛起和观众数量的迅速增加，亚洲市场对好莱坞电影传播的重要性愈发凸显，与亚洲市场的互动不仅关系票房成功，更影响其文化全球影响力的提升。深入研究亚洲观众与好莱坞电影在亚洲的表现紧密相关。Fu 和 Lee(2008)以进口电影为主的新加坡为研究对象，探讨观众对外国电影的接受程度。研究发现 2002－2004 年期间，不同国家电影的上映频率和票房表现受到经济和文化因素的显著影响。来自国内市场更大的国家的电影和文化与新加坡更相似的国家的电影票房往往更加成功[③]。

电影旅游也是该块研究的一个重要议题，诸如 Kim 与 Assaker（2014）主要采用结构模型方法进行了实证研究，提出电影旅游是一种独特的旅游形式，受到多种因素的影响。电影旅游的前因经验包括个人因素、旅游目的地因素和电影因素三个方面，认为个人因素和电影因素对电影旅游体验的影响最大，而旅游目的地因素也有一定的作用。通过深入了解这些因素，可

① Fu，W. W.，& Govindaraju，A. Explaining Global Box-Office Tastes in Hollywood Films：Homogenization of National Audiences' Movie Selections [J]. Communication Research，2010 (2)：215－238.

② Fu，W. W. National Audience Tastes in Hollywood Film Genres：Cultural Distance and Linguistic Affinity [J]. Communication Research，2013(6)：789－817.

③ Fu，W. W.，& Lee，T. K. Economic and Cultural Influences on the Theatrical Consumption of Foreign Films in Singapore [J]. Journal of Media Economics，2008(1)：1－27.

以更好地开发和管理电影旅游产品，提高游客的满意度和忠诚度①。此外，Kim（2011）在之前的研究也强调了情感在电影旅游中的重要地位，并探讨了观众参与和情感因素之间的关系。通过深入了解观众的情感需求和动机，可以更好地开发和管理电影旅游产品，提高游客的满意度和忠诚度。且举出具体案例，《大长今》的主要取景地——韩国杨州市大长今主题公园进行实证研究。结果表明，观众的情感和行为参与是影响其电影旅游体验的主要驱动因素。研究结果还表明，观众通过观看电视剧而产生的情感投入越多，他们访问电影拍摄地旅游的可能性就越大②。

四、结语

基于以上国外电影观众的研究，我们可以发现，电影观众的研究从电影视听接受分析，扩展到新闻传播学、文化研究、社会学、心理学、认知神经科学、管理学、经济学和国际关系与政治等多个学科，跨学科研究特点十分显著。研究者们通过结合定性研究、定量研究和数字化工具等，不断深化对电影观众行为和体验的理解。比如，问卷调查与访谈（深度访谈或焦点小组）收集观众观影动机与态度等方面数据；实验法通过控制变量探究影像元素对观众心理及行为的影响。综合方法的采用为我们提供了更全面的观众画像，有助于推动电影更好满足观众需求的创作与产业实践，以及推动电影研究的丰富与发展。

电影观众研究涉及多个学科领域，今后，跨学科交叉研究将更加普遍，以更全面地掌握与更深入地理解观众的观影行为和心理。此外，得益于新技术赋能：一方面，观众互动参与将是电影创作重要趋势，电影对观众参与的开放性将进一步提高，并反作用于电影创作；另一方面，研究者可更方便利用大数据分析观众行为规律与偏好需求，为电影创作与产业发展提供决

① Kim，S.，& Assaker，G. An Empirical Examination of the Antecedents of Film Tourism Experience：A Structural Model Approach [J]. Journal of Travel & Tourism Marketing，2014（2）：251-268.

② Kim，S. Audience involvement and film tourism experiences：Emotional places，emotional experiences [J]. Tourism Management，2011(2)：387-396.

策依据。此外，未来的研究可以进一步探讨辅助技术如何影响电影的情感体验，以及如何更好地满足不同观众群体的需求。再者，伴随电影国际传播竞争加剧，因不同文化背景下电影观众的差异性，了解不同文化对电影观众行为及态度影响有更重要意义，跨文化研究则成为更重要议题。总体评判，未来电影观众研究在跨学科交叉、观众参与及反应、新技术使用及跨文化研究方面有望出现突破。

通过对国外电影观众研究的文献梳理与分析，一方面，可以客观把握该领域的研究现状、关键议题及研究趋势；另一方面，考虑到中国电影观众学理论建构尚且不足，"对比当下中国电影市场的繁荣场景，电影观众学在研究成果的回应上显得浅显无力。相比较于其他学科的研究分支，诸如新闻传播学的媒介效果研究，电影观众学其实也是一种效果研究，但却显得落寞。"①由此，借他山之石，对中国电影观众研究的未来也具有一定参照与帮助。

① 高凯，郑婧艺.中国电影观众学研究主题及趋势［J］.现代视听，2021(05)：44.

"阿令的世界"与"想象力的狂欢"：
网络剧《陈情令》的改编艺术与创意解析①

　　倘若说曾经的影视改编主要对准古典名著或现当代小说名家名著方面，那么通过梳理近年影视剧作品不难发现，伴随网络文学的兴起与繁荣，传统格局早已打破。1998 年痞子蔡的《第一次亲密接触》一经发表，立即受到网民拥戴，"轻舞飞扬"也成了当时最风靡的大众虚拟偶像，如今看来，《第一次亲密接触》可谓华文网络小说的鼻祖。自 2000 年，其改编同名电影《第一次亲密接触》开启中国网络文学影像改编之路。随后的二十余年，涌现出一批此类影视剧改编作品，诸如《蓝宇》《成都，今夜请将我遗忘》《王贵与安娜》《双面胶》《蜗居》《和空姐同居的日子》《泡沫之夏》《宫锁心玉》《千山暮雪》《步步惊心》《裸婚时代》《美人心计》《微微一笑很倾城》《鬼吹灯》《何以笙箫默》《楚乔传》《诛仙》《欢乐颂》等，网络文学作品改编的影视剧持续火爆荧幕，网络文学改编剧已在我国电视剧生产占据重要席位。然而，该系列改编影视剧在创下收视与话题同时，原著粉对网络文学改编剧的"批判"也从未停息，在改编策略方面，该"服从"原著粉还是"迎合"未来观众始终是未决的难题。

　　2019 年盛夏是"阿令的夏天"，一部《陈情令》火爆全网，如今已近 2020 年夏天，有关《陈情令》的讨论依旧持续。凭借超强网络口碑与热度，《陈情令》墙内开花墙外香，在近乎无海外宣传的情况下，引发全球追剧热潮，尤其在泰国、韩国、日本、越南等亚洲国家成为"现象级"剧集。以该剧在泰国的传播为例，《陈情令》在腾讯视频泰国版网站 WeTV 播出后，相关话题持续登上泰国 Twitter 话题热搜榜首（《陈情令》更是曾经拿下全球 Twitter 话题热

① 本文原载《现代视听》2020 年第 10 期；收入本书时，题目有所调整，并在原文基础上进一步扩充与丰富。

搜第九名）。除了在东南亚国家走红，在北美的 YouTube、Viki、ODC 等新媒体平台播出后，亦引发用户广泛关注与讨论。Netflix 拿下《陈情令》在欧美的播放权，该剧传播力与影响力更是触及北美、南美、欧洲等地网络用户。

《陈情令》从播放开始的豆瓣评分 4.8 到后来飙升至 8.2，实现口碑逆袭，推动口碑传播，火爆国内，走红东南亚，而后走向欧美，成为国产影视剧集全球传播的"爆款"，乃至某种程度体现了当前全球观众网络观看剧集时代的"文化狂欢"。本文将以现象级网络剧《陈情令》为核心，基于亨利·詹金斯的跨媒介叙事、参与式文化理论以及姚斯的接受美学理论，从故事构建及粉丝经济两方面论述网络文学改编剧的改编策略及优势。

一、"阿令的世界"：跨媒介的场域构建

麦克卢汉有关"媒介即信息"的论述中，明确媒介之间存在关联性，当一种媒介成为另一种媒介的内容时，其效果才能强效持久。网络剧《陈情令》改编自墨香铜臭的著名网络小说《魔道祖师》，网络剧的改编是在网络小说文本基础上，由文字转化为视听影像的过程，两个文本之间相互贯穿。媒介融合背景下，亨利·詹金斯提出跨媒介叙事（transmedia storytelling）概念，指出"一个跨媒介故事横跨多种媒体平台展现出来，其中每一个新文本都对整个故事作出了独特而有价值的贡献。跨媒体叙事最理想的形式，就是每一种媒体出色地各司其职、各尽其责"①。跨媒介叙事越来越成为媒介内容生产的新实践，《陈情令》可谓比较典型的跨媒介叙事样本。从网络小说起始，故事又经同名动画、广播剧、漫画，再到网络剧的生产，完成跨媒介的世界建构（transmedia worldbuilding），为原著读者、粉丝提供可供自由游历的故事场域，供他们徜徉在自己所迷恋的"阿令的世界"，并引导他们积极参与故事构建。

《陈情令》以云梦江氏、姑苏蓝氏、兰陵金氏、清河聂氏及岐山温氏五大仙门世家为背景，讲述了魏无羡及与其志同道合的挚友蓝忘机立志锄奸扶

① Henry Jenkins. Convergence Culture：Where Old and New Media Collide[M]. New York：New York University Press，2006：95－96.

弱、匡扶天下，最终破获阴谋、完成自我成长的故事。在叙事结构上，《陈情令》打破线性叙事，顺叙与倒叙并举。以"十六年"前后为分割线，开场即将魏无羡逼入绝境，其生死之谜、身份之谜贯穿始终，营造极强悬念感，进而以倒叙将时间拉回十六年前，将少年相识于微、热血与挑战并济的命运之旅铺陈，使叙事线索清晰、逻辑合理，同时增强了情节复杂性。

在叙事节奏方面，《陈情令》可谓环环相扣，信息丰盈。在十六年前剧情部分，岐山温氏为一家独大，不择手段收集阴铁、练就傀儡，其他四大家族合力反抗。由此，匡扶正义、庇护苍生作为主线贯穿。而在十六年后部分，剧情主线变成魏无羡、蓝忘机破除阴谋，探寻聂明玦当年受害真相。

在叙事结构方面，《陈情令》呈现主题单元式特征，从不夜天之战、魏无羡坠崖开始，到蓝忘机认出魏无羡，剧情进入"回忆篇"，以姑苏听学开端，五大家族年轻人齐聚，而后经历忘羡第一次对剑、藏书阁抄家训、玄武洞、火烧莲花坞、魏江换丹、乱葬岗修诡道术法、射日之征、百凤山围猎、魏无羡大雨救温氏、穷奇道截杀等，叙事再次回到十六年后，剧情进入"义城篇"，而后蓝忘机醉酒、三十三道戒鞭、观音庙等"名场面"依次上线。整体看来，《陈情令》每2到3集可以完成一独立小单元叙事，而几个小单元共同组成一个篇章的叙事，最后几个篇章构成完整叙事。节奏张弛有度、戏剧冲突感强烈、引人入胜。同时，在剧情开展过程中不乏幽默桥段，为全剧增添轻松、温情。

《魔道祖师》为耽美题材网络小说，原著不乏敏感段落，《陈情令》并未因照顾播出或审查直接删减，而是进行改写，进行暧昧的欲望言说。原著所聚焦的"同性恋爱"(homosexuality)被剧集的"同性交际"(homosociality)所置换，剧中魏无羡与蓝忘机情感关系的呈现方式，一定程度上如《社交网络》的马克·扎克伯格与爱德华多·萨维林，或《上海滩》的许文强与丁力，这样的呈现是明显区别于同性恋爱的，更多展示男性情谊，而女性的出场则承担情感传递、流动的功能。总体看来，《陈情令》充分尊重原著，"名场面"基本得到还原。而考虑到跨文本以及原著题材的特殊性，改编过程不乏改动，但其改动并非简单地扩大效应或删减剧情，而是对原著进行改写与合并。

一改原著小说单纯偏重于魏无羡、蓝忘机的刻画，《陈情令》更像是一部群像剧，《陈情令》不仅主角丰满，配角同样出彩。原著小说基本是魏无羡个

人视角,其他人戏份不多,而网络剧开始在蓝氏听学时就让五大家族年轻人齐举,师姐、江澄戏份增加,细致刻画三姐弟感情,为之后叙事及人物转变提供铺垫。除主角以外,配角可以单独拆开,也有各自感情线与成长线,当主角与配角有机结合,一部"少年群侠传"得以呈现。原著小说叙事较散,直接搬上银幕则欠缺连贯,网络剧将阴虎符作为重要道具贯穿全剧,使叙事更加清晰。除了改写之外,网络剧对原著的改编还做了合并处理,诸如不夜天之战与魏无羡死亡原本在小说中是两场戏,在剧中合为一体,使得剧情更加紧凑,感情冲击力增强。

二、"想象力的狂欢":粉丝经济与"副文本"的生产

媒介融合背景下,文化产品消费者不再是以往被单向灌输的大众,而是能够充分积极参与文化生产的"盗猎者"。"粉丝是工业社会大众文化的普遍特征""所有大众受众(popular audience)都从事不同程度的符号化生产,从文化工业产品中创造与其自身社会情境相关的意义、快感"[①]。从某种程度来看,《陈情令》的走红与其说是因为精良制作与内容生产,不如说更是因为凭借粉丝狂欢与口碑营销。"作者与读者、制作人与观众、创作者与解释之间的区别特征将交融形成一个表达的环路,每一名参与者都努力支持其他人的行动。艺术作品将成为文化吸引器,它把不同社群召集到一起,并使这些社群之间产生共同点;我们还可以把艺术作品描述为——文化催化剂,启动和促进他们的解读、推断和详细阐述"[②]。原著小说书粉与网络剧剧粉不仅积极消费,更主动积极参与到"阿令的世界"的构造。

在市场营销学领域,口碑营销一直是重要的研究问题,口碑营销是实现产品传播与购买的重要营销手段之一。企业可以通过消费者与其亲朋好友之间的有关产品质量与服务信息的口口相传,实现品牌的认知与接受。而就用户评论质量、情感倾向对用户购买行为的正向影响都已经被诸多实证

① Lisa A. Lewis, ed. The Adoring Audience: Fan Culture and Popular Media[M]. Routledge Taylor & Francis Group, 1992:30.

② Henry Jenkins, Convergence Culture: Where Old and New Media Collide[M]. New York: New York University Press., 2006:95.

研究所验证。网络口碑有助于提升观众对剧集的了解或理解，并可以推动参与到"副文本"/"次生文本"（Para text）生产，用户通过个人评论、回复、转发等触及其他用户，具备很强扩散性，这种扩散、互动的影响力效果某种程度上超过硬广。

网络剧区别于传统影视剧最大的特色就是互动性。"伴随着社交网络、即时通讯工具的发展，网络剧观众的接受习惯亦在发生变化。不同于传统影视剧的'单向传播'，他们更喜欢主动参与到网络剧的创作中，更愿意与他人互动分享，通过实时交流信息的互动方式，网友投票设置人物、决定剧情和结局等都成为可能。这个参与互动的过程，使网民被深度卷入，黏性更强，从而使其在网络剧制作完成之后，更有可能通过多种渠道帮助推广和宣传"①。往受制于技术条件，电视剧难以做到与观众的及时互动，当下电视剧不仅可以与观众及时互动，甚至可以说已经实现一种"即时"互动。"读者的愉悦感始于其自身的生产力"②，一方面，观众观剧时可以随时评论或回复评论，评价电视内容或与其他观众互动；另一方面，观众观剧可以看到或者发送"弹幕"，与剧集互动性明显增强，激发观众参与剧集讨论热情，形成观剧沉浸式体验。然而这样的互动未必完全与剧情有关，也可以是针对剧集某话题或人物的网络互动。

《陈情令》在诸多方面的表现是"欲言又止"的，此举诱发观众"自行脑补"，从剧集中演员的微相表演、细微动作，到现实中的演员的交流互动，无一不被充分（乃至过度）捕捉、解读，形成"叙事"。而解读后所生产的意义被二次传播、二次创作，再经历三次传播……由此，得益于这场"想象力的狂欢"，有关《陈情令》的文本不断得以生产、编织、组合与建构，从而形成一个愈加丰富、不断磅礴的话语场域。"粉丝生产不仅包括小说写作，也包括歌曲创作、视频、音乐短片以及角色扮演"③。《陈情令》粉丝各项产出都很可观，有关《陈情令》的剪辑视频、漫画、同人曲等资源都十分丰富。据悉，在

① 高凯.网络剧的现状及发展建议[J].中国电视,2015(09):62-66.

② Wolfgang Iser. The Act of Reading：A Theory of Aesthetics Response[M]. Baltimore：The Johns Hopkins University Press,1978:108.

③ Kim，S. Audience involvement and film tourism experiences：Emotional places，emotional experiences[J]. Tourism Management,2011(2):387-396.

《陈情令》播出第一周，整个 B 站几乎被肖战的视频占据，而 B 站的影视区榜单前十名及娱乐区榜单前十名的 80% 都与《陈情令》有关。

著名文艺理论批评家姚斯（Jauss）发表于 1967 年的《作为向文学理论挑战的文学史》被看作是"接受美学"诞生的宣言。他对当时风靡的"文本批评"进行抨击，明确读者的中心地位。后来在其代表作《通向接受美学》中提出"期待视野"（the horizon of expectations）概念，并指出"审美距离决定审美接受"[①]。无疑，对于《陈情令》来说，最终的预设的观众（presupposed audience）就是原著小说粉丝。《陈情令》充分满足粉丝既有期待，增强粉丝信赖感，获得传播助推。大多数原著粉丝对《陈情令》经历了一个"真香"的过程。

对于知名文学 IP 改编，最大的障碍就是演员角色的选取，选角不当极易引发原著粉丝的抵制。在每一位原著读者心中都有自带光环的完美主角，而这种"想象化空间"一旦经过"具体化所指"后，些许的差池，都会破坏先前文本的完整，而增加读者与剧集的审美距离，进而有损读者期待视野，影响读者反馈评价。当然，对于《陈情令》的喜好，评论依旧"冰火两重天"，爱之则疯狂，恨之亦极致。而相当部分持差评的评论者其原因也是正因为剧集可视化展现之后没有满足其想象空间，正如相当持差评的评论者主要的关注点则聚焦于"毁原著"。综合评论看来，更多观众对于肖战、王一博等演员演技持肯定态度，看到他们的细腻表演、用心刻画，正如评论所言，看到了文字中的魏无羡与蓝忘机走了出来，带来惊喜大于预期。除此之外，《陈情令》精细的服化道、扎实的演技、不扣分的特效、优质的配乐配音等都让书粉逐渐抛却先前对《陈情令》的偏见。对原著粉丝而言，《陈情令》带来的惊喜远远超过了他们的预期，由此粉丝对《陈情令》产生信赖与感情，进而增强黏性。

原著《魔道祖师》系耽美题材小说，但是《陈情令》却摆脱了"小众题材"的尴尬，顺利"出圈"。其他国产耽美题材改编网络剧的往往叙事简单，故事

① Han Robert Jauss. Toward an Aesthetic of Reception[M]. Sussex：The Harvester Press，1982：25.

构建环境单一,聚焦主人公双方情感纠葛,其他叙事线索缺乏,更毋庸谈配角的呈现,更有甚者为博取眼球,营销诉求集中于所谓的"突破尺度"。《陈情令》的制作可谓双重编码,一方面紧紧抓住原著小说粉丝,保留耽美想象与酷儿空间,另一方面同时注重潜在观众的挖掘与开发。视角转向少年成长、苍生天下,并将仙侠、魔幻、悬疑、国风等元素融入,主人公魏无羡、蓝忘机心怀天下大义,正如他们在云深不知处放天灯时,曾许下誓言"能够一生锄强扶弱,无愧于心",而后历尽坎坷,仍保持初心,整体叙事格局宏大辽阔。而且,该剧主角鲜活,配角也是丰富饱满、个性鲜明。双重编码之下,各路粉丝得以不同解码的可能。所以说,《陈情令》不仅是一场大 IP 的营销,其具备相当丰富的内容含量。不少根本不了解原著的观众也没有弃剧,为故事所吸引,而成为剧集粉丝。对路人粉而言,《陈情令》就是一部合格的江湖游侠剧,引人入胜的剧情、用心出色的演技、青春活力的演员形象、传统国风元素、精良的服装造型、精美的道具场景都彰显着《陈情令》剧组的真诚。8.2的豆瓣评分足以说明大众对于《陈情令》的肯定。由此,《陈情令》跳脱较为小众的耽美圈层,实现更为大众的扩散与传播。

三、结语

经历从文本到影像的跨媒介转换,《陈情令》的热播及引发的话题讨论可谓一种文化现象,在其走红及粉丝狂欢之外,是需要有关学界予以关注的。近年国内涌现大批网络文学改编剧,或多或少都存在这样那样的问题,相当部分都意在吸引眼球,难有保障的质量,甚至媚俗、色情、暴力,有些直接面临下架。即便一些主动有选择性寻求优质 IP 的剧集,因改编质量欠优、挖掘不够深入等原因,未能收获预期收益及效果。《陈情令》的成功,论证了一个超级 IP 的强大吸引力,展现了粉丝巨大的市场价值,在其跨媒介叙事过程中,恰当又讨巧的改编使得网络文学与影视剧产生有机互动。

随着近年来文化监管政策的调整和受众审美的多元化,耽美影视改编逐渐面临更为严格的限制和审查,这无疑给一度风靡的 IP 改编热潮带来了新的挑战。在此背景下,重新审视网络文学的改编,我们不难发现,单纯依

靠热门 IP 和粉丝基础已不足以支撑一个作品的长远发展。事实上，优质内容的深耕、文化内涵的提升，才是决定一个改编作品能否脱颖而出的关键因素。优酷、爱奇艺、腾讯视频等视频网站巨头在新的竞争格局下，必须更加注重内容的精选和质量的把控，而非盲目追求流量和热度。这也意味着，未来的网络文学改编剧集制作与传播将更加注重原创性、思想性和艺术性，力求在遵循监管要求的同时，满足广大观众日益增长的精神文化需求。

我们可以预见，未来的网络文学改编剧集市场将是一个更加注重内涵和质量的竞争舞台。只有那些能够深入挖掘 IP 内在价值、精心打磨剧本内容、积极提升制作水准，并善于借助粉丝力量进行正面互动的作品，才有可能在激烈的市场竞争中脱颖而出，实现口碑与市场的双赢。

中国电影海外传播内容特征与国家形象建构
——结合北美主流媒体影评的考察①

电影凭借其独特魅力与广泛传播特性,在国家形象建构与传播方面具备其他大众媒介所不可比拟的得天独厚优势。一个国家的电影海外传播能力直接关系其国家形象的建构,与国家利益、国家安全、国家文化息息相关。中国综合国力日益强大,中国电影产业持续高速发展,然而旅行到海外的中国电影向世界观众建构了怎样的国家形象值得研究者、实践者反思。

一、研究问题的提出

2021年5月31日,习近平总书记在十九届中央政治局第三十次集体学习时强调"要更好推动中国文化走出去,以文载道、以文传声、以文化人,向世界阐释推介更多具有中国特色、体现中国精神、蕴藏中国智慧的优秀文化。要注重把握好基调,既开放自信也谦逊谦和,努力塑造可信、可爱、可敬的国家形象"②。电影系文化产业重要一环,在提升文化软实力与塑造国家形象方面发挥重要作用。讲好中国故事、传播好中国声音,是中国电影应承担的担当。

近年来,中国电影海外传播越发频繁,且一部分电影凭借在国内的超强口碑与超高票房获得海外观众关注,并带动电影海外票房。如《流浪地球》在北美收获近590万美元票房,在北美首周开画仅凭67块屏幕拿下北美票房榜单周票房榜第13位,上座率高达90%以上。与同期拥有4 303块屏幕开画的周票房第一名《乐高大电影2》相比,《流浪地球》单场票房(26 333美

① 本文原载《未来传播》2022年第1期。
② 人民网—人民日报海外版.讲好中国故事,传播好中国声音,展示真实、立体、全面的中国(《习近平讲故事》)[EB/OL]. http://politics.people.com.cn/n1/2021/1230/c1001-32320134.html, 2021-12-30.

元)是《乐高大电影 2》(7 928 美元)的 3.3 倍。虽然这种局部性的增量、显影与其国内的表现相比不足道,中国电影海外传播的传统短板状态尚不能根本扭转,但《流浪地球》这类电影在海外的传播对于丰富国家形象塑造依旧有所贡献。目前,伴随中国电影海外传播,中国的形象到底是什么? 中国电影如何塑造了国家形象? 都成为研究者与实践者应该思考与回答的问题。

考虑到文献分析的可靠性、权威性,基于中国知网(CNKI),以"电影"与"国家形象"为主题词对 CSSCI 学术期刊(包含扩展版)进行单库检索,截至 2021 年 9 月 23 日获得 172 篇文献,发现这批文章主题集中于"国家形象""中国电影""电影创作""少数民族电影""意识形态"与"主旋律"等。战迪基于建构主义理论立场,从共有观念、国族身份、整体结构三个维度,旨在重塑国家形象建设理念体系,指出"在当下现代性转型的关键历史时期,以电影为载体的国家形象建设唯有除旧布新,从人类意识的同一性和人类文化的时代性命题出发,找寻'共有观念'的普适性、打造国族身份的全球认同感、平衡影像物质结构与思想结构的关系,从而加速和深化影视文明的现代化进程,更多表达出国际社会所能够理解并愿意与之对话的现代意识"①,这才是国家形象传播的必经之路。赵博雅对《湄公河行动》进行解读,认为这部电影展示了"中国公安保家卫国、维护人民生命尊严的决心,同时也展现出国家公务人员的专业素养以及具有组织严密、团结有力、科技创新等特色的国家形象"②。陈犀禾、赵彬、赵锐、陈旭光、李娟等也都从"红色经典""新主流电影"与"国家叙事"等角度论及国家形象建构问题③。石嵩、马晓虎、欧宗

① 战迪.观念、身份、结构:当代中国电影对国家形象塑造的建构主义机制与路径[J].当代电影,2019(02):84.
② 赵博雅.《湄公河行动》中的国家形象及其文本表述[J].当代电影,2016(11):35.
③ 参见:陈犀禾,赵彬.红色经典电影及其国家叙事[J].电影艺术,2021(04):35-40.
 赵锐.电影《战狼 2》的国家叙事研究[J].出版广角,2018(04):67-69.
 陈旭光.中国新主流电影大片:阐释与建构[J].艺术百家,2017,33(05):13-21+187.
 李娟.新世纪中国主流电影的叙事与国家形象建构[J].中州学刊,2015(11):157-162.

启等则着重于少数民族题材电影,为丰富国家形象努力与贡献①。梳理发现,这类文献多以文本分析为主,且在目前该领域研究居多。另外,也有一批学者展开实证研究,对该问题进行数据化及更为可视化分析。代表如北京师范大学黄会林课题组于 2014 年与 2017 年都进行了以"中国电影与国家形象传播"为主题的调研,通过调查问卷,发现中国电影海外传播整体上呈现积极态势,且中国电影海外传播对国家形象的建构有促进作用,但仍存在不足,仍需加强推动中国电影海外传播发展②。

该主题研究目前虽已取得一定成果,然而存在短板明显,主要问题如下。

首先,不少研究未能考虑海外观众的"接收"情况,甚至根本没有把海外观众纳入研究维度,更毋庸谈"海外传播"及"接受",单纯片面地从国产电影自身内容生产展开分析,难免呈一隅之说、一孔之见。

其次,不乏研究在选取电影分析案例时,没有考虑样本是否已经"走出国门",不少分析虽然选取在国内获得高票房、热话题的电影,然而这批电影在海外却口碑与票房全无,试问"没走出去"或者"走不出去"的电影何谈海外传播力、影响力? 更遑论其对国家形象海外建构的作用。

最后,即便电影样本选取恰当,却仅仅囿于电影文本分析,对电影的海外接受与评价停滞在一种"对他者想象之想象"的批评建构层面,不免扣盘扪烛,缺乏对作为电影海外传播"终端"的海外评价群体的描摹与分析。个别有提及观众层面的研究,却没有兼顾国家形象于国内、于国外的双重性,

① 主要参见:石嵩.中国少数民族题材影片的跨文化书写:理论范式流变与新时代路径[J].西南民族大学学报(人文社科版),2018,39(12):184 - 190.
马晓虎.个体关怀叙事与国家形象表达——中国梦与少数民族题材主旋律电影叙事的深化转型[J].艺术百家,2018,34(02):153 - 156.
欧宗启.论少数民族题材电影形象建构功能的失衡及其避免[J].当代电影,2013(08):174 - 178.
② 主要参见:黄会林,孙子荀,王超,杨卓凡.中国电影与国家形象传播——2017 年度中国电影北美地区传播调研报告[J].现代传播(中国传媒大学学报),2018,40(01):22 - 28.
黄会林,李雅琪,马琛,杨卓凡.中国电影在周边国家的传播现状与文化形象构建——2016 年度中国电影国际传播调研报告[J].现代传播(中国传媒大学学报),2017,39(01):19 - 29.
黄会林,朱政,方彬,孙振虎,丁宁.中国电影在"一带一路"倡议区域的传播与接受效果——2015年度中国电影国际传播调研报告[J].现代传播(中国传媒大学学报),2016,38(02):17 - 25.
黄会林,杨卓凡,高鸿鹏,张伟.中国电影的国际传播渠道及其对国家形象建构的作用——2014年度"中国电影国际传播"系列调研报告之一[J].现代传播(中国传媒大学学报),2015,37(02):13 - 24.

未能明确是国内观众还是海外观众对中国国家形象的接受与认知问题，指向不明、含糊不清。

二、研究路径及技术路线

鉴于以上问题，本研究尝试从两方面同时切入研究。

首先，电影的海外输出面对的不仅仅是电影节，还有影评人、海外商业市场以及普通海外观众。由此，本研究在选取电影样本方面以在北美电影市场收获票房的中国电影为主要标准。此外，为避免研究维度囿于单一电影文本批评，且为文本的丰富性与多样性，实现论证尽可能的全面性，样本选择方面同样兼顾北美主流媒体（《纽约时报》《洛杉矶时报》《华盛顿邮报》《好莱坞报道者》《综艺》和《银幕》等权威报纸期刊）重点关注的新近影片（如《捉妖记》在北美虽只收获不足 3.3 万美元票房，但因其在中国获得高票房与高话题度，而吸引国外影评人关注与热议，产生丰富影评文本，适合作为样本对象），尤其是基于权威影评人的评价进行分析，提炼中国电影在海外的接受与评价状况。虽未启用大规模的海外观众问卷调研或访谈，缺失大规模数据支撑，然而影评人作为专业群体与意见领袖，其评价具有权威性、可信度，值得认真分析与参考。

本研究技术路线图如下。

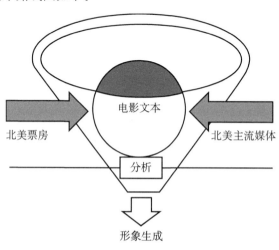

北美票房　　电影文本　　北美主流媒体

分析

形象生成

本研究技术路线图

三、研究发现与讨论

根据 box-office mojo 数据库数据①,以当前北美票房排名前 400 名的外语电影为例,中国电影占据 29 席,占比 7.25%。其中,前 100 名的华语电影占据 13 席,占比 13%。而李安导演的《卧虎藏龙》与张艺谋导演的《英雄》更分别位列第一与第三。

表 1 华语电影北美票房排名 TOP30②

排名	在北美外语片票房排名	电影	排名	在北美外语片票房排名	电影
1	1	《卧虎藏龙》	16	186	《战狼 2》
2	3	《英雄》	17	188	《叶问 3》
3	8	《霍元甲》	18	195	《大红灯笼高高挂》
4	13	《功夫》	19	212	《我和我的祖国》
5	15	《少年黄飞鸿之铁马骝》	20	217	《活着》
6	27	《十面埋伏》	21	254	《摇啊摇,摇到外婆桥》
7	46	《饮食男女》	22	278	《菊豆》
8	52	《喜宴》	23	283	《少年的你》
9	57	《一代宗师》	24	289	《芳华》
10	58	《满城尽带黄金甲》	25	290	《秋菊打官司》
11	68	《流浪地球》	26	340	《红海行动》
12	84	《霸王别姬》	27	361	《2046》
13	96	《色戒》	28	392	《港囧》
14	151	《美人鱼》	29	394	《夏洛特烦恼》
15	183	《花样年华》	30	401	《我的父亲母亲》

① 统计截至 2021 年 12 月 30 日,根据 box-office mojo 数据库统计、整理得出。

② 统计截至 2021 年 12 月 30 日,根据 box-office mojo 数据库统计、整理得出。

结合中国电影在北美的票房、评价与关注度，目前中国电影海外传播所呈现的内容特征主要可分四类：古装与奇幻类、变迁中的中国及社会问题类、爱情与喜剧类、新主流电影类。向海外观众传播的中国形象相对应四类为：想象的奇观中国、变迁的现实中国、浪漫的爱情中国与轻快的喜剧中国、崛起的负责中国。

（一）想象的奇观中国

作为早期"走出去"的一批中国影片，《红高粱》《活着》《大红灯笼高高挂》《菊豆》《黄土地》与《霸王别姬》等都是颇具民俗情结的、充斥"政治寓言"的影片。海外观众对中国电影的接受从最初就颇具猎奇色彩，或者说是一种"东方主义"性质的观赏。在那个年代，中国电影作为全球文化地缘上的一块"新大陆"而被西方"重新发现"/"重访"。这批电影在国际扬名，在全球电影文化博弈中取得胜利，并且收获较好海外票房，实现中国艺术片在海外的商业突破，进而提升中国电影知晓度，并将中国电影国际影响力从国际电影节展拓展到西方主流商业市场。然而正是由于这批电影的"特色"，招致国内褒贬不一的评价，尤其是有一批论者指责这批电影着重"审丑"，以中国的落后、边缘与阴暗的层面迎合海外观众的想象视野与期待视野。而在2000年之后，走向海外的中国电影更以一种奇观电影的方式向海外观众呈现武侠、功夫、奇幻的中国。

作为当代消费社会快感文化的产物，奇观电影强调影像产生观赏快感与视觉冲击，电影伴随叙事的肢解而成为影像的狂欢。周宪指出，电影中的奇观概念源于居伊·德波的"景观"（spectacle），并认为奇观是具有非同一般视觉吸引力的影像画面，或是借助高科技电影手段而创造的奇幻影像画面[①]。作为一门视觉艺术，传统叙事电影强调电影的故事性与文学性，注重人物性格与故事情节的塑造与刻画，视觉为叙事服务。伴随数字技术发展，20世纪90年代以后，电影越来越走向奇观呈现，视觉冲击逐渐超越传统叙事，吸引越来越多观众注意。

当今中国奇观电影的转变，一方面受到数字技术发展的推动，另一方面

① 周宪.论奇观电影与视觉文化[J].文艺研究，2005(03)：18-26+158.

则是受到以《星球大战》《大白鲨》等为代表的好莱坞电影的影响。在中国电影海外传播过程中,奇观电影向全球观众呈现着一个场面独特、动作惊险、充满魅惑的奇观中国。

从《卧虎藏龙》《英雄》到《寻龙诀》《捉妖记》《长城》,一系列电影构筑出元素杂糅的中国奇幻类型电影风景。《捉妖记》在国内大卖的同时也吸引不少国外媒体、专家学者的兴趣。美国的《石板》刊发 David Ehrlich 的文章在一开始就发问"好莱坞能够向中国影史上最高票房电影《捉妖记》学些什么?"(What can Hollywood learn from *Monster Hunt*, the highest-grossing film in Chinese history?)①这个提问颇有意味,毕竟长期以来我们总在考虑"中国应该向好莱坞学习些什么?"《捉妖记》的出现,竟鲜见地让美国影评人提出了在电影层面如何向中国学习的问题。不少影评人,诸如《洛杉矶时报》的 Charles Solomon 也提到"《捉妖记》打破中国票房纪录,但是美国观众也许会好奇为什么让人觉得迷茫的、混乱的冒险喜剧可以让中国观众如此着迷?"②

除了对《捉妖记》在中国大陆的票房奇迹予以关注之外,不少国外影评人对电影本身展开评论,然而有关电影的国外评论却并不温和,没有了对其票房成功的欣赏,更多呈现的是一种批评。仅以《波士顿环球报》《洛杉矶时报》《村声》三家美国媒体所发表有关《捉妖记》的影评标题便看见一斑(见表2)。

表 2　有关《捉妖记》外国影评标题

报纸	作者	标题
《波士顿环球报》	Peter Keough	《〈捉妖记〉:愚蠢但又具想象力的怪兽电影》 *Monster Hunt* is a wacky, imaginative monster mash

① David Ehrlich. The ＄400 Million Baby Vampire Radish-What can Hollywood learn from Monster Hunt, the highest-grossing film in Chinese history? [EB/OL].http://www.slate.com/articles/arts/movies/2016/01/review_of_monster_hunt_the_highest_grossing_film_in_china_s_history.html,2016-01-22.

② Charles Solomon. Review 'Monster Hunt' is a monstrous mess of borrowed ideas [EB/OL]. http://www. latimes. com/entertainment/movies/la-et-mn-mini-monster-review-20160122-story.html,2016-01-26.

（续表）

报纸	作者	标题
《洛杉矶时报》	Charles Solomon	《〈捉妖记〉：由借来的点子堆成的大杂烩》 *Monster Hunt* is a monstrous mess of borrowed ideas
《村声》	Sherilyn Connelly	《儿童电影〈捉妖记〉是中国影史票房最成功电影，但是你可以不用看》 Kiddo-Flick *Monster Hunt* Is China's Biggest-Ever Movie — But You Can Miss It

影评人 Simon Abrams 对《捉妖记》是可谓极尽嘲讽之能，评论开始就指出电影是"silly"（愚蠢的）及"ungainly"（笨拙的），并且有暴力元素，但是依旧"鼓励"家长带着自己上小学的孩子去看看，因为这些上小学的孩子对电影"没有那么挑剔"（not-so-picky）[1]。但是这部电影的故事情节有些烦琐，并不是很容易看明白，而且电影中很多有关"吃"的段落充满血腥与暴力。另外，"电影中也充斥很多愚蠢的闹剧，而这些笑点并没有什么效果"[2]，电影故事情节也丝毫没有惊喜之处，一切都难逃观众意料。

电影的情节、故事以及逻辑性是多位影评人所批评的焦点，David Ehrlich 指出"电影情节不合乎逻辑，显得非常古怪且难以理解"[3]。而且故事转向突然又生硬，最终"一厢情愿"地煽情起来。《洛杉矶时报》认为《捉妖记》一开始是搞笑的闹剧，到后来突然变成浮夸的武术打斗，肢体搞笑且伤感煽情。"角色和情节点都是无缘无故地出现又消失。妖怪的电脑动画动作设计不够逼真，还显得笨拙。曾经联合执导过《怪物史莱克 3》的导演，从《卧虎藏龙》《少林足球》《夺宝奇兵》等电影以及梦工厂的动画电影借鉴了不

① Simon Abrams. Monster Hunt.［EB/OL］http：//www.rogerebert.com/reviews/monster-hunt-2016，2016-1-22.

② Simon Abrams. Monster Hunt.［EB/OL］http：//www.rogerebert.com/reviews/monster-hunt-2016，2016-1-22.

③ David Ehrlich. The ＄400 Million Baby Vampire Radish-What can Hollywood learn from Monster Hunt，the highest-grossing film in Chinese history?［EB/OL］.http：//www.slate.com/articles/arts/movies/2016/01/review_of_monster_hunt_the_highest_grossing_film_in_china_s_history.html，2016-01-22.

少想法。虽然这部电影的某些片段还是有趣的,但是总体来说在很多方面仍然有明显不足。"①

《好莱坞报道者》的影评人 Elizabeth Kerr 同 Simon Abrams 一样,对《捉妖记》多有不满,指出电影种种"缺点"(flaws),称这是"一部让人迷茫的又难以理解的幻想冒险片",且"充斥着煽情的道德说教意味,甚至都不是凭借角色的充分表现去阐述那么不疼不痒的观点"②。当然,Elizabeth Kerr 还是对电影的技术有所肯定,但提及电影可能的市场表现时,她还是不免尖刻,认为"电影的电脑三维动画效果看起来比预想的好,就票房来说,至少在《头脑特工队》开画以前,电影在中国和亚洲的一些地区是有其有利市场的"③。但说到电影的海外市场时,Elizabeth 则认为《捉妖记》很难实现成功。

总体看来,外国电影评论对于《捉妖记》的贬低远远大过褒奖,甚至可以说基本无褒奖可言,批评的重点大致可以归结为:叙事差劲、表演浮夸、情感不真实、笑点不好笑等方面。除了电影本身质量被诟病,"喜剧不挪窝"的定律丝毫没有打破,中国式的"笑点"跨越大洋后全部沦为"槽点"。但是在本人与南加州大学教授 David Craig 交流时,提及《捉妖记》,这位在美国影视行业有 30 年发行制片经验的发行人却有另一番见解,在他看来,《捉妖记》是值得中国认真开发的一个有潜力的巨大 IP,值得好好挖掘,会有成功打造系列电影的可能。

(二)变迁的现实中国

以本人曾参与美国南加州大学暑期课程"中国电影与社会"(Chinese Cinema and Society)经验来看,根据课程正式开始以前对选课外国学生的调研,学生普遍反馈希望更多看到有关社会变迁的中国电影,无疑关注正在

① Charles Solomon. Review 'Monster Hunt' is a monstrous mess of borrowed ideas [EB/OL]. http://www. latimes. com/entertainment/movies/la-et-mn-mini-monster-review-20160122-story.html,2016-01-26.

② Elizabeth Kerr. 'Monster Hunt':Film Review [EB/OL]. http://www.hollywoodreporter. com/review/monster-hunt-film-review-807058,2015-07-07.

③ Elizabeth Kerr. 'Monster Hunt':Film Review [EB/OL]. http://www.hollywoodreporter. com/review/monster-hunt-film-review-807058,2015-07-07.

变迁的现实中国已经是他们对中国电影的观看期待视野。

伴随中国综合国力提高，与国外交流日益频繁、密切，以及海外观众对中国的了解程度加深，海外观众对中国电影的期待视野逐渐不再像以往那么刻板，如果说以前他们想通过影像看到一个古老的、"东方的"陌生化中国，如今越来越多的海外观众更希望通过影像了解当下的中国正在经历着什么，而《老炮儿》等影片也由此受到海外观众、影评人与研究者的关注。

作为视觉呈现最直接的部分，冯小刚的表演备受国外影评人肯定。如《好莱坞报道者》所评价"电影节奏紧凑，角色形象鲜活，尤其是作为北京作家、导演、演员的冯小刚的表演层次丰富，令人难忘"；"比如暴脾气的六爷与不耐烦的儿子在餐馆中的那场和解戏，表演十分动人、精彩"[①]。《老炮儿》从电影名称、台词到空间设计等都充斥"京味儿"，按照电影宣传片所介绍，"老炮儿"是北京俚语，原指老北京中行为粗野、性格暴裂、有出进监狱历史的一类人，是有贬义色彩的，而当下这个词更多指代的是曾经在某行业有过辉煌经历的又上了年纪的人，时过境迁，依旧遵守道义、讲究规矩、保持自尊。如此丰富含义，显然是"Mr. Six"（六爷）所无法全面、精确传达的，难被外国观众理解，产生翻译折扣。然而一些影评人还是细心地对电影名称和"老炮儿"尽量做出了更贴近原意的诠释，如《纽约时报》的 Nicholas Rapold 将"老炮儿"称为"former tough guy"（曾经很厉害的家伙），《西雅图时报》的 Tom Keogh 将"老炮儿"称为"an old/ageing-gangster"（上了年纪的匪徒）。当然，这些说法都无法地道、精准传达出北京话"老炮儿"的本质含义，但是翻译总存在难以克服的折扣性，这些评论者至少已经努力做出尽量让读者、观众在跨文化层面理解"Mr. Six"的尝试，帮助观众更好地理解电影及人物。

《老炮儿》关注代际情感经验的讲述，不乏对中国社会飞速运转下暗藏的某些社会问题通过镜头和叙事予以反思。就叙事层面来说，最外层的一个矛盾冲突就是两个世界、一个"江湖"、两套规矩、两种秩序的碰撞。有影

① Deborah Young. 'Mr. Six': TIFF Review [EB/OL]. http://www.hollywoodreporter.com/review/mr-six-tiff-review-827205,2015-09-25.

评人便称"当下的中国，金钱至上，江湖道义已成历史"①。导演管虎在介绍电影拍摄的时候说，"影片人物身上的很多品质正是当前这个时代所缺乏的。中国社会在最近三四十年间快速运转，几乎赶上了欧洲四百年的发展。在一个看似太平的年代，一定暗藏着各种各样的问题。面对这种问题，不同的导演有不同的处理方式。我的创作，首先把镜头对准各种各样的底层小人物，这也是整部电影拍摄的重点和初衷。"②《综艺》首席影评人 Peter Debruge 也抓到了这一点，在六爷感叹"现在这帮小孩"时，Peter 将六爷看作是如同克林特·伊斯特伍德（Clint Eastwood）电影中英雄迟暮的形象，并用伊斯特伍德的《老爷车》（Gran Torino）等经典电影做类比，将冯小刚在本片中塑造的六爷，评价为查尔斯·布朗森（Charles Bronson）式的银幕动作硬汉。

《好莱坞报道者》认为《老炮儿》是一部值得看的中国电影，电影在威尼斯和多伦多等电影节参展，为中国电影赢得赞誉。导演管虎历来喜欢将正剧（drama）跟喜剧（comedy）混搭，这一点从他之前两部以"二战"为背景的历史片《斗牛》和《厨子戏子痞子》就可以看出来。《老炮儿》的主题首先是关于人的尊严问题，以六爷为代表的老混混们有一套自己坚守的道德准则。六爷需要筹钱，而当往日旧友洋火儿提供帮助的时候，他竟拒绝，这其中的原因，也是因为"他觉得自己没有受到尊重，往日的规矩没了"③。

当然，部分评论不免对电影的情节等方面提出批评，诸如质疑电影时间太长而显得节奏拖沓；或者许晴饰演的话匣子作为主人公的女朋友却没有得到充分塑造与完整呈现；电影动作场面刚开始就要完结以至于看得不够过瘾；电影的剪辑和慢镜头，尤其是结尾的冰湖决战段落，用力太猛，感情牵强，故意煽情等。但是《老炮儿》让西方影评人看懂了六爷这个人物，看懂了人的尊严，看懂了代际的冲突，同时也看到了中国经济飞速发展之下的一种

① Deborah Young. 'Mr. Six'：TIFF Review ［EB/OL］. http：//www. hollywoodreporter. com/review/mr-six-tiff-review-827205，2015-09-25.

② 管虎，赵斌. 一部电影的诞生——管虎《老炮儿》创作访谈[J]. 北京电影学院学报，2015(06)：35.

③ Deborah Young. "Mr. Six"：TIFF Review ［EB/OL］. http：//www. hollywoodreporter. com/review/mr-six-tiff-review-827205，2015-09-25.

潜在暗涌的阶层矛盾。尤其是凭借六爷形象的成功塑造，使得外国观众"移情"。

电影在威尼斯国际电影节展映期间，就有评论称"六爷不仅是北京的六爷，也是东京、巴黎和纽约的六爷，他属于这个时代，属于这个世界"①。从这个角度来看，《老炮儿》的难得之处便是实现了一种跨文化的接受与认同，而这也正是中国电影海外传播中一直以来最渴望也是最需要解决的关键问题。

（三）浪漫的爱情中国与轻快的喜剧中国

如果说 20 世纪 80 年代开始走向海外的中国电影一直以动作、古装、民俗寓言等为主要特征，那么伴随中国电影业态不断发展、提升与成熟，中国电影开始用更多元样态寻求海外传播的路径，而都市爱情与喜剧电影就是这其中一新增类别。银幕上的影像中国不再单纯沉重、神秘、传奇、陌生，而多了生动鲜活、轻快灵动、青春朝气、浪漫甜蜜的表情。

近年，国内电影市场不断涌现中小成本电影"黑马"，这批电影主要以"爱情＋喜剧"为特征，在国内市场获得高额票房，而不惧与好莱坞商业大片同档展开竞争。"中小成本电影齐登银幕，除了接连交出喜人的票房成绩单外，更引发了强烈关注，话题效应不断。而这些电影所引发的问题已远远超过电影本身，形成了一种'泛电影现象'。"②伴随中小成本电影的崛起，不少专家学者发出中国电影"以小博大"的感叹。中国观众历经几年"眼热心冷"的国产大片轰炸，逐渐产生审美疲劳，而一批轻松有趣且温情脉脉的国产中小片从而获得新的生机，这批电影因为在国内的红火，引起国外媒体关注，进入海外观众视野，并引发对这类电影在海外市场"分杯羹"的期待。以下主要以《中国合伙人》为例，基于海外影评人评价，考察其在海外的传播与接受状况。

与一般青春爱情片只谈论爱情不同，《中国合伙人》更多关乎事业、梦想。《中国合伙人》可以提炼为几个关键词，诸如"主流""爱情""改变""励

① 管虎，赵斌.一部电影的诞生——管虎《老炮儿》创作访谈[J].北京电影学院学报，2015(06)：37.

② 高凯.热现象·老问题·冷思考——2013 年国产中小成本电影崛起现象透析//《中国电影、电视剧和话剧发展研究报告》(2013 卷)[M].上海：复旦大学出版社，2014：365.

志""青春""创业""美国梦"和"中国梦"等,而几组关键词在所见的相关外国电影评论中出现。

《中国合伙人》"很像是一则关于成长的故事,三个年轻人在成长的过程中,在或感动或幽默的时刻,逐渐懂得生活、懂得爱情"①。从类型角度来讲,算一部"创业励志片",此类型电影在中国国内电影市场数量较少。《好莱坞报道者》有评论就将《中国合伙人》称为中国版的《社交网络》②。

"随着中国新任国家领导人习近平提出'中国梦',这个词随后就成为全球新闻报道的热门标语,一些在西方的中国观众可能将对这部电影的注意力放在如何将电影的商业梦想翻译到美国本土。"③而就电影英文名——*American Dreams in China*(《美国梦在中国》),也引发论者兴趣,如有评论者说:"外国电影人制作有关美国的电影已经有很长的历史传统了,从比利·怀德到萨姆·门德斯,他们都为美国观众制作电影。《中国合伙人》是一部关于美国的中国电影,但是却为中国观众制作。所以,看看中国人怎么看待美国梦是一件很有趣的事情。"④

尽管导演陈可辛在历史和政治等信息传达方面尽可能淡化,只是将一些体现时代特征的事件放置在电影中,如 1992 年肯德基进入中国,而黄晓明饰演的成东青他们最早的英文教学点就是在肯德基;1999 年南斯拉夫中国大使馆被北约军机轰炸,"新梦想"面临困境;2000 年北京申奥成功,"新梦想"遇到空前的发展机遇……然而即便有所淡化,《中国合伙人》仍旧透露着中国崛起的民族意识表达。另外,因为电影英文名及电影故事内容对美国的涉及,还是容易让外国影评人从中美两国关系的角度出发对电影进行评价。"从根本上来看,《中国合伙人》类似于一个强调中美关系的传话筒,并因为曾经所受到的(不公正)对待和评价而要求美国做出道歉。我们由此看

① Steven Mark. HIFF Review:American Dreams in China[EB/OL]. http://www.honolulupulse.com/2013/10/hiff-review-american-dreams-in-china/,2013-10-15.

② Maggie Lee. Film Review:'American Dreams in China'[EB/OL]. http://variety.com/2013/film/reviews/film-review-american-dreams-in-china-1200483632/,2013-5-18.

③ Maggie Lee. Film Review:'American Dreams in China'[EB/OL]. http://variety.com/2013/film/reviews/film-review-american-dreams-in-china-1200483632/,2013-5-18.

④ Steven Mark. HIFF Review:American Dreams in China[EB/OL]. http://www.honolulupulse.com/2013/10/hiff-review-american-dreams-in-china/,2013-10-15.

到主人公们不惜拼命努力学习和工作而为在美国能够出人头地，他们到美国是寻找美国梦，可是一旦无法实现，他们就觉得受到欺骗。"①

电影在人物塑造方面可圈可点，"在处理三个主人公友谊方面处理得相当巧妙"②。人物各自具有鲜明性格特点，如黄晓明饰演的成东青开始的时候显得呆头呆脑，甚至带着傻气的城镇小青年，而后成长为干练决断的老板，佟大为饰演的王阳是个文艺气质十足的少女杀手，邓超饰演的孟晓俊则具备天赋、野心十足、充满自信。但是比较之下，成东青的人物变化过渡并不可信。"王阳这样敏感的角色，被演员佟大为拿捏得非常好，他夹在日益对立的两个朋友之间，作为中间人他经常力不从心，但是佟大为恰当地传递出这份挫折感和疲倦感。"③

《中国合伙人》中有相当比重的英文台词，这也成为电影在海外传播时被诟病的一个问题，多位影评人指出："主人公的语言能力是令人质疑的，演员英文水平很差劲，有不少场合，包括电影结尾戏剧性的、带有哗众取宠意味的结尾，还有当他们必须要讲英文的时候（更别提有很多他们教学生英文的场景），他们表现得都很逊色。而且所有的英文台词都是后期所加，对电影也有所影响。"④

《中国合伙人》引发海外影评人解读兴趣，他们中有肯定亦不乏批评，但是在所见的几篇美国主流媒体所刊登的评论文章中，他们都共同指出一个问题：在中国大陆，或因为导演陈可辛，或因为电影主题，这部电影可以吸引到很多人去观看这部电影，进而实现商业上的成功。而即便陈可辛在西方有一定辨识度，其作品也经常受到西方电影节的青睐，《中国合伙人》在北美

① James Marsh. Review：AMERICAN DREAMS IN CHINA Insists on Being About More Than Just Friendship［EB/OL］. http://screenanarchy. com/2013/06/review-american-dreams-in-china.html，2013-06-02.

② James Marsh. Review：AMERICAN DREAMS IN CHINA Insists on Being About More Than Just Friendship［EB/OL］. http://screenanarchy. com/2013/06/review-american-dreams-in-china.html，2013-06-02.

③ Elizabeth Kerr. American Dreams in China：Film Review［EB/OL］. http://www. hollywoodreporter.com/review/american-dreams-china-film-review-524792，2015-05-17.

④ James Marsh. Review：AMERICAN DREAMS IN CHINA Insists on Being About More Than Just Friendship［EB/OL］. http://screenanarchy.com/2013/06/review-american-dreams-in-china.html，2013-06-02.

市场也难以复制在中国大陆的奇迹。

（四）崛起的负责中国

"主旋律电影明显具有主流意识形态传播乃至国家形象建构的职能。主旋律电影是一种中国特有的电影类型，是国家意识形态的表征，在其诞生之初，就具有自己特殊的题材选取角度和叙事语境，有自己发展的模式和风格。"①而伴随《建国大业》《建党伟业》《湄公河行动》《战狼》《红海行动》《流浪地球》《中国机长》《我和我的祖国》等现象级爱国题材电影出现，"新主流电影"的提法逐渐被研究者所青睐。"电影中的国家形象并非政治概念的提纯，成功的国家形象塑造必然是理想性与现实感的平衡。理想性符合政治与商业的基本诉求，而现实质感则引导观众的深层情感认同。"②这批电影取大众话语与官方话语两者所长，商业与艺术得兼，更加适应当下观众审美及市场需求，彰显文化自觉与文化自信，构建主张和平、繁荣强大、友好合作的负责任大国形象，获得国内观众认同之外，亦丰富国家形象的海外表达。

在该类电影中，《流浪地球》无疑是非常特别与亮眼的。除了在国内的高票房之外，《流浪地球》引发海外主流媒体关注，《好莱坞报道者》《综艺》《纽约时报》等纷纷刊登报道与评论。《综艺》影评人 Richard Kuipers 认为电影的节奏、视觉效果与奇特情节为观众提供了可以逃离现实的娱乐，电影没有刻意强调民族主义与外交，而是专注故事的呈现，讲述全球各地人们齐心协力拯救地球的故事，"在全球冲突与分化的当下，影片涵括的希望与团结的信息无疑会引发观众情感共鸣，建立积极电影口碑，同时使各个国家观众都对该片容易接受"③。这部电影的效应也使得《纽约时报》影评人 Ben Kenigsberg 感慨："毫无疑问，《流浪地球》证明了中国电影产业可以在多元的电影中占据一席之地。"④

① 程波.主流意识形态的有效传播与国家形象的积极建构——论近年中国电影市场化趋势中的主旋律电影[J].当代电影，2012(12)：96.
② 包燕.当代华语功夫电影的国家形象建构及有效认同[J].社会科学，2012(06)：192.
③ Richard Kuipers. Film Review：'The Wandering Earth' [EB/OL]. https://variety.com/2019/film/reviews/the-wandering-earth-review-liu-lang-di-qiu-1203150532/，2019-02-26.
④ Ben Kenigsberg. 'The Wandering Earth' Review：Planetary Disaster Goes Global [EB/OL]. https://www.nytimes.com/2019/02/17/movies/the-wandering-earth-review.html，2019-02-17.

《流浪地球》是中国科幻电影的突破，科幻电影凭借其文化通约特性系为全球各地观众所易于接受的特殊类型，中国科幻电影创作长久处于相对的"空窗"状态，而该类型电影的海外传播优势有待进一步发挥。《流浪地球》的"硬核科幻"与"重工业美学"外表下，包含集体主义、团结合作、勇于担当与人类命运共同体的价值取向，并将中国传统文化中的愚公移山、重视家庭、家国情怀等精神融会其中。《流浪地球》是宏大的，更是浪漫的，在灭亡时刻，"带着地球去流浪"何等的有情意、有诗意。《流浪地球》印证中国电影工业体系愈加成熟，于中国电影创作及产业发展有益，并助推中华文化海外传播。如果说之前走向海外的电影多是展示过去的或"正在进行中"的中国，那么《流浪地球》则开启全新的未来想象，电影除了文化自信与中国精神的彰显之外，更向世界观众传达了中国对人类命运共同体的思考与责任担当，为国家形象建构丰富向度。

四、结语

"软实力的实现乃一整套认知过程，要求国家所输出的流行文化必须能够在感知、偏好、解释框架及情感等层面，使受众产生积极态度，并对受众产生吸引力。"[1]全球化背景下，中国电影海外传播直接关系国家的国际传播能力建设，系影响国家形象、国家安全与国家利益的重要因素。而当下中国电影发展面临"两组矛盾"，一是伴随国际地位、综合国力与日俱升，中国电影的国际地位未能与之匹配；二是就中国电影产业能力来讲，中国电影国际地位举足轻重，而就中国电影的传播力、影响力及接受度等层面来讲，中国电影相对弱势，未能拥有与产业能力相匹配的话语权。从"两组矛盾"中，无论研究者还是实践者，一方面应该具备问题意识，看到所存在的短板与不足，另一方面也需要怀抱希望，看到未来可发展潜力与空间。

本文主要针对代表性电影及影评文本展开分析，虽犀牛望月，然亦管中窥豹、可见一斑。经过梳理，就中国电影海外传播内容看来，可喜的是伴随

① Chua，Beng Huat. Structure，Audience and Soft Power in East Asian Pop Culture[M]. Hong Kong：Hong Kong University Press，2012：121.

国际地位提高、文化影响力增强、流媒体平台助力等,中国电影海外传播内容越加多元,走向海外的中国电影早已非局限有限的"电影节电影"。然而,从这批电影的海外媒体评价看来,问题依旧突出。

首先,意识形态批评依旧是海外影评人惯用的主要批评路径,未能伴随更多可见的中国电影文本而相应丰富其批评方法影响对电影本体丰富性的充分、多面解读,难以跳脱片面与刻板成见。其次,驻守主流媒体以写作为主要谋生的权威影评人可谓"见多识广",尤其电影修养丰厚,然而对于中国电影的跨文化解读仍不乏失误,有所"误读",权威影评人如此,更遑论海外一般普通观众对中国电影的有效接受程度。最后,电影演员的表演功力往往受到肯定,"可见的"的电影表演元素一般可获得有效传播,然而就构思创新、编剧叙事、逻辑自洽等层面被诟病诸多,无论海外评价还是国内评价,中国电影近二十年在该类问题始终存在短板,这也正是中国电影当下发展所面临的"顽疾"。更新创作思路、增强叙事能力等,理应被国内电影创作者充分重视,进而有助于推动中国电影创作的健康可持续创作,更加有效迈开"走出去"的步伐。

观海外主流媒体对中国电影的褒贬与夺,难免抑大于扬的现实,就影评人对中国电影所持的"抨击"或者"误读",许是客观冷静的弹射臧否,许是故意为之的蔽聪塞明,许是刻板印象的举一废百,许是跨文化解读的东差西误。总之,无论这类评价是否嘘枯吹生、褒善贬恶,中国电影创作者应闻过则喜、从善如流,不妄自菲薄,亦不讳疾忌医。海外主流媒体的评价作为中国电影国际传播能力建设的重要一环需要研究者与实践者的关注、重视及分析。

中国与世界关系发生历史变化,中国正由电影大国向电影强国迈进,面对新语境、新形势,中国电影海外传播应顺时而动、把握机遇,打开全球视野,创新传播理念、内容与途径,不断提升国际传播能力及加强对外话语体系建设,推动中国文化走向世界,在全球电影市场提升话语权、竞争力,讲好中国故事,传播好中国声音,向世界传递讲述一个正面、立体、丰富、现代的中国形象。这个任务无疑是艰巨的、繁重的,然而我辈必须同心合力、躬体力行。

作为中国电影海外传播重要路径的国际电影节①

疫情期间，以电影业为例，全球电影院纷纷关闭，各个国家、地区票房低迷，而作为盛会的各个电影节也不得不纷纷取消或延期，但值得关注的是，电影节只是转为罕见的在线影展形式。而在一批电影节转为网络影展时，对于"流媒体平台能否取代实体电影节"更是引发思考，一方面有论者可以看到一种新型电影节模式的可行性，且该模式便于打破时空限制，更容易触及全球，实现"国际电影节"的意义；另一方面，作为一种有必要在场的、体验式的、仪式性的特殊节庆活动，更多论者发现了电影节必须在地性举办，无法被网络影展所取代的特殊价值。基于此，不妨回到"元问题"，重访电影节，思考电影节及其相关研究的意义，且结合中国电影海外传播的现状与实际，考虑电影节与中国电影海外传播的关系。

一、应被理论重视的电影节研究

各类电影节几乎每天都在世界的某个地方举办着，诸如老牌的"三大国际电影节"（戛纳、柏林、威尼斯国际电影节）可被一般观众耳熟能详，但是更多电影节不为所知。即便如此，我们对于有关电影节红毯、颁奖、演出等新闻从不陌生，然而对电影节的研究却始终没有构成气候。学界传统对电影史、电影理论、电影批评、电影产业等持续关注，而却往往忽略对作为重要电影产业节点、电影批评平台以及电影文化现象的电影节加以理论观照。

电影节研究可谓近十几年开始的事情，尤其西方学者较早开始关注到电影节的价值，相比之下，我国相关电影节研究起步更是较晚。整体看来，中外有关电影节研究虽然尚未形成大气候，然而已有一定雏形。荷兰阿姆

① 本文原载《现代视听》2021年第8期。

斯特丹大学的玛莉·德·法尔克（Marijke de Valck）较早充分认识到电影节作为一个"特殊现象"的重要性，开始将电影节本身作为独立研究对象。玛莉从个人偶然观影体验及迷影精神（cinephile）开始，逐渐意识到"电影节不仅是影迷的年度'高光时刻'，同时也是伴随专业电影从业人员、政府机构的或商业或政治的目的"①，而即便电影节在诸多领域发挥重要作用，然而电影节却鲜被作为学术研究话题。已故著名电影学者托马斯·艾尔萨瑟（Thomas Elsaesser）在此前出版的专著《欧洲电影：与好莱坞面对面》（*European cinema：face to face with Hollywood*），书中一节系电影节专题，并形象比拟 "电影节就像'肌肉'一样，将通过其环路的电影强有力的助推到更大的系统"②。托马斯意识到电影节作为一种"关注窗口"对电影所提供的增值意义，使电影获得更多文化资本，帮助电影（尤其是民族电影）的发行与传播。而托马斯此立论正是本研究思路开始的起点，受此启发，考虑将电影节研究融入电影海外传播研究，将其作为中国电影"走出去"的重要路径，思考其意义价值。英国学者迪娜·艾柯第诺娃（Dina Iordanova）系电影节研究权威，发表了系列主题研究文章，尤其是主编的《电影节读本》（*The Film Festival Reader*）以及多卷本的《电影节年度报告》（*Film Festival Yearbook*）已经成为国内外电影节研究的最主要来源文献。此外，还有学者如朱利安·斯琴格（Julian Stringer）、裴开瑞（Chris Berry）、丹尼尔·戴扬（Daniel Dayan）、安秀贞（SooJeongAhn）等对丰富该领域研究都有显著贡献。

视野回到国内，目前相关讨论多以报纸刊载为多，再次是呈现在学术论文与一部分硕博士论文中，将电影节研究作为学术研究的专门类学术著作偏少，缺乏理论观照，具有重要学术价值、实践价值的研究成果稀少，多以描述或者个案研究为主。通过知网文献搜索，可以发现早在1954年一批介绍戛纳、威尼斯、南斯拉夫电影节等文章集中发表于《世界电影》《电影艺术》《电影评介》等杂志，而这批文章多主打"逸闻""见闻""巡礼"，或直接介绍获

① Marijke De Valck. Film Festivals：From European Geopolitics to Global Cinephilia［M］. Amsterdam：Amsterdam University Press，2007：14.
② Thomas Elsaesser. European Cinema：Face to Face with Hollywood［M］. Amsterdam：Amsterdam University Press，2005：64.

奖名单，虽欠学理，然而为国内影迷、学者及时了解西方电影动态及文化现象提供了便利。2007年，《艺术评论》出"深度观察：第十届上海国际电影节"专题，刊登黄式宪、陈犀禾、石川的文章，专题虽名"观察"，然而三位学者已然跳出"观察"层面，从跨文化对话与品牌特色等方面对上海国际电影节进行严肃学术思考，而这三篇文章一定程度上可被视为国内学者对于电影节学术研究的正式"起点"。此后，相关研究虽未呈现规模，然而王垚、司达、汪献平、应国虎、刘汉文、吴鑫丰、罗赟、张雅欣等学者相关论文的发表也使得该研究线性延续至今。

综上，电影节研究发展较晚，讨论主要集中在学界、行业等领域，但大都停留在电影节发展状况、交流态势层面，或者仅就某个电影节的跨文化传播进行描述，欠缺对电影节整体性、规律性的总体观照，研究广度与视野深度尚待发掘。而关于电影节及国际传播的学术研究尚且匮乏。目前大部分相关研究都聚焦欧洲电影节，尤其以戛纳电影节作为最集中的研究对象，此外会照顾到部分独立电影节、纪录片节展等，但是其他电影节的研究相对较少。再者，有部分学者从粉丝文化、受众分析等角度对电影节观众进行研究，然而缺乏对电影节系统且完整的观照，所以，系统化、学术化的电影节研究尚需不断探索与深入。

二、国际电影节助推中国电影海外传播可行性路径

国际电影节作为一个地缘性组织，并非简单电影放映的集合或场域，其涵括丰富，除了明星大腕、花边新闻，更是一门建立在电影延伸价值之上的体验式经济。同时，电影节有力抵抗美国好莱坞电影强势文化，为世界电影、小国电影或第三电影提供了一个相对差异性的流动机制与生存空间，为其延续生命、加持增值，更促进了全球多元文化表达，保护民族电影在全球电影的身份树立，保障艺术电影、独立电影的生存与发展。

谈及中国电影"走出去"，与国际电影节展缘起深厚。以下将国际电影节作为中国电影海外传播的重要路径，从推送优秀中国电影参选国际电影节展、在境外积极举办中外电影交流活动、充分利用本土国际电影节推介中

国电影三方面,考察国际电影节助推中国电影海外传播的可行性及有效性。

(一) 推送优秀中国电影参选国际电影节展

国际电影节展作为中国电影海外传播路径的历史并不算短暂,早在1935 年 2 月,蔡楚生执导的《渔光曲》就在前苏联举办的莫斯科国际电影展获得荣誉奖,而此也被大部分中国电影史著作纳入,并被看为中国第一部在国际上获得奖项的故事片。1959 年,沈浮导演的《老兵新传》获得莫斯科国际电影节技术成就银质奖章。然而中国电影真正实现"走出去"的突破还需从第五代导演群在世界各大国际影节上崭露头角、频繁获奖开始算起。

"亚洲电影的发现始于 20 世纪 80 年代初,如方育平、许鞍华、徐克等香港新浪潮导演的才华逐渐得到西方媒体认同,这批导演的一些电影也被推介到国际电影节……然而,诸如台湾的侯孝贤、杨德昌与大陆的陈凯歌、田壮壮等新一代导演传承先锋精神,并很快成为各大国际电影节奖项有力竞争者。"[1]而后经历一段被国外研究者看作是"其他电影难以复制的令人惊奇、赞叹的连续成功占据许多国际电影节的时期"。中国电影在国际电影节展上面的精彩呈现,不仅引起了西方电影观众及电影人的关注,亦激发西方学界介入对中国电影的研究。而在著名电影史学家乔治·萨杜尔鼎鼎大名著作《世界电影史》曾经缺席的中国电影,后来也开始逐渐显影于欧美大学的课堂。而中国电影作为文化研究、历史研究、政治研究等的对象,更有不少系科专门开设中国电影研究课程及专业研究方向。

当前世界上电影节种类繁多,数量更不胜枚举,然而最著名也是最具国际影响力的莫过于由国际电影制片人协会(FIAPF)划分的 15 个国际 A 类电影节,而这其中,又属威尼斯国际电影节、戛纳国际电影节、柏林国际电影节最具权威。在好莱坞电影体系之外的其他世界电影"在国际电影节获得成功并接连在不同国家放映,而获得真正的全球反映,即便这种反映不能带来巨大经济收益"[2],但是通过电影节这一媒介而得以全球旅行,有机会向世

① Zhang Yingjin. Screening China:Critical Interventions,Cinematic Reconfigurations,and the Transnational Imaginary in Contemporary Chinese Cinema[D]. Ann Arbor:Center for Chinese Studies,University of Michigan,2002:17.

② Dina Iordanova. "Rise of the Fringe:Global Cinema's Long Tail" in Dina Iordanova,ed. Cinema at the Periphery[M]. Detroit:Wayne State University Press,2010:31.

界展示本民族的生动面孔，这对提升国家文化软实力、保护文化多样性而言都具重要意义。国际电影节是展示各个国家、地区电影成就的国际性盛会，在电影作品宣传、本国文化推广方面作用显著，可以作为中国电影海外传播实现的一条有效途径。

（二）在境外积极举办中外电影交流活动

海外举办的中国电影节展，通过电影节或展出形式实现跨域电影交流，为提升中国电影海外"可见度"提供更多可能，并促进与国际电影组织的合作关系，日益成为中国电影海外传播的一条重要推进路径。"国家广电总局电影局充分利用在国外举办的中国文化年、与各国建交重要年份等机会，配合外交部、文化部等部门先后在土耳其、印度尼西亚、以色列、白俄罗斯、日本举办中国电影展映活动。目前已与一些国家相关机构建立了长效交流机制。"①这其中代表如：中美电影节、中澳电影节、中英电影节、巴黎中国电影节、俄罗斯中国电影节、匈牙利中国电影周、爱丁堡中国电影日等。

从一定程度上来说，在中国导演凭借国际电影节进军海外以前，国际电影交流和影展举办已经更早地为中国电影"被发现"和中国电影"走出去"提供了契机。

1980 年 10 月，英国电影资料馆等在伦敦举办"中国电影 45 年"回顾展。1982 年，意大利国家电影资料馆等在意大利举办"中国电影回顾展"，在这次电影展上，"我国影片《马路天使》被交口齐赞为早于意大利新现实主义电影十年出现的新现实主义影片，意大利著名影评家卡西拉奇颇有所思地说，'意大利引以为豪的新现实主义，还是在中国的上海诞生的。那么，为什么呢？我以为是值得研究的一个问题。'"②这次展映了从 1927 年拍摄的《一串珍珠》到 1981 年拍摄的《喜盈门》，共计 135 部影片。"回顾展期间，以中国电影家协会副主席陈荒煤为团长的中国电影代表团一行十人应邀访问了意大利。这次中国电影回顾展，映出影片数量之多，规模之大，超过了过去任何

① 丁亚平，储双月，董茜.论 2012 年中国电影的国际传播与海外市场竞争策略[J].上海大学学报（社会科学版），2013,30(04):19 - 46.

② 封敏.《马路天使》与新现实主义——兼论三十年代左翼现实主义[J].当代电影,1989(05):97 - 102.

一次在国外举办的中国电影周或电影展览。"①而且其效果恐怕是如今的海外中国电影节展都无法比拟的,参加此次回顾展的不仅有前来学习的各路电影评论家、史学家及理论家,还有电影制作者,更有包括华侨在内的普通观众,专家学者们纷纷惊叹于中国早期电影的制作水平,而"由于有同声翻译(如果无声片,就对字幕进行解说),观众看到精彩之处时哄堂大笑,有时全场活跃,剧场效果很好"。在都灵前后 12 天的回顾展,有 8 万多观众看了中国电影,因为展映影片数量多,而仅有三家影院展映,所以每天排场密集,多时达 7 场一天,最晚的一场甚至排在凌晨以后,而即便如此,观众观影依旧十分踊跃,接连出现影厅爆满,甚至过道都站着观众的情形。而后又有谢晋导演应邀赴美参加其个人影片回顾展,这次回顾展乃美国第一次为中国大陆导演举办的个人影展,谢晋当时在美国的个人影展影响力虽然不比意大利的"中国电影回顾展",但依旧引起来自美国电影市场、电影专家学者及观众的一定关注。"这些影展和交流活动在当时西方的学术界还是引发了不小的轰动,不仅开拓了中国电影在西方的能见度,也让很多西方的学者有机会看到一些中国早期的电影,并激发了他们进一步了解、研究中国电影的兴趣。"②

此外,值我国与其他国家的建交日纪念时,由中国驻外领馆、国家新闻出版广电总局联合等在海外国家、地区举办的中国电影节展作为重要文化交流项目,形成"电影外交",以电影文化促进文明对话交流。

(三)利用本土国际电影节推介中国电影

据不完全统计,每年全球有 10 700 多个电影节在各个地方举行。当然,最主要的还是集中在欧洲,尤其是柏林、戛纳、威尼斯三大国际电影节巨头最引人注目。相比之下,电影节在亚洲的起步较晚,但得益于观众群体、电影产业等因素,得以快速成长。如上文提及,国际电影节有益助推电影的全球旅行,积极主办国际电影节有利于提升电影文化交流、合作。

目前国内举办国际电影节势头上升,以"国际"为号的已经有上海国际

① 马石骏.意大利都灵中国电影回顾展随笔[J].电影通讯,1982(07):22-24.
② 吴鑫丰.国际节展与中国电影的海外传播研究[D].杭州:浙江大学,2013.

电影节、北京国际电影节、长春国际电影节、丝绸之路国际电影节、中国国际儿童电影节、海南岛国际电影节等。如何利用本土国际电影节向世界推介中国电影，提升中国电影国际影响力，已经成为需要探索的重要命题。考虑到影响力及特色，以下主要就上海国际电影节、北京国际电影节、丝绸之路国际电影节展开讨论。

1. 上海国际电影节

在 20 世纪 80 年代中期，上海的老一批电影艺术家张骏祥、徐桑楚、谢晋、白杨、秦怡和吴贻弓等就纷纷倡议在中国举办国际电影节。1992 年，上海市人民政府向国务院提出申请举办上海国际电影节，同年 6 月 4 日得到复函同意，后经一年多筹备，于 1993 年 10 月举办第一届上海国际电影节。而后经国际制片人协会对上海国际电影节各项标准进行严密考察论证，于 1994 年得到国际电影制片人协会承认，上海国际电影节跻身国际 A 类电影节。当时定为每逢单年举办一届，而进入新世纪后改为一年一届。虽然年轻，但是上海国际电影节被誉为"全球成长最快的国际电影节"。

20 世纪 90 年代，各具特色的电影节在全世界范围内兴起，电影节成为一种"全球现象"。莫杰克·达·沃尔克将该阶段称为电影节发展的"第三阶段"[①]，建立于 20 世纪 90 年代初的上海国际电影节可以说正是该阶段的浪潮之一。当然，"在一定程度上，第五代电影人在主要西方电影节的被认同加速了上海国际电影节的诞生。在促进民族自豪感方面，第五代的成功使国人相信自己可以并有能力通过举办国际电影节而在全球电影文化中发挥积极作用"[②]。

历经三十余载发展，上海国际电影节的定位与特色逐渐明晰，不断深化内涵、延伸外延，在助推华语电影、扶持新人等方面均有探索尝试。当然，对于上海国际电影节的主办方来说，每年如此盛会的举办在人力、物力，尤其是财力上都承受着重压，上海国际电影节虽被称作"全球成长最快的国际电

① Marijke De Valck. Film Festivals：From European Geopolitics to Global Cinephilia[M]. Amsterdam：Amsterdam University Press，2007：20.

② Ma Ran. Celebrating the International，Disremembering Shanghai：The Curious Case of the Shanghai International Film Festival[J]. Culture Unbound：Journal of Current Cultural Research，2012,4(1)：149-150.

影节",然而也是举步维艰,比如相较同类国际电影节,仍旧处于被动地位,国际影响力仍有待提升。但是上海国际电影节的意义重大:从文化方面来看,上海国际电影节让更多不同国家不同影片进入中国,风格迥异而类型多样,使得观众不再拘泥于每年定额引进的分账大片,为观众提供了美国电影以外的另一种观影可能;同时上海国际电影节通过评比,尤其是主竞赛单元评比,并辅以市场活动与项目创投等,这都有助于推动中国电影走向国际;从产业经济方面来看,电影节本身可以成为一门盈利的工业,除了电影节展映等带来的票房收益以外,与电影节相关的广告、转播等皆可"变现"。另外,如同戛纳国际电影节对于戛纳、柏林国际电影节对于柏林等,一个好的国际电影节可以被打造成其举办城市的烫金名片,进而带动当地第三产业发展。

值得注意的是,2015 年上海国际电影节开启"国际直通车"项目,该项目将利用 A 类电影节平台优势,挑选优秀入围或展映作品,并输送到其他国际电影节,提高其海外能见度。《送我上青云》便是其中受益案例,该片从在上海国际电影节首映,到搭乘"直通车"在海外国际电影节获奖都受到加持,这也正是实现了托马斯·艾尔萨瑟(Thomas Elsaesser)所论及电影节对电影所提供的"加持增值"(add value)功能。

从 2017 年上海"文创 50 条"明确上海建设成为全球影视创制中心的目标后,上海这座光影之都的影视发展脉络变得越来越清晰。在这一目标的明确指引下,近两年上海电影无论是市场还是作品均交出一份漂亮的成绩单,也进一步提振了上海建设成为全球影视创制中心的信心。"文创 50 条"第 33 条明确提出,要巩固和提升上海国际电影电视节等文化创意重大节展活动在国际同类活动中的领先地位。上海国际电影节的国际影响力建设不仅将为进一步打响"上海文化"品牌迈出坚实一步,同时也将极大助推中国电影海外传播的发展。

2. 北京国际电影节

北京国际电影节前身系创办于 2011 年的北京国际电影季,是由国家新闻出版广电总局与北京市人民政府主办的电影主题交流活动。2012 年 3 月更名为"北京国际电影节",明确每年举办一届并设立评奖单元,2013 年主竞赛单元"天坛奖"正式设立。北京国际电影节秉承"共享资源、共赢未来"宗

旨,倡导"天人合一、美美与共"理念,严格遵循国际 A 类电影节模式组织运行(该电影节设立最初也已明确申报国际 A 类电影节的计划)。

北京国际电影节自创建以来,创投项目数量逐年增长,其影响力在泛华语地区影响力日益凸显。2019 年第九届的项目数量达到 735 个,创下新高。

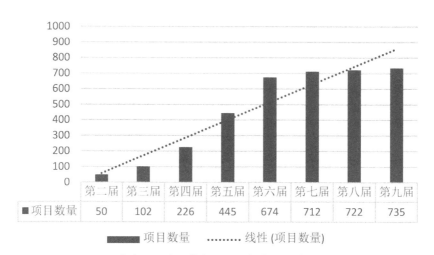

北京国际电影节创投项目数量增长情况

资料来源:艺恩数据

北京国际电影节北京市场项目创投不断发掘与扶持具备良好市场潜力的华语类型电影,并努力打造具有国际视野的专业化创投平台。北京国际电影节虽然极为年轻,但因居于政治文化中心首都北京,加上北京汇聚了中国当下最优质的各项电影资源,起步高端,资源优越,所受期待亦高,探索发展和固化形成了独具特色的"大师(Master)""大众(Mass)""大市场(Market)"的"3M"活动定位和风格。"从北京国际电影节的建立、赞助及承办来看,它可以被概括成突出经济资本,视好莱坞为其身份潜在模型的'商业化'国际电影节。"①占据天时地利人和,北京国际电影节的国际化水准、品牌影响力已经呈现大步跨越式提升,取得瞩目成绩,也已逐渐成为中外电影交流的优质平台,推动中国电影海外传播的优势品牌。

① Seio Nakajima. Official Chinese Film Awards and Film Festivals：History, Configuration and Transnational Legitimation[J]. Journal of Chinese Cinemas,2019,13(3):9.

3. 丝绸之路国际电影节

习近平主席于 2013 年 9 月和 10 月出访中亚、东南亚国家期间,先后提出"丝绸之路经济带"和"21 世纪海上丝绸之路"的重大倡议,两者合称"一带一路"倡议,得到国际社会高度关注。2014 年 3 月,"丝绸之路影视桥"工程启动,该工程旨在推出一批"一带一路"题材的电影、电视剧和纪录片。"传统全球化由海而起,由海而生。沿海地区、海洋国家先发展起来,陆上国家、内地则较落后,形成巨大的贫富差距。传统全球化由欧洲开辟,由美国发扬光大,形成国际秩序的'西方中心论',导致东方从属于西方、农村从属于城市、陆地从属于海洋等一系列负面效应。如今,'一带一路'正在推动全球再平衡。"[①]由此,电影被正式纳入"一带一路"倡议规划,这无疑为中国电影海外传播提供新语境与新机遇。

为了促进"一带一路"共建国家文化之间更好地相互交融,实现"一带一路"倡议构想,国家新闻出版广电总局和陕西省人民政府、福建省人民政府联合举办以陆、海丝绸之路共建国家为主体的"丝绸之路国际电影节",致力于搭建电影交流交易国际平台,促进丝路沿线各国文化交流与合作,提高中国电影的国际影响力。同时作为"丝绸之路影视桥工程"的重点项目,丝绸之路国际电影节将每年举办一次,由陕西、福建两省轮流主办。

在 20 世纪,西安电影制片厂在吴天明导演领导下,经过电影评论家、美学家钟惦棐先生点拨,高举"西部电影"大旗,诸如《老井》《变脸》《野山》《野妈妈》和《红高粱》等一批优秀中国电影问世,并在国际获得荣誉。吴天明、张艺谋、顾长卫等中国电影的代表性人物从这里走向国际,钟惦棐先生还断言:中国电影的太阳有可能从西部升起!西安电影制片厂为中国电影"走出去"贡献卓著。福州不同于西安,以商贸港口城市著称,早在东汉时代就与海外有贸易往来,是中国古代"海上丝绸之路"的重要门户。选择西安和福州作为丝绸之路国际电影节的举办地,自有文化传承、国际交流的意味所在。

丝绸之路国际电影节设立不久,经验不足,尚多待发展之处,然而作为

① 王义桅."一带一路"的中国担当[J].前线,2015(07):25-27.

一个旨在贯彻落实"一带一路"倡议，以"丝绸之路影视桥工程"建设为契机的国际电影交流平台，在促进"一带一路"共建国家文化交流合作，提升中国电影在"一带一路"所跨亚欧非地区的国际影响力等方面存在较大潜力。"'一带一路'建设中，电影不可或缺，电影艺术应当率先承担起历史使命，以电影为纽带传承丝路精神，促进不同文明之间的共同发展，提升中国文化的国际影响力，让命运共同体意识在共建国家落地生根。"①丝绸之路国际电影节有望成为中国电影海外传播新的有效路径，也为中国电影继续开发共享文化圈中的亚太市场提供崭新机遇。

三、结语

20 世纪 90 年代以来，伴随全球化进程推进，电影节在全球广泛传播，电影节研究从"无"到有，从离散走向集中，逐渐走向专业。电影节的功能亦逐渐被学者、电影人所发现与重视，电影节并非单一的电影放映场域，同时有机参与到电影生产与发行，并助推电影传播，实现接触更大范围观众的可能。

电影节作为世界电影交流、竞技的平台，其功能承载不仅仅也不应该只是红毯、狂欢与酒会，更不应该仅仅局限为单一的影迷集聚性场所，尤其被冠以"国际"前缀的电影节，其影响力更关乎世界电影创作、艺术发展的起伏消长。电影节作为一个重要的产业节点，在促进电影制作、生产方面起到重要作用，更使得电影"被看见"，为电影冠以"声望资本"，为电影"被传播"提供加码与加持，是当之无愧的电影跨国流动、全球旅行的有力推动者。

如何制作拥有"全球吸引力"的高质量电影，增强中国电影在世界国际电影节上的竞争力？如何打造真正有中国特色的国际电影节品牌，提升本土国际电影节在世界上的影响力？这些问题都将关乎未来中国电影海外传播的有效落地与实现，都应该成为下一步我们需要认真思考、探索与解决的重要课题。

① 侯光明."一带一路"与中国电影战略新思考[J].电影艺术，2016(01)：73－76.

下 篇

影视融新——媒介与革新

　　本篇将聚焦影视产业的新兴形态,探索其在技术革新和媒介变革中的发展动态。从疫情时期全球电视制作的创新转型,到微电影、网络剧、微短剧等影视新形态的崛起,我们不仅见证了行业的应变能力与创造力,更感受到观众对于极致体验与情感满足的追求。这些新形态不仅为影视产业注入了新的活力,也在全球范围内引领了传播的新趋势。通过深入分析这些影视新形态的概念特性、发展现状与未来趋势,尝试把握影视产业的革新脉搏,展望其未来的可能。

借云自救与化危为机：
再谈全球电视制作的革新与突破

　　疫情影响下，一方面电视节目库存告急，面临停播困局，与经历寒冬的电影产业一般，电视产业亦全面受到冲击；另一方面，不同于电影院关闭、电影新片撤档，根据国内外调查及相关统计数据显示，电视综艺节目、电视剧等的收视率、关注度及讨论度均明显提升。根据国家广电总局"中国视听大数据"统计，2020 年第一季度系国内人们居家隔离关键时期，电视收视率大幅度提升，相较 2019 年第四季度全国有线电视和 IPTV 用户日均收视总时长上涨 22.7%，每日户均收视时长增多半小时。其间，《安家》等热门电视剧更是引发高收视与热讨论。对于电视产业来说，以上数据与现象无疑是有利好，然而更意外的是，在还为节目无法录制而面临停播危机时，国内外电视媒体顺势通过"云录制""云播出""云互动"等方式，灵活应对，借"云"自救，化危为机。一批聚焦"宅内容"的新型电视节目以其创新制作模式活跃于传统电视机、电脑、手机等屏幕，丰富观众居家生活，为观众提供着观看的愉悦。本研究将结合中外代表性电视节目、电视剧制作实验性案例，考察全球电视制作创新性景观。

一、应运而生的"云综艺"

　　文化学者戴维·莫利（David Morley）在开展电视话语研究时，曾有受访者反馈"我们在别的方面没有太多共同，所以我们聊很多电视"[1]。电视是 20 世纪和 21 世纪流行的文化形式。它无疑是世界上最受欢迎的休闲活动。"看电视（其他媒体亦同如此）为观众在日常的文化经济生活产生可供交流、

① Morley，D. Family Television：Cultural Power and Domestic Leisure[M]. London：Comedia，1986：79.

交换的共同话题。电视话语不仅可作为家庭内部的话题，在人们日常交往生活中的作用同样重大。"①电视真人秀节目于世纪之交成为一种全球性现象，为观众提供共同谈资之余，观众与电视的关系及其收视习惯因节目模式与参与机制等的改变与创新亦发生变化，诸如《美国偶像》《超级女声》《快乐男声》等一系列音乐选秀类节目开通短信等其他投票方式，积极鼓励观众为自己所支持的参赛者投票或参与节目评论等，此举增强了观众与节目的黏性，使观众从传统的"旁观"转向主动的"参与"。

在疫情特殊时期，所有大型电视综艺节目制作停摆。而就在观众网上纷纷留言，纠结居家抗疫靠什么节目打发时间的时候，一系列"云综艺"不断推出，引发制作潮流，吸引观众注意。这类综艺节目的录制场地不再局限于演播厅或者户外，录制方式更多乃至完全利用移动网络设备、摄像机。究其缘由，无论是无奈应对也好，还是主动创新也罢，"云综艺"的出现为观众居家隔离生活提供更多娱乐选择，起到丰富作用。

湖南卫视于2020年2月初率先推出《嘿！你在干嘛呢?》与《天天云时间》两档"云综艺"，之后，该台品牌节目《歌手之当打之年》与《声临其境3》等亦加入"云录制"阵营。东方卫视、浙江卫视等随后推出《云端喜剧王》《我们宅在一起》等节目。除电视台以外，流媒体平台在"云综艺"制作方面成果亦颇丰，如优酷则以"吃饭"与"运动"为题分别推出《好好吃饭》《好好运动》，爱奇艺则以唱歌为切入点，推出《宅家点歌台》，腾讯视频聚焦"宅生活"，推出《鹅宅好时光》。这一批节目以新颖制作方式与观众见面，在抗击疫情、居家隔离期间，带动观众"云娱乐"，让观众分享或感动或快乐的心情与故事。从总体来看，该类"云综艺"的形式与内容特征可用"直播连线"与"日常记录"两点概括，就具体节目制作形式以及内容生产，以下联系代表性"云综艺"展开讨论。

湖南卫视在娱乐节目生产制作方面一直在国内持牛耳地位，此次疫情期间，湖南卫视反应迅速，第一时间推出《嘿！你在干嘛呢?》与《天天云时

① Storey，John. Cultural Studies and the Study of Popular Culture[M]. Vol. Third edition：revised and expanded，Edinburgh University Press，2010：19.

· 148 ·

间》等节目。《嘿！你在干嘛呢?》侧重分享生活创意,在不具备传统制作条件下,节目以 vlog(video blog,即视频博客)形式呈现明星居家生活,此外通过视频连线方式,观察嘉宾在家里的生活。手机录制或摄像头拍摄虽在画质、画幅等方面都无可与专业摄像机相比较,然而在缩小化与质朴化的镜头之下,观众得以观察到明星更接地气的日常生活化一面,由此,反而拉近观众与明星,以及观众与节目的接收距离,从而有助于增强节目的互动性。同样系湖南卫视出品的《天天云时间》,依托品牌节目《天天向上》,节目主打公益方向,旨在为武汉加油,相较《嘿！你在家干嘛呢?》,除了明星居家期间故事分享以外,增加趣味答题环节,知识性有所增加,该节目时长 40 分钟以内,与一般电视综艺节目相较少了近 1 小时,然而节目内容却不缩水,分"云分享""云抢答""云公益"及"云美食"四个环节,且每个环节与居家生活息息相关。"云分享"系明星嘉宾彼此之间分享居家生活状态;健康、科普类题目在"云抢答"环节中占据相当比例,有益科普;而在"云抢答"环节中获胜明星嘉宾则有获得捐助口罩等机会;"云美食"则会分享便利制作的美食菜谱,而恰好"烹饪"始终便是居家的重要话题。《天天云时间》虽是临时出新,但其受欢迎度颇高,甚至其收视指数超过《天天向上》以及《快乐大本营》两档王牌节目。

将视线从电视台转向流媒体平台可以发现,"云综艺"制作亦呈普及态势,加之流媒体平台本身具备天然场域及网络传播渠道优势,其节目与电视台节目相比不少共同之处,而其独特亦十分明显。

优酷第一时间推出了《好好吃饭》与《好好运动》。《好好吃饭》利用优酷直播间,以"吃饭"为切入点,邀请不同籍贯的明星嘉宾做客,分享属于其老家的味道。从来都是民以食为天,"故人具鸡黍,邀我至田家",在中国传统文化中,"饭"与日常生活、亲友情谊总息息相关,看惯了明星们演戏、歌唱为观众带来快乐,明星们居家烹饪的一面则为居家的观众们带来一种温暖陪伴,观众与明星嘉宾的"准社会关系"。优酷同时推出的《好好运动》,顾名思义,则以"运动"为切入点,居家期间,有关"减肥""免疫力"等话题被观众普遍关心,有关运动的话题总是可以吸引观众注意,而《好好运动》则通过挑战、支招等方式,聚焦居家时期利用运动丰富居家生活,爱奇艺的《宅家运动

会》亦属同样主题。不同于之前所分析的节目，爱奇艺的《宅家点歌台》聚焦音乐，节目面向全国观众征集"点歌人"，歌手即便会根据他们的故事进行甄选，并根据其故事给予寄语与歌曲。如果说《天天云时间》等节目仍保持了主持人设置，那么《宅家点歌台》的制作方式更加简化，歌手嘉宾在家进行"云录制"，面对镜头，亲自用手机向幸运观众拨打惊喜电话，歌手与粉丝直接一对一聊天互动，可以说，该节目纯粹依靠歌手嘉宾独立完成。与一众以"宅家"与"明星互动"等为主题的"云综艺"不同，腾讯视频的《见字如面》则彻彻底底地主打感情牌，旨在选取或写给家人、快递小哥、警察、母亲的不同书信来反映特殊时期各行各业的生存实况及人们的心态，希望通过书信的力量予以安慰、鼓舞向上。不少明星嘉宾在读信时忍不住哽咽、流泪，而屏幕另一头的观众亦受感动，虽然书信是私人的、特殊的，然而在这全民共命运的特殊时刻，情感是共通的、一样的。《见字如面》不仅使观众更加感恩与珍惜，明白积极向上的意义，同时通过一系列书信，也为这个特殊时期保留了特殊记忆。

面对疫情影响，全球电视媒体积极创新形式，灵活应对，保持生存空间。除国内外，国外一种综艺节目也纷纷"云化"，诸如《吉米今夜秀》（The Tonight Show Starring Jimmy Fallon）等节目，主持人将演播间"搬回家"，面对视频，与观众分享故事。

"云综艺"的出现，有内容的需求，亦凭靠互联网络技术的支撑，Vlog、直播等渗入，大小屏幕媒介融合，进一步推动制作技术创新，丰富节目形式，开拓节目制作模式创意思路。节目"云制作"，观众"云参与"，生活常态化的内容，以及直播互动与视频连线的方式拉近明星与观众距离，为观众带去快乐、温暖与力量。

二、"正是现在这时候，所以制作新剧"："远程电视剧"的可能？

在疫情防控方面，国外相对缓慢于国内，依旧没有得到有效控制，影视行业何时恢复常态、复工复产难以预期。或是受疫情现实"逼迫"，或是灵感乍现，不乏影视从业人员主动寻求新出路，寻求制作新模式，转而化危为机。

疫情防控期间，除了电视综艺节目外，电视剧亦为居家观众特别需求。相对比电影行业彻底的停拍停映，电视产业展露惊喜，一批首次尝试完全凭借远程制作的电视剧上线。20 多年前便有论者言"电视机和计算机终端肯定会合并、共处和合作"①，如果当时这是一种"预言"，如今看来业已实现。持续变化的媒介环境影响日常生活，伴随媒介融合发展，新媒介成为传播内容新载体，不断变革的技术促进新的电视样式诞生。

疫情背景下，在居家隔离、社交距离等强制要求下，一些基于电脑、手机、视频设备等应用的，主创与演员不直接见面而进行远程制作的剧集出现，而且这些项目都是快速推动，每一集都是控制在几天之内由演员自己使用手机等基础设备拍摄完成，导演通过 zoom 等对演员远程视频指导，内容都系疫情下的故事，这种新型电视剧的拍摄空间往往限制于室内，时间线索多为顺序式的，演员对着摄像头前面进行表演，景别多以特写、近景为主，而少用大景别，镜头切换丰富性较低，服化道及灯光、声音等方面都极尽自然状态，诸如此类特点与传统形态电视剧或网络剧存在明显差异。日本 NHK 于 2020 年 5 月 4 日播映《正是现在这时候，所以制作新剧》（今だから、新作ドラマ作ってみました／いまだから しんさくドラマつくってみました），英国独立电视台 ITV 同期上线《隔离故事》（Isolation Stories），两部剧集都系迷你短剧系列，考虑到综合质量等因素，以下选取《正是现在这时候，所以制作新剧》进行文本分析，基于此，探究新冠肺炎疫情下电视剧制作的新模式、新特点，并提出一种"远程电视剧"的可能。

《正是现在这时候，所以制作新剧》系日本 NHK 于 2020 年 5 月 4 日至 5 月 8 日期间推出的三集短篇系列电视剧，每集不超过 30 分钟。该剧制作全程都是远程化操作，导演、制片人及其他部分工作人员及演员自始至终都未在现实中直接面对面，都是通过网络会议解决，比如导演通过远程视频指导镜头与演员表演，演员服化道等都自己解决，用自己手机拍摄，然后对着屏幕演戏。如该剧主创介绍如此制作过程是前所未有，虽然不能直接见面，然

① Turow, Joseph；Kavanaugh, Andrea L（Editor）. The Wired Homestead：An MIT Press Sourcebook on the Internet and the Family[M]. Cambridge, Mass：The MIT Press，2003：94.

而大家在网上通过"群聊"共同为电视剧制作提出构建。

单从该剧的名字，便与当下实际形成对照，加上日剧向来在观众处的良好口碑，在此特殊时期，《正是现在这时候，所以制作新剧》是容易引发观众观看热情与兴趣的。该系列剧分为三集，分别题为《心在夏威夷，他吃花生酱》（心はホノルル、彼にはピーナツバター）、《再见 My Way!!!》（さよならMy Way!!!）以及《转・幸・生》（転・コウ・生）。由此，不得不佩服日剧的名字命名的能力，无论是大标题还是小标题，听起来就有了一定的故事性。

总体看来，该剧的大题目已经为该剧定下基调，即该剧拍摄背景以当下为前提，以全球疫情蔓延为背景，而在此特殊各行各业停产停工情况下，主创主动求新求变，远程制作了这部"新剧"。三集剧虽然讲述三个不同故事，然而总体的叙事指向是主打"见面""沟通"等温暖情感主题，这些主题非常映衬疫情背景下人们的真实的乃至迫切的情感需求。该剧的演员对手戏方式基本全部依靠远程视频通话完成，场景均为室内，镜头多用特写与近景，偶尔以监控摄像头视角展现人物所处房间环境，从而尽可能避免不断来回对打的演员"正在说话的头部"特写，丰富镜头语言多样性。

该剧第一集《心在夏威夷，他吃花生酱》的男女主人公订婚约，然而因男方工作调动，无奈异地恋，原定于在夏威夷举行的婚礼，也因疫情发生而被迫取消由此，剧集开端，男女主人公利用视频通话模拟在教堂进行婚礼。开篇虽然提及因疫情无奈取消婚礼，然而调子却轻快、有趣，转而进入 5 分 38 秒时，伴随女主因两人无法默契配合而说的一句"可以停了"，两人对话关系以及情感调子发生转折，而引发男主抱怨因疫情导致分公司暂停营业的危机与女主对未来婚姻生活的焦虑与担忧，且双方就是否早一点要孩子问题上发生剧烈矛盾，乃至引发双方对结婚意义的怀疑，由此，剧集至 20 分钟时也达到了矛盾高潮。矛盾出现即要解决矛盾，结尾双方逐渐冷静，伴随 22 分钟时男方首先主动道歉，双方走向和解，原本紧张的节奏终于放缓，回归平稳、温馨。可见，虽然短短不到 30 分钟，第一集的节奏变化急缓有序，而且戏剧结构呈三段式，情感与关系走向循着"甜蜜→紧张/冲突/对立→温馨/和解"的线索，故事虽然简单，却流畅有趣。

相比第一集，第二集《再见 My Way!!!》则含有更多曲折与催泪因素。

第二集不再是年轻情侣的故事,而是对准一对陪伴40年的老年夫妻的故事,在开篇告知妻子中风"去世",男主强忍悲痛而继续努力工作,却突然在电脑上收到"已故"妻子的视频电话,原来妻子在尾七时变成幽灵来向老公提出离婚申请。但就这条故事线索,便觉得颇具创意,然而故事远非如此,结尾出现大转折,竟然去世的不是妻子,而是老公。这一集开篇是老公在房间独自背诵着各种人的身份信息,引发观众好奇,不明其行为动机,突如其来的视频通话邀请将老公拉回电脑前,更为惊讶的是,电脑屏幕上出现的是他"已故"的妻子,并且更令人惊讶的是,妻子隔着屏幕并非诉说离别的不舍,而是提出离婚。剧集第1分20秒时,伴随提出妻子"亡故",感慨离别来得猝不及防,将观众带入"天涯地角有穷时,只有相思无尽处"的情境中,老两口就是否离婚产生分歧,最后妻子选择用答题解决。而在此过程中,陪伴妻子40年的老公竟然对妻子并不了解,由此终于呼应开端老公背诵客户身份信息的场景,不得不感慨老公对于妻子的了解竟然远不如其服务的客户,此处看似"戏剧的荒诞",然而细想又何尝不是"现实的真实"? 老公与妻子的通话重复了三次,每一次的节奏有所变化,第7分30秒时开始答题环节,原本伤感、低沉的调子瞬间欢快、明亮,同时进入剧集精彩环节。通过答题,妻子遗憾发现平时自己经常说的话其实老公都是没记住的,而老公也意识到在过往的40年缺失了对妻子的关注,"赌书消得泼茶香,当时只道是寻常",可惜一切不能重来。相较于第一集可以明显划分的三段结构,第二集更多转折,可谓起起落落,又不断给观众带来惊喜,乃至第23分钟时男主意识到已故的其实是自己时,相信屏幕另一端的观众不由得也要内心一阵惊呼。而且,第二集在情感表达与开掘方面更加丰富、饱满,画面与音乐配合得当,情感氛围营造浓郁,加之两位演员表演生动,极易触动观众情感,并引发如何经营婚姻、如何经营人生的深度思考。有意思的是,老公与妻子相伴40年却"远在天涯",而此时生死永隔,却感觉"近在咫尺",不由感慨人与人之间的距离着实并非物理空间的,而是心理感受的。结尾伴随男主说出"对不住,留下你一个人",女主回应"谢谢你"时,剧集达到最高泪点,这是简单又朴素的台词的力量,也是前面28分钟所有表演累积所到达的情感高度与震撼力量。而该剧集中反复确认的"你对我有多了解"的问题,何尝不是疫情之下

我们需要重新思考的关键问题？

相比较第二集的反转、深沉、动情，第三集《转·幸·生》可谓实打实地走活泼与惊喜路线。在居家隔离与社交距离要求下，几个视频聊天的人竟然因为在家中"想见到的那个人"而与"那个人"发生灵魂互换，更加混乱的是，宠物猫也加入这场胡乱的灵魂互换中。不同于前两集，《转·幸·生》没有完全依靠对话堆积，而且镜头切换节奏明显的短与快，镜头语言明显丰富，然而即便如此，观众所看到的还是视频聊天的屏幕桌面，或主人公视频聊天的视角。正在视频对话的男女在剧集第 1 分 30 秒时发生灵魂互换，所有人物在第 3 分 10 秒开始努力发现实现互换的因素，而后因互换发生了一系列搞笑的场景。第三集看似"吵闹喧嚣"，且更多幽默搞笑，实则涵括深刻思考，即"当我们不能控制当下时，我们应该怎么办？"而在始料未及、尚难控制的疫情面前，这不正是在这个时候我们需要思考的问题吗？

通过《正是现在这时候，所以制作新剧》，虽然简单，却不粗糙，更何况该制作模式对技术与创作者能力实则提出更高要求，设备虽然"简陋"，但如果要制作出质量有所保证的"新剧"，工作并不简单。因为所有人员无法集中工作，便要求整个准备工作需要反复远程视频彩排，其间音频、画质等质量噪音因素增加制作难度，演员面对手机或电脑摄像头亦存在表演的困难与负担。剧集创作简单得只剩下故事，而讲好故事本身便是最具挑战的事情，何况在一切附加条件都没有的情况下，可谓难上加难。《正是现在这时候，所以制作新剧》每个环节都有着创意的贡献，每部独立剧集自身起承转合严丝合缝，当外在的一切条件无法满足更多要求时，故事本身成为最本质的核心，亦成为最核心的诉求。可以想象，该剧可以拥有不同类型观众，且不同类型观众通过不同剧集，可以看到不同故事，进而满足其不同观看需要。《正是现在这时候，所以制作新剧》让我们可以看到在疫情影响下日剧制作的"变"与"不变"，变的是迅速应对的积极创新制作，不变的是对死亡的思考及深刻的东方式的人文关怀意识。另外，联系《深夜食堂》等剧，疫情虽然限制创作与制作，而又何尝不是把日剧向来善于用最平凡的任务、最简单的场景、最日常的故事创作的优势得以发挥得淋漓尽致。日本电视制作者们主动抓住契机、创新制作的行为，值得我国影视行业创作者借鉴。

经由以上文本分析,不难发现,《正是现在这时候,所以制作新剧》是疫情下的电视剧制作新兴产物,受制于疫情,又何尝不是借力于疫情。而且疫情并非剧集制作的皮囊、包装或噱头,已经深刻融汇于剧集叙事内容与主题、情感表达。更可贵的是,该剧集满足疫情期间居家隔离观众的诉求,起到观众情感陪伴与情绪安慰等社会功效。而且实打实地深刻影响其制作模式,其制作实现全程"远程化",诸如《正是现在这时候,所以制作新剧》《隔离故事》等远程制作的剧集是否会在未来为"远程电视剧"的发生与发展提供一种可能?

三、结语

如齐泽克对当下世界状况所做描述:"冠状病毒的流行,使我们面对本以为不可能发生的事情。我们无法设想,这类事情真的会发生在我们的日常生活之中:我们熟知的世界已经停止运行,整个国家都被封锁起来,很多人只能侧身于自己的公寓,面对着不确定的未来。这意味着,面对它,我们应该这样回应:去做貌似无法做到的事情,也就是说,去做在现行世界秩序坐标中似乎不可能做到的事情。"诚然,我们当下就是生活在"本以为不能发生的"现实中,对于电视制作创新景观的浮现,无论是得力于技术发展的推动,还是迫于特殊时期的无奈,亦或者是主动创新的内在驱使,不得不说,全球电视人都在努力做着"貌似无法做到的"或者"似乎不可能做到的"创新制作实验。

无论是"云综艺",还是"远程电视剧"着实成为当下电视领域的特殊新型景观,虽难完全预言是否"昙花一现",但起码作为行业制作全新可能的标识,不排除继续占据些许生存之地,且不乏未来出现"爆款"的可能。作为研究者,不能盲目无限放大这类新实践作品的意义,然而考虑到现实,如此制作着实可贵,其展现创意且洋溢着实验精神,有助于丰富制作模式、满足观众需求、记录当下现实,如视频日记一般,记录着当下我们所处的一个特殊又真实的世界。

微电影：
历史追溯与发展之困①

界定："微电影"概念及核心要素

对于"微电影"，不可回避的一个问题便是在如何认识微电影以及微电影现象等问题上始终缺乏足够的学术支撑，单就微电影的片长都无固定标准可言。虽然目前，无论业界还是学界，对"微电影"还是没有一个被各方认可的确切的、完整的定义。就现在各个部门热衷举办的大大小小的"微电影节"或者"微电影"征集活动，主办方的标准也形形色色、参差不齐。如北京微电影节要求片子的时长必须限定在 45 分钟，而网易"微电影"征集则要求片长不得超过 10 分钟，中国达人秀"微电影"征集的长度则是在 2～7 分钟，由此可见，这个时长上的关于"微"的尺度的把握是欠缺标准的。

根据某些类似见诸主流媒体上的关于"微电影"的说法，将其定义为"专门在各种新媒体平台上播放、适合在移动状态下观看、具有完整故事情节的微时（30～3 000 秒）、微周期制作（1～7 天或数周）和微规模投资（几千元～数十万元/部）的视频短片"。目前来说，关于"微电影"的三"微"特征是普遍得到接受的。然而，这样的定义显然是一种"事后追认"型的，根据这个说法，看似有理有据，对"微电影"的判定有了一些固有的、可操作的标准。但条条看来，每一个"微特征"又实在经不起推敲，显得十分空洞，且欠缺严谨性、科学性：30 秒和 3 000 秒、几天和数周、几千元和数十万元，这几项定义的限定值范围悬殊着实很大。

确实，虽然发展至今，但当我们尝试去定义"微电影"时，依旧会发现它的边界是模糊的，是不断变化的。传统电影和电视剧往往有着固定的时长、

① 本文原载《传媒》2013 年第 7 期；收入本书时，题目及内容有所调整。

制作周期和投资规模，而微电影也许可以根据创作者的需求和观众的喜好进行灵活调整。这种灵活性可以使得微电影能够更好地适应新媒体环境，满足观众多样化的观影需求。同时，微电影虽然以短小精悍为特点，但它所讲述的故事并不因此而变得简单或肤浅。相反，由于时长的限制，微电影往往需要在有限的时间内传达出更加浓缩的情感和信息。这就要求创作者在创作过程中更加注重故事的情节设计、人物的塑造以及情感的表达。

历史：微电影究竟是不是新鲜事物

当下，一般人都认为微电影是新鲜事物，如有论者说，微电影的最初尝试可追溯到 2001 年，宝马北美公司集结 8 位世界级一流的导演，推出 8 部具有鲜明个人风格和创新性的电影短片，而当年香港导演伍仕贤打造的片长 11 分钟的影片《车四十四》则可以看作是国内微电影的最初火种。2010 年末，被称为史上第一部微电影的凯迪拉克《一触即发》，开始真正让微电影的风暴一触即发。然而，将其放入电影史的坐标系中考量，笔者认为"微电影"的提法很新潮，但是就其具体操作而言，实在算不上什么新鲜事物。

纵观世界电影发展，卢米埃尔兄弟拍摄的《工厂大门》《水浇园丁》《火车进站》（这三部电影片长基本是 52 秒）等这第一批影片开始不就是"微时""微周期制作""微规模投资"的电影吗？只是到后来随着技术等各方面发展，电影反而是越来越长了。例如，1912 年意大利的一个导演成为第一个"吃螃蟹的人"，拍了一部长达 40 分钟的电影，后来美国的电影巨匠格里菲斯自学成才，其第一部出手的影片——《一个国家的诞生》便长达 100 分钟，后来拍摄的《党同伐异》更是长达三个半小时。一直到今天，普遍被认可的，且被定为标准的，观众在黑暗环境里能承受一部影片的长度是 90～120 分钟（成人）。

除此之外，很多影视系的学生或者影视爱好者一开始拍摄视频的时候，大部分人也都是从短片开始的，学生拍摄剧情短片习作，一般而言更不会有什么大规模、大投资、大制作。可见，很多拍电影或者拍视频的人一开始也是从拍摄微电影开始的，只是当时他们的概念中只有一个"短片"或者"小作业"的概念罢了，并未上升到微电影的层面。另外，追溯中国电影史上，以集

锦片《联华交响曲》为例,此片创作于 1937 年,是由联华影业公司集结旗下人员打造的八个电影短片串联而成。而每部短片均长 10 到 11 分钟,最长也只是 20 分钟左右。在此,关于界定"微电影"的三个"微特征"俨然不再具有"特征"。

从电影发展史看,微电影实际上可以追溯到电影艺术的早期阶段。在电影刚刚诞生的年代,由于技术限制,短片应运而生,它们往往时长较短,内容直接,针对性强。这些短片与当今的微电影在形式上存在相似,可以说就是微电影的雏形。随着电影技术的不断发展和观众审美的变化,电影逐渐从短片向长片发展,内容也变得更加丰富和复杂。然而,这并不意味着短片这种形式就此消失。相反,它们在不同的历史时期和文化背景下,以不同的面貌和姿态继续存在和发展。随着数字媒体技术和网络平台的兴起,微电影重新焕发出强烈的生命力。它凭借新媒体技术的便捷性和高效性,以及网络平台的广泛传播力,再次有机会受到关注与欢迎。然而,这并不意味着微电影是一种全新的创造。由此,我对很多研究者或实践者曾经提出的"微电影是新鲜事物"绝不持同意态度。我们只能说微电影是对短片这种古老形式的继承和发展,是电影艺术在新媒体时代的一种特殊表现。因此,微电影绝不是一门新鲜事物。

发展:微电影的作用及影响

在新媒体时代的浪潮下,微电影这一影视形态持续发展,其影响力与日俱增。对于青年人及电影爱好者而言,微电影不仅是一个创作平台,更是一个梦想起航的港湾。复旦大学陆晔教授曾于 2012 年提出的"赋权、表达和参与"三大利好,在今日看来,依旧贴切而深刻。

赋权,即微电影为青年创作者赋予了前所未有的表达权利。在传统电影制作中,高昂的成本和复杂的流程往往将许多有才华的青年拒之门外。而微电影的低成本、易制作特性,使得每一个有梦想、有创意的青年都能拿起摄像机,将自己的故事呈现给世界。这种赋权不仅是对个人创作的肯定,更是对多元文化和思想的包容。

表达，是微电影为青年提供的核心舞台。在这个平台上，青年人可以自由地探索各种主题、风格和叙事方式，无拘无束地展现自己的艺术追求和人文关怀。这种表达不仅限于个人情感的抒发，更可以是对社会问题的深刻洞察和反思。

参与，则体现在微电影创作的全过程。从策划、编剧到导演、剪辑，每一个环节都需要创作者的深度参与。这种参与不仅锻炼了青年人的专业技能，更培养了他们的团队协作能力和社会责任感。同时，微电影通过网络平台进行传播，使得观众也能积极参与到作品的评论、分享和推广中，形成了一种创作者与观众共同参与的良性互动。

深入探究微电影在当下持续繁荣的动因，我们清晰地认识到，其背后的驱动力源自新媒体技术的持续革新和青年文化的生机勃发。新媒体技术为微电影的制作与传播开辟了更加高效与便捷的路径，而青年文化则为微电影注入了源源不绝的创新思维与活力。有论者精辟地指出，微电影的核心价值在于其"灵活性""低成本"和"贴近大众"。在这个时间日益碎片化的时代，微电影凭借其"微小"的特点，使人们能够充分利用这些零散的时光。在当今这个追求快速表达与生成的社会里，人们渴望发出自己的声音、积极参与其中，而微电影正是为了满足民众的这一心理需求而生，它为人们提供了表达和参与的权利，因此迅速赢得了大众的喜爱。此外，市场因素也是推动微电影蓬勃发展的重要力量。微电影的"吸睛效应"吸引了一批广告商和投资者的关注，他们的资金支持为微电影的拍摄和发展提供了坚实的物质保障。清华大学尹鸿教授对微电影的解读颇具见地："面对大银幕上各个时段电影档期的激烈竞争，许多电影在完成拍摄后往往难以获得上映机会，因此需要寻找新的展示平台。微电影在很大程度上弥补了大银幕的不足，为新人提供了展示才华的舞台，有力地促进了中国电影的可持续发展。"

就微电影而言，如今此类作品不少，但是最让人难忘和一下子吸引观众注意力的，还要数优酷出品的十一度青春系列电影之一的《老男孩》。该片由肖央担任导演、编剧和主演，于 2010 年 10 月 28 日首映，讲述了一对痴迷迈克尔·杰克逊十几年的平凡的"老男孩"重新登上舞台、寻找梦想的故事。2010 年 10 月 28 日短片上线后，第一天得到了 30 万的点击，第二天上升到

70万,此后每天保持着80万的增长速度,感动无数网民、观众,获得赞誉。

《老男孩》投资70万,拍摄周期为16天,中间遇到种种困难,影片完成之时,导演肖央几乎花掉所有积蓄,而这些付出都在影片上映后得到了回报,之后便有很多电影投资人纷纷找上门来,这也使得他拍摄长片的梦想将要变为现实。导演肖央、王太利现在已经着手准备标准长度电影。说到这一点,也正好对应了前面提到的微电影给予青年电影人的三大利好(赋权、表达和参与)的问题。

在信息爆炸的时代,用户的注意力成为稀缺资源。对于广告主而言,如何在这片繁杂的海洋中脱颖而出,成为一项极具挑战性的任务。微电影作为一种新兴的影视形式,凭借其短小精悍的特点,天然地适应了用户碎片化时间的浏览习惯,为品牌营销提供了新的可能。

腾讯视频电影频道深知微电影的潜力,推出了三种定制化的微电影合作模式,旨在满足品牌多样化的营销需求。第一种模式是与头部影人合作,拍摄故事型微电影。这种模式通过邀请具有国民级影响力的影人参与,将品牌信息巧妙地融入故事中,让用户在观影过程中自然地接触到品牌,从而积累对品牌的好感。例如,伊利金典与安慕希联手打造的《万福金安》,通过黄渤和徐峥的出色演绎,成功地将品牌理念传递给了观众。第二种模式是与新锐导演合作,拍摄视觉型微电影。这种模式注重影片的视觉冲击力,通过独特的视觉语言和场景设计吸引用户的眼球。例如,OPPO与任敏合作的《毕业去野清单》,以青春为主题,通过差异化的场景营销成功助力品牌出圈。第三种模式是延伸IP理念,拍摄概念型微电影。这种模式旨在深度挖掘品牌IP的潜力,通过微电影的形式将品牌理念进一步向用户传递。例如,爱他美与麦子合作的《TA的取景器》聚焦女性力量,成功地将品牌理念与微电影相结合。腾讯视频电影频道的这三种微电影合作模式不仅满足了品牌多样化的营销需求,还通过打通一站式合作路径实现了资源整合和营销事件的打造。这种创新的营销方式为品牌IP长线营销布局注入了新的活力,同时也为微电影这一影视形式的发展开辟了更广阔的空间。

现实：微电影发展面临挑战

随着网络技术的不断进步和观众消费习惯的变化，网络剧和微短剧等新型影视形态迅速崛起，对传统微电影形成了不小的冲击。微电影曾以其短小精悍、情感浓缩的特点赢得了大量观众的喜爱，但如今却面临着热度减退、发展受阻的困境。

首先，网络剧的大规模制作和高质量呈现，吸引了大量原本关注微电影的观众。网络剧往往拥有更加精良的制作团队和更高的投资，能够呈现出与传统电视剧相媲美的画面质量和故事情节。这使得观众在选择影视内容时更加倾向于网络剧，而微电影的市场份额逐渐被蚕食。其次，微短剧的兴起也对微电影造成了不小的冲击。微短剧以其简短、有趣、接地气的特点，迅速在社交媒体平台上走红。它们往往能够在几分钟内讲述一个完整的小故事，比微电影更微，更合适满足观众碎片化时间的消费需求。相比之下，微电影虽然也注重叙事和情感的表达，但在时长上往往较长，难以适应观众日益碎片化的消费习惯。

面对这些冲击，微电影的发展瓶颈也日益凸显。一方面，由于资金和团队的限制，微电影往往难以达到网络剧的制作水平和呈现效果，导致其在市场上的竞争力不足。另一方面，微电影的盈利模式也相对单一，主要依赖广告植入和版权销售等方式，难以实现多元化盈利。

为了突破这些瓶颈，微电影行业需要进行一系列的创新和改革。首先，要注重提升制作水平和呈现效果，打造高品质、有特色的微电影作品，以吸引观众的关注。其次，要探索多元化的盈利模式，如与电商、线下活动等结合，打造完整的音视频内容产业链。最后，要注重与观众的互动和交流，了解他们的需求和喜好，以更好地满足他们的消费需求。

总之，虽然微电影面临着网络剧和微短剧的冲击和发展瓶颈，但只要进行创新和改革，提升品质和盈利能力，依旧有可能重新赢得市场的认可和观众的喜爱。

网络剧：
起源、演变与提升①

在 2013 年由乐视网举办的"首届网络自制剧论坛"上，影评人谭飞宣称："30 年前，是评书的一代；20 年前，是电视的一代；10 年前，是电影的一代；现在，是网络剧的一代。"②我们可以发现，在这番言论发表后的十年，虽然"乐视"已经"衰败"，然而网络剧不仅持续发展，更是一直保持着其独特的魅力和影响力。

诚然，随着笔记本电脑、iPad、智能手机等移动终端设备的不断升级和迅速普及，我们迎来了一个全新的智能数码时代。其中，技术的不断革新冲击着原来的文化产业及产品，其载体形式及样态发生剧烈变化，与之相对应的就是内容生产及传播方式的同步演变。在此方面，影视业受到的影响尤为显著，新媒体的发展不断促进影视转型，同时也衍生出一些新形态产品，网络剧便是这个作用之下的产物之一。

一、聚焦与追溯：网络剧的定义及成长概览

网络剧作为一种新兴的剧集形态，一度在概念界定上存在着诸多争议和分歧，难以达成共识。在此所探讨的网络剧，特指那些由各大视频网站或其紧密合作的制作团队精心打造的，并以视频网站作为主要首播平台的网络连续剧。这些剧集充分考虑了网民的观看习惯和需求，为他们量身定制，旨在为他们带来更加丰富多样的视听体验。通过这一界定，我们能够更加准确地把握网络剧的本质特征，进而深入探讨其发展趋势和内在规律。

2000 年，"由 5 名在校大学生自编自导自演的中国第一部专门在网上播

① 本文原载《中国电视》2015 年第 9 期；收入本书时，题目及内容有所调整。
② 曾庆瑞. 网络自制剧面面观[J]. 当代电视，2014(1)：4.

放的网剧《原色》,在中国长春信息港上与网迷见面。该网剧讲述了两名高中同班男女同学在网络上成为知己的故事"①。据了解,这部网剧仅花费拍摄资金 2 000 元。2008 年,山寨版的网络剧《红楼梦》在网上流传,以"林黛玉进贾府"和"林黛玉焚稿断痴情"等为主题分集播出,该剧拍摄者的一家老小扮演贾母、王熙凤、林黛玉等角色,虽制作粗糙,但一家人在表演上很投入,充斥大众娱乐精神,在网络上获得高点击率。而后有一批跟风之作,山寨版的《水浒传》《西游记》等相继出现,并走红网络。从 2000 年到 2008 年,国产网络剧可谓处于发展初期,以简单自拍与恶搞山寨为主要特点。同在 2008 年,专业视频网站优酷推出其第一部网络剧《嘻哈四重奏》,其故事发生在办公室里,以"无厘头"的喜剧形式塑造人物、设计故事,并成为国内第一个观看量达到 1 亿次的网络剧,且获得中国"22 影展"最牛网剧,该剧学习欧美剧,分季播出,至今已播出至第五季。此后,网络剧的发展也进入到网站自主投资制作的较为规范阶段,国内网络剧大规模兴起,涌现出如《钱多多嫁人记》《在线爱》《泡芙小姐》《Mr.雷》等综合质量较优的网络剧。进入 2014 年,《万万没想到》《屌丝男士》《水浒学院》《匆匆那年》等一批网络剧在题材、数量和质量方面集中爆发,迅速收获高点击、高口碑与高影响,网络剧制作呈现专业网站与专业团队联合专业制作的趋势,让更多商家看到商机,吸引更充足资金支持,这又反作用促进网络剧质量的提升。2014 年网络剧所焕发的生机令人称其为"网络剧元年",网络剧真正迎来了自己的时代。

2015 年,《鬼吹灯》《盗墓笔记》等更是以"超级网剧"的姿态挺进观众视线,值得期待。2016 年,网络剧继续其强劲的发展势头,涌现出《最好的我们》《遇见王沥川》《余罪》等受观众欢迎的作品,而《太子妃升职记》则以其独特的剧情设定和幽默风趣的表现方式,更成为年度现象级网络剧。2017 年,网络剧在品质和影响力上再创新高。《河神》以其精良的制作赢得观众好评;《致我们单纯的小美好》则以其清新甜美的校园爱情故事,吸引观众点击;《白夜追凶》以其悬疑烧脑的剧情和出色的演员表演,让观众追剧上瘾;《你好旧时光》勾起观众对过去的怀念;而《人民的名义》更是以其深刻的社

① http://tech.sina.com.cn/news/internet-china/2000-03-20/20477.shtml.

会洞察和精彩的演员阵容，成为年度爆款剧集。2018年，网络剧继续保持其多元化和创新性。有《延禧攻略》《如懿传》这样的古装类型剧集展现古代宫廷的纷繁复杂；也有《镇魂》引发全网关注与讨论。2019年，网络剧在品质和数量上都有了更大的突破。《亲爱的热爱的》凭借"甜宠"与"撒糖"受到观众热烈追捧；《陈情令》更是成功出圈，自开播以来就备受关注，其热度至今居高不下，该剧不仅在国内市场取得突出的收视和口碑，还在海外市场获得广泛的关注和认可；《长安十二时辰》以其紧凑的剧情和精美的场景设计，再现了盛唐时期的风貌。

2020年，网络剧在题材和风格上更加多样化。《隐秘的角落》以其深刻的社会洞察和揭示人性的复杂与矛盾；《我是余欢水》深入生活底层，在幽默风趣的叙事中不失深沉，展现了普通人在逆境中的乐观与坚韧；《传闻中的陈芊芊》为观众带来了一股清新之风，剧中角色形象鲜明、趣味性强，也在网络剧市场中脱颖而出。2021年，网络剧继续涌现出了一批优秀的作品。《上阳赋》展现了宏大的历史背景和复杂人物关系，如一幅古代画卷；《司藤》则以其独特的题材和引人入胜的剧情，迅速成为收视焦点；《玉楼春》和《赘婿》则各展特色，赢得了观众喜爱。2022年，网络剧在品质和创新上继续前行。《风起陇西》以其精美的制作和紧张刺激的剧情，展现了三国时期的风云变幻；《梦华录》则以其细腻的人物刻画和唯美的场景设计，为观众呈现了一幅北宋时期的繁华画卷；《开端》和《猎罪图鉴》以其新颖的题材和引人入胜的故事情节，成功吸引观众注意，两部作品都在内容层面上尝试深入探索，为观众带来了不同的观剧体验。2023年，网络剧继续展现其强大的生命力和创新力。《狂飙》以其紧张刺激的剧情和出色的演员表演，吸引了大量观众的关注和讨论；《漫长的季节》《莲花楼》《长相思》和《玉骨遥》等作品也各自以其独特的魅力和优点，为观众带来了丰富多彩的视听体验。网络剧作为一种新兴的影视形式，已经成为了人们日常生活中不可或缺的一部分。

经过以上简要梳理，可见网络剧经历了显著的发展和变化。在内容题材上，网络剧逐渐从单一的青春、爱情、搞笑拓展到多元化、深层次的领域。在制作水平上，网络剧也实现了显著的提升和专业化，体现在画面质量、剪辑技术、音效配乐等方面。在传播方式上，网络剧也在不断创新，不断增强

与观众的互动性。此外,网络剧在商业模式上也实现了多样化盈利,如《陈情令》在主题音乐与数字专辑方面取得显著成绩。原声国风音乐专辑《陈情令国风音乐专辑》在豆瓣上获得高分评价,赢得剧粉和音乐粉的认可。在线下活动与演唱会方面,《陈情令》同样展现出了强大的影响力和号召力。为了满足粉丝的期待,制作方精心策划了多场线下活动,其中最为引人注目的是在泰国举行的演唱会。这场演唱会不仅吸引了众多泰国粉丝的参与,还吸引了来自世界各地的粉丝前来,从而进一步扩大了其市场影响力和商业价值。

二、回溯与探析:网络剧初期特性探源及其自我演进

在网络剧还处于萌芽新生的时代,它便以新媒体设备(诸如 iPad、手机等)作为自己的主要传播阵地,依靠网络的无限连通性实现了内容的迅速流传与广泛共享。那个阶段的网络剧,其内在特性与观众的观看条件、使用的设备有着紧密的依存关系,因此也烙上了深深的时代标签。如今,当我们再度将视线投向这一时期,把网络剧放回其特定的历史脉络中去审视,我们便能更为深入地洞见它早期成长轨迹中的那些别具一格的特质,以及这些特质是如何影响和塑造了那一时期代表作品的独特风格。接下来,就让我们带着一种回溯时光的考古心态,去发掘那个时代的网络剧所独有的艺术风貌。

深入探究网络剧在其萌芽阶段的独特特性以及风格演变,具有相当程度重要性。通过这一研究,我们能够追溯网络剧的历史根源,清晰描绘出其发展的脉络和轨迹。这不仅有助于我们全面理解网络剧从初生到成熟的转变过程,更能为预测和引领其未来发展提供有力的依据。只有深入洞察过去,我们才能更好地把握现在,进而精准地预见和塑造网络剧的未来走向。

(一)网络剧初期特性的形成与展现

随着网络技术的不断升级,再加之在移动端看视频能填补用户碎片时间,随时随地唾手可得的优势,使移动视频用户飞速增长。从终端设备的使用趋势来看,用户在 PC 端收看网络视频节目的比例在持续下降,移动端的

比例则在持续上升。以上则导致更多的网络剧接收呈屏幕缩小化、平躺化，观看随意化、随时化、碎片化等特点，而这些接收特点则影响到网络剧的视听特征及内容生产。

传统意义上观众对影像的接收是来自一块"竖"着的屏幕，于影院电影而言是一块挂起的幕布，于电视节目而言也是"站立"的电视荧屏，而在新媒体时代，我们对影像的接收更多且倾向于以 iPad、手机作为依托，此时的播放载体多是"平躺"的，或供受众随意摆放的，而在此控制渠道下有针对生产的网络剧更具此特征。这是一种观看姿势的转变，而这种转变则导致了观看心理及审美接受的差异。前者人们开始正襟危坐，而仰视大屏幕，产生一种仪式感；而后者则还是让人可控随笔摆弄调整或临时停顿的"杂耍"。这种观看姿势的变化，事实上成为一种去仪式化、去崇高感的过程，同时打碎了"完整的时间"，进而影响到内容，便是去深度、去理性、去体验和碎片化时间接受的过程。罗伯特·艾伦曾指出："它（电视）的首要任务是说服电视机前的人成为观众，使观众与电视达成类似面对面交流的那种契约关系。"①网络剧与观众其实也形成了这样的一种默契。在便携式终端上的时间碎片化消费中，大多观众或许只是把网络自制剧作为一种纯粹娱乐和消磨时间的工具而已。使用便携设备的收视条件，可以让受众的接收场景不再需要固定化，观影环境的要求骤变，可以在等车的时刻，可以在地铁上，甚至对一些学生来说，还可以在排队打饭的间隙。对此，相对冗长的、严肃的、思考性的传统影视剧是不适应这种消费环境的。而在这种消费文化中产生的网络剧却成为最好的选择。

当然，除了观看姿势随意多样化导致的去仪式化之外，时间的碎片化对内容生产的影响极大。以《万万没想到》《报告，老板！》《屌丝男士》和《快乐ELIFE》为例，这些网络剧时间短的每集 5 分钟，长的也只是每集 20 分钟，在如此短的时间之内，网络剧较难完成传统叙事的起承转合。由此，我们现在看到的大部分网络剧都成了段子的集合，大部分网络剧追求的便是如何在

① ［美］罗伯特·艾伦. 重组话语频道：电视与当代批评理论［M］. 2 版. 牟岭，译. 北京：北京大学出版社，2008：107.

有限的片段里尽可能多地"抖包袱"。同时，碎片化时间也造成了人物塑造方面的困难。由此，网络剧中的人物数量较少，人物相互关系简单，人物一经出场便能体现鲜明性格特征，能够让观众结合个体经验迅速对其产生熟悉认知。人物的浅层次塑造，也使得人物情感很难得到深度展现和剖析，很多网络剧中的演员，大多也都成了念对白的一种"装置"。配合演员夸张的表演，台词更成为演员"击中"观众的利器。

言至此，就有必要谈一下网络剧的"段子化"特征。在早期，大部分的网络剧可谓是热门段子的拼贴和整合，其内容的主要来源之一便是段子，而伴随网络剧的传播，演员"经典台词"的流行，以及通过观众对网络剧的再解读之后，又会形成新的段子，汇入网络文化之流。这也是一种独特的现象。再回头看，网络剧内容来源之一的段子，本身的生产主力就是网民，而这些网民后来又对网络剧消费，又助推网络文化发展，从这个层面审视，网络剧的内容生产有着很强的 UGC 特征，即"用户产生内容"。网络用户将自己的原创内容通过互联平台进行展示或者传播分享给其他用户。而这个特征也使得网络剧可以发挥移动互联的分享优势，便于其自身的传播，其中，传播的通道有很多，诸如好友社交网络（人人网、开心网等）、视频网络（土豆网、优酷网等）、社区论坛（BBS、贴吧等）、微博和微信等。在这个循环的过程中，生产者、传播者和消费者的壁垒被打破，三者身份产生融合。

归纳看来，早期网络剧的内容生产具有如下特征。

娱乐性。提及网络剧的网络性特征，还需要结合网络剧的受众定位来研究。据调查，"18～29 岁人群为网络自制剧受众的集中群体，且主要以学生（高中以上）群体和在职的白领群体为主。"①相对来说，学生生活业余时间较为充足，具备上网技能，且容易接受新鲜事物，而白领则有较强的工作压力，网络剧就成为了他们娱乐自我和放松心情的主要方式之一。网络剧现在走的是继续"娱乐至死"的道路，而且娱乐至上是其当下发展阶段的最显著特征。正如前面提到的屏幕倒下后去崇高、去理性的问题。在消费主义

① 朱一超，等．网络自制剧的受众及市场调研报告[A]．新媒体与文化转型：影视、游戏与数字传播国际会议论文集[C]．2012：151．

盛行的当下，网络是网民释放压力和情绪的场所，呈现全民狂欢化特征。这种狂欢是打破中心、打破权威、打破等级、打破经典和打破精英一场大规模的颠覆活动。而网络剧也更像是一种宣泄性游戏，大家不吐不快，无乐不欢。

当下性。众多网络剧的题材内容与现实可谓相互渗透交错，形成一种"互文"。当然，这也是因为网络区别于传统媒体，可以及时、迅速和广泛地传播事件有密切关联。以 2013 年腾讯视频的《快乐 ELIFE》为例，这是一部讲述"宅生活"的网络剧，该剧通过何炅饰演的网络心理治疗师这一角色与诸多"患者"的沟通，涵盖了"一夜情""A 货""董小姐""拖延症"等新鲜话题，多角度地探讨了当下人所关心的问题，展示了当下人的生活。

互动性。网络剧区别于传统影视剧的最大特色还应该要数其互动性。伴随社交网络、即时通信工具等的进步，网络剧的观众接受习惯亦发生变化，不同于观赏传统影视剧时的单向传播，他们更喜欢主动参与到网络剧的制作中，也更愿意通过互动分享网络剧给他人。通过实时交流的信息互动方式，网友投票设置人物、决定剧情和结局等都成为可能。而这个参与互动的过程也使得网民被高卷入，黏性更强，从而使其在网络剧制作完成之后，更有可能通过多种渠道帮助推广宣传。在这方面，腾讯视频的平台优势就凸显出来明显，与新闻客户端、微信、微博以及微视的整合显现出了 PC 端与移动端强大的联动力，实现了无障碍的传播闭环。其网络剧《快乐 ELIFE》便宣称启用大数据，打造首部互动功能喜剧，"与传统的影视剧制作不同，《快乐 ELIFE》率先启动了社交分享沟通机制，拍摄内容随网络热点调整，时刻关注网友在 QQ、腾讯微博、微信、QZone 等在线社交渠道分享的爆笑桥段，再与主创迅速沟通调整剧情，真正实现给观众看他们自己想看的剧。此剧主演们在现场还号召网友通过官方微博、微信等渠道提供精彩创意和网络笑点，力求掌握第一手的互联网火爆话题和事件，好让自己的角色时刻走在网络潮流最前沿。"[①]

[①] 中国经济网. 腾讯视频将推全球首部互动功能喜剧《快乐 ELIFE》[EB/OL]. http://news.xinhuanet.com/ent/2013-08/08/c_125135227.htm.

除了上述特性,观看姿势的变化对网络剧自身的视听语言特性的影响也很显著。限制于屏幕的大小及清晰度等问题,网络剧的视听语言使用不同于以传统影视剧在镜头、光影和剪辑等方面的基本规律。如:景别使用趋向小镜头,少用远景和全景,从而重点展示吸引人的细节和为夸张化的表演服务;剪辑方面则强化蒙太奇,少用长镜头拍摄,从而保持画面变化,吸引观众的眼球等。

(二)网络剧的自我调整与演进路径

审视早期的网络剧,内容生产方面呈现的特征总体来说还是难逃随意的、娱乐的窠臼,叙事层面来说,流于浅层次,甚至可以说一些网络剧都无叙事可言,纯粹流于逗乐和段子的拼贴组合而已,进而导致网络剧还远远称不上是艺术。与传统影视剧相比,虽具传播优势和接受优势,但其内容生产方面的问题还是十分凸显的。网络剧的质量参差不齐,为了博取高点击量,不乏内容粗俗的作品频现,甚至可以说,一些网络剧的消费并非一种"绿色娱乐"。由于观看环境的"随意化"和审美心理的"游戏化",网络剧的受众在短暂的、碎片化的时间里已经不再去追求深度的体验,更不会去体悟烦琐的叙事,更无须谈论对其价值体系的理解。考虑到其影响力及主要辐射的观众群为年轻受众,如何在有限时间提升网络剧的意义含量,逐步改进网络剧大量无聊、无意义的内容输出现象,则是网络剧可持续发展亟待解决的问题。

正是这些问题的存在,促使了网络剧进行自我调整与改进,以更好地适应观众需求和市场变化。接下来,将探讨网络剧在面对困境时所采取的自我调整策略以及其演进路径,旨在揭示网络剧如何通过不断的自我革新和优化,实现持续发展和品质提升。

强化制作,树立品牌。在注意力经济时代,观众的注意力随时可能被其他事物吸引,正如观众在网络上观看剧目的时候很容易从一个视频连接到另外一个视频,从一个节目滑到另外一个节目,如何能够吸引受众的持续关注,树立网络剧的自身品牌,还需要下很多功夫。短暂的好奇之后,终将是"内容为王"的时代,网络剧的内容生产及自身品质倘若不能发生改变、有所提升,即便它再怎么火热、抢眼,终究只能是用来休闲娱乐、消磨时间的"杂耍"。2010年土豆网推出的《Mr.雷》用7天时间拍完10集,全片叙事简单,

情节单一,场景简陋,以恶搞为主,演员表演呈插科打诨态,在豆瓣网上被网友差评道"够小本、够狗血""很恶搞、很无聊"和"雷声囧囧"①等,很难想象此类网络剧可以拉到"回头客",欲在续集上继续赚取注意力,恐其不具备优势,实难树立品牌、系列化发展。提升内容质量与打造系列品牌仍是网络剧需要好好"修炼"的地方。在此方面,网络剧《匆匆那年》提供了良好的启示。

网络剧《匆匆那年》采用 4K 技术摄制,定位电影级别,搜狐视频更是给出每集 100 万的制作成本,这已达到一线电视剧的制作成本,而比电视剧有优势的地方则是网络剧起用新人,大量的资金可以支持制作而非花费在演员的片酬,此后的宣发和推广也定位高规格。如此标准下产生的《匆匆那年》可谓扭转了传统对网络剧粗俗、低劣、廉价等的刻板印象,加上剧作扎实、叙事紧凑等优势,该剧被冠以"现象级网络剧""零差评剧作"和"超级网剧"等,乃至电影版《匆匆那年》虽然收获高票房,却不敌网剧版口碑。凭借树立的品牌优势,2015 年 4 月,搜狐视频已经开拍网络剧《匆匆那年 2》。

从 UGC 向 PGC 战略转移,提供差异化产品。网络剧内容生产最初有强烈的 UGC(用户产生内容)特征,大多是有一定技术的网络爱好者将其制作的内容共享到网络的行为,这期间因为准入的门槛很低,大量制作出的作品质量较为拙劣粗糙,但也因新奇性获得受众注意。然而进入发展阶段,初期的新奇性已不再能满足受众,受众更渴望看到专业化的产品,欲长远发展下去,创作者意识到内容生产战略需要从 UGC 转向 PGC(Professional Generated Content,即专业生产内容或专家生产内容),制作应贴合"四个专业",即专业平台、专业团队、专业制作和专业内容,着力提供差异化产品。

相对早期视频网站网络剧生产的 UGC 模式,PGC 模式的好处则体现在更专业的分类、更有保证的内容质量,一定程度上规避了 UGC 内容质量良莠不齐的问题。2015 年 3 月,腾讯视频与万合天宜、胥渡吧、暴走漫画等百家优质内容提供商在北京启动"惊蛰计划",这一计划随后签约并重点支持 100 个优质 PGC 项目。该计划首推的网络剧《名侦探狄仁杰》《大话蛇仙》和《囧西游》已获得亮眼播放成绩。而腾讯视频在之后也将在使用体验、平

① http://movie.douban.com/subject/4258517/comments? sort＝new_score.

台联动、大数据、粉丝以及版权保护等五方面全面带动 PCG 内容成长,开拓更多类型题材的原创视频,让不同的用户都能在腾讯视频找到自己喜欢的内容。此外,在差异化产品提供方面,创作团队也需注意应区别于同行(其他视频平台),也应区别于传统电视剧,从而确保自己的内容特色优势。

注重思想性的提升。思想性和人文关怀是评价内容生产的另一重要标准。尤其考虑到媒介对受众的影响(尤其网络剧的接受对象集中在青年)及网络剧质量的进一步提升,这无疑是需要具体付出努力的方向。

早期大多数网络剧的内容输出即便并非低俗,也多为无聊信息。受众在简单感官刺激后,一笑之余究竟有何所得,这个答案想必并不乐观。在长时间浏览后,不少受众会发出"时间都去哪儿了"的感叹,由此也能深感早期网络剧内容生产的匮乏、苍白和无力。

如何在短时间内做有意义、有价值、有正能量的内容生产是网络剧的主创所要面临的难题。而在这方面,一些微电影可提供成功经验。同样是在短时间在移动终端等播放的新媒体剧作,微电影经历其草创的粗糙,如今不乏有思想意义的精品出现。国外如 2011 年法国的微电影《调音师》,麻雀虽小而五脏俱全,情节紧凑,节奏紧张,设置悬疑,引人入胜,在 14 分钟内以一个假装失明的盲人调音师为主角探讨人生、思考欺骗,其给观众的意义已非 14 分钟的网络视频,而带来更深层面思考。再如英国电视四台于 2011 年 12 月播出的迷你剧,以现代科技为背景,以未来视野,大胆涉猎人类社会,表达了科技与人性关系的思考。以其第一季第三集的《你的全部历史》为例,剧中的人类都被植入"记忆芯片",这种芯片可以使得人的记忆全部可以影像化呈现、回放,丈夫猜忌妻子出轨,而后迫使妻子回放记忆给他看从而不断搜寻证据,最终导致家庭破碎,在最后,男主人公割开自己的皮肤把芯片取出。当人类被科技操控,人类生活将会怎样?该剧以未来学视角对在现代技术发展革新背景下人类的生存予以深刻反思,想必看过的整天沉浸在各种移动终端的"低头一族"更有所获得。以上提到的剧集都凭借其丰厚的内容含量而收获广大受众,并得以口口相传,获得好评。

三、前瞻与探讨：提升网络剧内容质量的策略思考

实际上，剧集发行的环境继续经历巨变，视频平台逐步掌握了剧集发行的主导权。这一转变的背后，实际蕴藏多重因素。一度是剧集发行的主战场的传统广播电视台，如今却面临着广告收入断崖式下滑的困境。这一经济压力直接削弱了电视台对高品质剧目的采购力，导致首播剧数量锐减。取而代之的是二轮剧、多轮剧在卫视黄金时段的频繁亮相，这无疑彰显了电视台在内容更新上的乏力。与此同时，视频平台则凭借着强大的自制剧生产体系，逐步崛起为剧集市场的新贵。这些平台不仅自制剧品质日益精进，更呈现出以平台定制剧、自制剧取代传统版权剧的趋势。据 2022 年统计数据，全国制作发行的电视剧和网络剧总量达到 411 部，其中网络剧以 251 部的数量占据了 61.07% 的份额，这一比例足以说明网络剧在市场上的强劲势头。

视频平台在品牌打造和内容提质上不断下功夫。爱奇艺、腾讯视频、优酷这三大平台更是走在前列，纷纷以独特的战略眼光和精准的市场定位，推出了一系列高品质剧集，引领着行业的新风向。

爱奇艺较早地洞察到了悬疑类剧集的市场潜力，以"迷雾剧场"为突破口，成功打开了悬疑类品质剧的风口。通过精心策划和制作，迷雾剧场推出了一系列深受观众喜爱的悬疑佳作，不仅提升了平台的品牌形象，也奠定了其在悬疑剧领域的领先地位。腾讯视频则通过开设 X 剧场、板凳单元和萤火单元等多个剧场，展示了其对特色和品质的极致追求。这些剧场并非走传统的流量路线，而是将创意和品质放在首位，致力于为观众带来新颖、有深度的观剧体验。其中，X 剧场更是凭借《漫长的季节》《欢颜》《繁城之下》三部风格迥异但同样讲究影像、耐人寻味的作品，成功擦亮了招牌，极大地丰富了腾讯剧集的整体形象。优酷也不甘示弱，在悬疑剧和漫改剧领域均取得了显著成果。通过推出《重生之门》《他是谁》等悬疑佳作，优酷赢得了观众的口碑和市场的认可。而《少年歌行》和《异人之下》等漫改剧的成功，则让优酷看到了漫改市场的巨大潜力，向品质剧靠拢成为其重要的发展方

向。这三大平台的成功并非偶然,它们对市场的敏锐洞察、对品质的极致追求以及对创新的持续探索,都是其能够在激烈的市场竞争中脱颖而出的关键。

然而,正当网络剧看似风光无限之际,微短剧的悄然兴起却给其带来了前所未有的挑战。微短剧以其更加短小精悍、节奏明快的特点,迅速吸引了大量观众的眼球。这种新型的剧集形式不仅迎合了现代人碎片化的观看习惯,更在内容创意和制作水准上不断突破,逐渐蚕食着网络剧的市场份额。面对微短剧的冲击,经历过自我调整和演进的网络剧必须重新审视自身的定位和发展策略。在这个内容为王的时代,网络剧必须持续提升内容质量,挖掘深度题材,打造精品之作,才能在激烈的市场竞争中立于不败之地。同时,网络剧还应积极探索与微短剧的融合之道,吸收其成功的制作模式和营销策略,以更加开放和包容的姿态拥抱市场变革。只有这样,网络剧才可能在未来的发展中继续保持旺盛的生命力。

微短剧：
极致体验、情感满足与全球传播实践①

2020 年，国家广电总局出台《关于网络影视剧中微短剧内容审核有关问题的通知》，将微短剧正式界定为"单集时长 10 分钟以内的网络影视剧"，是继网络影视剧、网络电影、网络动画片后第 4 种官方认可的网络影视作品形态。在研究界，学者也一直从时长、形式等方面尝试对其进行界定②。由于短视频与网络影视的深度融合而诞生了兼具碎片化形态和连贯情节/集中人物的网络微短剧。在"剧"以外还要关注"微"，即短视频外壳下的碎片化表达和接受③。微短剧强调在较短的时间内呈现出起承转合的完整故事④。

一、研究背景与问题提出

2020 年各大综合视频平台共上线微短剧 272 部，占比超过全年网剧总数量的 48%。据艾媒咨询发布《中国微短剧市场研究报告》显示，2023 年中国网络微短剧市场规模为 373.9 亿元，同比增长 267.65%，预计 2027 年中国网络微短剧市场规模将超 1 000 亿元。此外，一系列微短剧也在海外实现传播、引发关注。例如，《逃出大英博物馆》凭借其新颖的创意、紧凑的剧情、立体的角色和精良的制作，成功吸引了全球观众。这部微短剧将历史与解谜相结合，打破传统剧情模式，为观众带来独特体验。叙事围绕谜题展开，情节扣人心弦，始终保持紧张感。此外，专业的场景、服装和音效为观众带来

① 本文原载《现代视听》2023 年第 11 期，上海外国语大学新闻传播学院硕士研究生张蕙津对本文亦有贡献；收入本书时，题目及内容有所调整。
② 鲍楠.在调整提升中守正创新、坚定前行——2021 年网络视听文艺创作发展综述[J].中国电视，2022(03)：23-28.
③ 吴岸杨.界限消弭下的参与体验：网络微短剧的审美趋向[J].中国文艺评论，2022(01)：104-113.
④ 蒋淑媛，王珏.时间压缩与空间折叠：网络微短剧的叙事嬗变和伦理审视[J].中国电视，2022(05)：67-72.

了高品质的视听体验。同时,《逃出大英博物馆》融入国家历史元素,促进了文化交流与理解。它不仅提供娱乐,还传播了文化和价值观,成为微短剧的海外传播佳作。目前微短剧市场正处于快速发展阶段,行业热度持续提升,微短剧市场有望成为新蓝海。

情感消费在微短剧传播中扮演重要角色。情感消费的兴起使得观众更加注重情感体验和情感满足,而微短剧以其独特的剧情和表现形式,能够满足观众的情感需求。观众在观看微短剧时,沉浸在剧中的情感氛围中,通过剧情的推进和角色的演绎,体验各种情感,从而产生强烈的情感共鸣。这种情感共鸣促使观众分享和传播剧集,进一步扩大了微短剧的传播范围。

目前围绕微短剧的研究主要面向以下方面:微短剧发展策略、微短剧审美与叙事,而就其海外传播研究关注十分缺乏。在国内,微短剧创作已臻成熟,然而,国际市场的出海微短剧仍是一片待开发的蓝海。在中华文化提升海外传播力影响力面临诸多挑战的当下,ReelShort 的成功经验提醒我们,微短剧或许是一条具有巨大潜力的"外溢"路径。然而,要想在海外市场取得成功,出海微短剧仍需克服诸多挑战。如何在异国他乡精准地把握观众的口味和需求? 如何将中国传统价值观与当地文化相结合? 这些都是需要深入思考和解决的问题。

二、微短剧主要类型与总体特征

目前微短剧主要分为三种类型:首先,横屏微短剧在传统影视平台如芒果 TV、腾讯视频等平台上占据一席之地。这些平台上的微短剧单集时长较短,通常采用横屏形式,既保留了传统影视剧的叙事结构,又通过缩短时长来适应现代观众的观看习惯。它们融合了传统影视剧的创作理念与短小精悍的叙事风格,为观众呈现了一系列精彩的剧情;其次,竖屏微短剧在短视频平台如抖音、快手等上迅速崛起。这些平台的微短剧通常以竖屏形式发布,每集时长更短,仅有几分钟。这种形式的微短剧内容简练、节奏紧凑,能够在短时间内抓住观众的注意力,满足他们在快节奏生活中对娱乐内容的需求。竖屏微短剧凭借其独特的呈现方式和新颖的内容创意,吸引了大量

年轻观众的关注和喜爱；此外，小程序微短剧作为新兴的微短剧形式，逐渐崭露头角。它们与竖屏微短剧在内容与形式上没有本质区别，只是播放平台换为了小程序。这种形式的微短剧充分利用了小程序的便利性和用户黏性，为观众提供了更加丰富的视听体验。同时，小程序微短剧也成为短视频平台与小程序之间相互引流的重要方式，为内容创作者和平台提供了更多的商业机会。

值得一提的是，ReelShort 平台所产出的出海微短剧主要采用"竖屏网络剧"的形式，即上文提及第二类微短剧。这种形式的微短剧在海外市场受到广泛欢迎，成为中国文化出口的一种新形式。出海微短剧不仅展示了中国丰富的文化底蕴和创新精神，也为全球观众带来了全新的视听享受。

在短视频平台，微短剧与其他类型短视频画面区分度高，多以超清画面、大光圈、小景别的方式进行呈现，系"水平的"景观模式向垂直的"肖像模式"谱系的跨屏创新①，"贴脸"的画面颇多也是微短剧一大特征。与此同时，微短剧也充分发挥了"网文"的引流价值。许多观众在刷短视频时，会遇到以网文为基础制作的微短剧片段，这些微短剧正是"网文"的一种视频化呈现。通过这些微短剧的小片段，观众被吸引到"网文"平台，从而为"网文"平台带来更多的流量。据字节跳动数据，2018 年微短剧产业开始逐步发展，出现了完整、类型化的微短剧剧集。随后几年，微短剧经历了井喷式的发展，类型不断丰富和完善，涵盖了古装、霸总、甜宠、都市、家庭、职场、玄幻等多种类型。这些类型并不是孤立的，而是可以相互组合，创造出更多元化的内容。例如，霸总短剧也可以幽默风趣，家庭剧也可以悬疑刺激。这种类型杂糅的趋势，满足了观众对于多样化的需求。

三、微短剧的全球化情感策略

随着微短剧在全球范围内的迅速崛起，情感消费成为其出海战略中的关键策略。情感不仅是人类共通的语言，更是连接不同文化的桥梁。微短剧通过情感共鸣，能够打破文化差异的壁垒，触动观众内心深处的情感需

① 祝明.竖屏网络剧的叙事风格、传播导向、媒介特性与审美证成[J].当代电视,2022(11):84-91.

求。这种情感共振成为微短剧全球化传播的核心动力。

（一）跨越文化界限：提供极致"爽感"体验、实现情感共振共鸣

微短剧力求在尽量短时间内提供极致"爽感"。微短剧用高度浓缩化的叙事方式，在短短几分钟的剧情中，运用"套路"与"反套路"的叙事技巧，给观众带来新奇感和意外之喜。这种叙事方式让剧情更加紧凑、节奏更加明快，让观众在短时间内体验到剧情的跌宕起伏和情感的波动。尽管这些短剧的剧情往往离经叛道、不符合常理，但它们却精确地满足了普通人渴望逃避现实生活压力的情感需求。在现实中，能够逆天改命而成为大男主或大女主的人寥寥无几，大多数人在面对困境只能忍受顺应。然而，微短剧中的爽文人设却为观众提供了短暂的代入感，短时间内体验到从落魄不堪到走上人生巅峰的戏剧性转变。微短剧就像是一道道"电子榨菜"，以娱乐的形式为普通人的心灵带来可能性的疗愈和慰藉。

"爽"感的相关言说从"网文"就已经开始。在作者借助文本世界宣泄苦恼、烛照现实、构建自我主体性时，读者也在阅读中因为作者的现实投射而共鸣，并将获得的观念以"经验"的方式整合进自己的价值体系[①]。在微短剧中，观众体验到的"爽"感来自多方面的因素。首先，主角的行动满足了目标观众的期待，使观众在价值观、信念、取向等方面产生了共鸣，从而获得了一种被认同的满足感。其次，当主角的行为举措出乎观众意料时，便产生了一种"反套路"的效果。

对于微短剧中的"套路"，可以从剧集类型和叙事手法两个方面来理解。在剧集类型方面，如霸总、甜宠等类型，是观众所熟悉的，这种类型化的划分对于微短剧来说是适合且适应的。这些主题类型在"网文"界经久不衰，也经得起市场的考验。它们携带着相似的意义感知，契合了观众内心深处的需求和满足，一直能够"戳中"目标观众的内心。

然而，剧集类型上的"套路"并不是叙事俗套无趣的"挡箭牌"。在类型化创作之下，需要不断在剧情中设置合理的"期待违背"，以防止观众出现审

① 雷雯,刘露芃.从阅读快感到观剧爽感的三条转化路径——以《苍兰诀》为例论网文大 IP 的剧改之道[J].艺术评论,2022(12):105-115.

美疲劳。这种"期待违背"可以是内外反差的角色、意想不到的剧情走向、多元化、杂糅性的叙事元素等等，从而再次唤起观众的新鲜感知，以防审美疲劳。

审美本身也是"快感"的一部分。审美是一个关联了审美对象与审美者的活动过程，所以，审美快感既与被审美之物本身的美感有关，也与审美者自身的欲求有联系①。例如，ReelShort 平台上的微短剧使用"海外制作团队＋(帅气/美丽)海外演员"创作公式，为观众创造沉浸式梦境。在这个梦中，情感得到了充分的释放和满足。这种"爽"感来源于观众的情感投射和"替代性满足"，即通过主角的经历和情感来满足自己的情感需求。微短剧的"乌托邦"特质为观众提供了一个逃离现实、追求美好的空间，让人们在快节奏的生活中得到片刻的宁静和满足。随着微短剧的出海，这场言情造梦仪式也在国际舞台上展开。微短剧的成功不仅仅在于其创意和制作水平，更在于它能够触动人心的情感。无论是国内还是海外，微短剧所传递的情感都是相通的，这也是它能够跨越文化和语言障碍，成为一种国际化娱乐形式的原因。

当下市面上的微短剧在题材上呈现出明显性别偏好。男频内容主要集中在神医、赘婿和战神等类型，这些剧情往往节奏紧凑，充满戏剧性转折。相比之下，女频内容则更注重情感纠葛，以甜宠或虐恋情深为主线。无论是古代还是现代背景，都少不了霸道总裁的身影。这些短剧以其紧凑的节奏和扣人心弦的剧情吸引了大量观众，满足了不同性别观众对于娱乐和情感的需求。

微短剧一贯以"超高饱和度戏份"和"撒糖"为特点，这背后其实隐藏着创作者和观众之间的心理默契。在繁忙的生活中，人们渴望简单、直接、纯粹的娱乐体验，而微短剧正是满足了这一需求。男女主角的超高饱和度戏份，实际上是为了让观众更快地沉浸在剧情中，体验到那份纯粹的"甜蜜"。而配角的侧描和支线剧情的弱化，则是为了更加聚焦于主角的情感发展，确

① 曾子涵.论网络文学"爽感"特征的生成机制——以猫腻的作品为例[J].广西师范学院学报(哲学社会科学版),2018,39(06):59-64.

保每一分钟的剧情都能为观众带来"爽点"刺激。多重反转的叙事方式,更是为了增加剧情的悬念和吸引力。这种叙事方式不仅考验编剧的功力,也是对观众好奇心的一种挑逗。它让人们在最短的时间内体验到情感的高潮与低谷,从而达到引人入胜的效果。

(二)依托网文、女频为主:IP 开发的有效性与市场潜力

IP 的形式丰富多样,既可以是完整的故事,也可以是一个概念、形象或一句话。当下,IP 被赋予了更深层次的文化和符号意义。它不仅是内容产品,更是一种具有情感凝聚力、象征价值、符号价值和品牌价值的文化符号。通过优质内容的创造和传播,IP 成为一种兼具符号传播力和经济收割力的文化现象,深刻影响着受众的情感认同和市场趋势。出海微短剧大多以海外连载的网文为创作基石,这既是网文平台的核心竞争力,也为其赋予了独特的魅力。其中,女频内容在海外微短剧应用中尤为突出,这与网文在海外市场的初步拓展策略不谋而合。同时,这些微短剧中不断涌现的本土化 IP,往往来源于同一创作者的丰富网文资源,展现创作者对故事的深度挖掘与再创作能力。在创作模式上,虽然包括本土原创、改编和本地化等多种形式,但高品质、精细化的内容更多源自于本土原创的灵感与匠心。值得一提的是,国内在微短剧剧本创作方面已有一套成熟方法论,并成功输出海外。这套方法论基于对观众喜好的精准洞察,使得国内微短剧在情节设计、矛盾冲突和高潮安排等方面更具爆款潜力,为海外微短剧的创作提供了宝贵的借鉴与启示。

根据中国作协网络文学中心的最新数据,截至 2022 年底,网络文学的海外市场规模已突破 30 亿元大关,成为海外文坛的一股新兴力量。累计向海外输出的网文作品已超过 16 000 部,覆盖全球 200 多个国家和地区,拥有超过 1.5 亿的海外用户。这一数字不仅彰显了中国网络文学的国际影响力,也凸显了其在全球范围内的文化传播价值。值得一提的是,由网文改编的古装剧《陈情令》在腾讯视频海外版 WeTV(泰国、印尼等国家和地区)同步播出后,至今仍能吸引大量粉丝。这充分证明了网文作品在海外市场中的持久魅力与吸引力。2022 年 10 月 20 日,流媒体巨头奈飞(Netflix)一次性上线了三部由网文改编的古装偶像剧——《苍兰诀》《星汉灿烂》和《沉香如

屑》。这些作品凭借其跌宕起伏、荡气回肠的人物设定与情节走向，成功赢得了海外观众的共鸣。同样与网络文学紧密相连的微短剧，展现出不可小觑的潜力，有望创造出更多的大流量 IP。这一趋势在未来可能会更加明显。除了 ReelShort 之外，作为网络文学平台的安悦科技也在 2021 年 10 月发布了 Flex TV，专注于东南亚市场，尤其是泰国。自从推出以来，Flex TV 在泰国市场的下载量一直稳居 Top 50，证明了其在当地的影响力和受欢迎程度。随着网络文学和微短剧的不断融合与创新，我们有理由相信，未来的微短剧将会在海外市场大放异彩，成为全球文化交流的重要力量。

ReelShort 和 Flex TV 的成功表明，网络文学平台所积攒的大量经过市场验证的优质 IP 可以迅速转化为微短剧，占据市场份额。对于出海的微短剧来说，通过购买国内已有的中小爆款 IP 并进行适应海外市场的本土化改编，不仅有可能拓展议题丰富度，还有潜力创作出深受当地观众喜爱的作品。这种策略验证了 IP 的有效性和市场潜力，为微短剧的国际发展提供了有力支持。

当前，以霸总和甜宠类型为特色的微短剧在海外市场取得了巨大的成功。枫叶互动 CEO 贾毅在谈及 Chapters：Interactive Stories（一款成功出海的女性向游戏）时表示："为什么中国和美国都有玛丽苏？因为人性的底层是相通的。社会上真正幸福的女性太少了，她们的情感诉求不被满足，而 Chapters 用讲故事的方式满足了这种诉求。"IP 内容与青年一代的个性化审美感知和体验参与的消费需求相契合，这种契合使得 IP 具有强大的吸引力。同时，IP 全产业链开发的成功，其关键在于粉丝的情感消费。粉丝的情感消费为 IP 提供了持续的动力和支持，使得 IP 能够持续发展并获得商业上的成功。因此，对粉丝情感消费的深入理解和满足是 IP 全产业链开发的重要立足点。

在微短剧选取热门题材方面，女频内容展现出了跨地区的共通性，其中，以与高贵身份男主的恋爱故事为核心的情绪线尤为突出。这类剧情往往先抑后扬，充满了反转、逆袭和复仇等元素，紧密抓住观众情绪起伏。特别因微短剧形式要求，对于剧情反转的节奏把握和爽点设置的密度要求更为严格，从而满足观众对于紧凑、刺激剧情的需求。而不同地区观众对于男

主身份、故事背景以及内容尺度的偏好存在细微差异。例如，欧美地区的女性观众对于亲密戏份的接受度较高，尺度相对较大；而东南亚地区则更偏重于青春小说和中国小说的本土化翻译版本，这在一定程度上降低了本土化改编的成本，同时也反映了不同文化背景下的内容消费偏好。目前各平台的短剧仍以欧美热门的狼人、霸总契约婚姻等反转逆袭题材为主，这类剧情节奏紧凑，适合短剧形式。但本土化题材的积累不足，大多数爆款仍依赖高阅读量的女频大 IP 改编。这显示了观众对多元化和本土文化剧情的渴望，也为创作者和平台提供了新的发展方向。

四、对于微短剧全球传播新拓展的思考

"爽"不是唯一的出路。"爽感"为本的创作固然可以短时间内让创作者们揽收一批用户的喜爱，但当"爽"劲过去，"文化区隔"的现实问题依然存在，而给观众的心灵沙滩留下的闪耀着价值与爱的中式贝壳才是微短剧最终的归宿。这要求微短剧从以猎奇为目标，转化为对审美认知与文化认同的形塑为导向。在"爽感"叙事模式下，人物经常是脸谱化的[①]。国内外的霸总模式在编剧界确实具有一定的持久性，这主要源于其能够满足观众对于浪漫爱情和英雄救美的幻想。这种情感需求在不同文化和时代背景下都有存在，因此霸总模式在一定程度上具有"永不过时"的特点。随着短视频的流行和全球范围内的病毒式传播，霸总短剧也受到了年轻观众的欢迎。这不仅是因为短剧能够迎合年轻观众对于快节奏、高效率内容的需求，还因为霸总人设本身所具有的吸引力。然而，从文化传播的角度来看，霸总爽剧能否真正传播中国文化还需要进一步考量。虽然这些作品在海外市场取得了一定的成功，但它们是否能够深入展示中国文化的丰富内涵和独特魅力还有待观察。

在内容创作中，时长之"短"与故事之"深"并不一定是相互排斥的。实际上，通过合理的剧情设置和细节化的事件呈现，微短剧可以讲述有深度的

① 胡一峰.超越"爽感"之后——从《隐秘的角落》看网络剧精品化之路[J].艺术评论,2020(10):76-86.

故事，与微短剧的形式完美融合。例如，国内创作者斯麦林，避开了猎奇的言情热潮，转而讲述安静的、遗憾的、"痛"而深沉的爱情模式。东曦则将题材目光投向社会的阴暗面，探讨亲情、爱情的沉痛，同时呼唤"更舒适的爱"，在流量和用户喜爱上都获得了丰收。然而，随着市场化进程的加速，追求文化产业的经济利益可能会带来精神塑造和价值传递方面的负面效应。为了避免这种问题，微短剧在出海的过程中可以借鉴一些方向：在故事内容与题材选择上，加入更丰富和广阔的故事视野、更深度化的故事叙述模式、更多元化的社会价值和更多深埋在剧情中的能引起观众理解"中式美好"的附带中国元素的"软植入"。通过这种方式，微短剧不仅能够满足观众对娱乐的需求，还可以传递更深层次的文化价值和思想内涵。这将有助于微短剧在国际市场上获得更广泛的认可和成功，进一步推动中华文化的传播和发展。

为了推动微短剧的出海，我们需要制作更多优质的 IP，并走微短剧 IP 精品化路线。基于国内网文 IP 发展起来的微短剧，需要从优质文学作品中汲取更多养分，以发展更好的 IP 内容。这样可以打造更多与网文、长影视剧相互呼应的 IP。同时，在 IP 路线上，制作更多古装微短剧是一个值得尝试的方向。例如，《甄嬛传》《陈情令》在海外市场的受欢迎程度表明，中国古装影视内容在海外市场有很大的增量空间。通过推出原创古装 IP 微短剧，可以完成我国特色出海微短剧的类型化，海外微短剧创作者应该抓住这一机遇，顺应市场的必然趋势。以下措施值得思考：深度挖掘国内优质文学作品的养分，为微短剧提供丰富的故事素材和背景；强化与"网文"、长影视剧的互文性，提升微短剧的文化内涵和吸引力；注重原创古装 IP 微短剧的创作与推广，把握海外市场的需求和趋势，打造具有中国特色的出海微短剧；与海外微短剧创作者合作，共同探索市场机遇，推动中外文化交流与融合。通过这些措施的实施，我们可以进一步推动微短剧的出海进程，提升中国文化在国际市场的影响力。

在微短剧的呈现手法上，由于时长限制，创作者需精简繁复，巧妙地进行减法。竖屏的呈现方式使场景的展现受到天然的限制，但这也突出了主角的表演与主线剧情，使观众更加聚焦于核心内容。在配角处理上，微短剧往往采用"脸谱化""标签化"的手法，使得配角形象单薄，烘托或反衬主角的

光环,呈现出非黑即白的二元对立形态。有观点认为,海外微短剧需借鉴长剧的人物铺垫与成长线脉络,以增强观众沉浸感。然而,短剧需舍弃长剧中大量的不重要配角戏,这可能导致微短剧在整体叙事上显得生硬、内容粗粝、价值弱化。因此,如何在有限时长内创作出内涵丰富且完整连贯的故事,成为微短剧出海面临的一大挑战。这要求创作者巧妙运用时间与空间的叙事技巧,确保在短时间内呈现丰富的情节与角色发展。同时,需关注观众反馈与需求,不断调整创作策略,以适应海外市场的口味与期望。只有这样,微短剧才能在出海过程中保持其独特的艺术魅力与市场竞争力。

五、结语

微短剧的全球传播,不仅关乎文化交流,更系情感消费与内容生产的交融。微短剧如何巧妙结合情感元素,创造出跨越文化背景的共鸣,是值得研究者深入探讨的学术话题,也是值得创作者付出行动的实践方向。期待微短剧成为连接不同文化的情感纽带,为全球观众带来更多精彩故事。

后　记

　　影视作为当代文化的重要载体，一直以其独特的魅力吸引着无数人的目光。它不仅是我们娱乐休闲的重要方式，更是我们理解世界、感受生活的重要窗口。在这个快速发展的时代，影视行业也在不断地创新变革，涌现出许多新的形态和趋势。而本书正是对这些新动态、新趋势一次全面而深入剖析的尝试。

　　这本书的诞生，源于我对影视现象的持续追踪和深入思考。在日常的观影过程中，或感性地感受，或学理地评价，最终汇聚成了这本书中的文字。

　　值得一提的是，在英国进行第一站博士后研究工作的经历，对我的研究兴趣产生了深远的影响。在那段时间里，我更加关注情感在影视中的作用和意义。这种关注也反映在了本书的许多文章中，无论是评论、洞察还是理论探讨，都透露出对情感的关注和思考。例如，在探讨《送你一朵小红花》时，我强调电影作为洞见情感的窗口的重要性。在《3天的休假》中，我则关注了母爱的伟大和深沉。而在分析《怪物》时，我着重探讨了情感如何成为穿越误解迷雾的桥梁，展现出对他者深切的关怀，以及每个人追求幸福权利的无可剥夺性……这些文章不仅是我对相关影视作品的评论，也希望这些文字能够引发读者对影视作品中情感的更多思考和共鸣，以及确认"影视实则是关于情感的艺术"。

　　在撰写这本书的过程中，我深感教学与科研之间的紧密联系与相互促进。书中的许多文章，实际上源于我在课堂（如我在上海外国语大学教授的"影视国际传播""影视制片管理""电影与文化研究"等课程）或讲座中的分享与探讨。这种将研究成果直接应用于教学实践的做法，不仅让我感受到

了知识的传递与价值的实现,更在教学与科研之间形成了一种良性的循环。

为了打造更具特色的教学,我深知必须不断提升自己的研究水平,深入挖掘影视领域的最新现象与趋势。这种对前沿动态的持续追踪与思考,不仅推动了我的科研产出,更为我的教学注入了新的活力与内涵。通过将最新的科研成果融入教学内容,我得以保持课程的前沿性与特色,为学生提供更加丰富、更加深入的学习体验。反过来,有效的科研产出也为我的教学提供了有力支撑。在教学过程中,我得以将理论与实践相结合,将抽象的理论知识转化为生动的案例分析,使学生更加直观地理解影视艺术的魅力与内涵。同时,与学生的互动与交流也为我提供了宝贵的反馈与启示,激发了我对影视研究的新的思考与探索。正是这种教学与科研之间的良性循环,使得这本书得以诞生并不断完善。

随着时代的不断变迁和媒体技术的持续革新,我深感影视领域所受到的深远影响。特别需要指出的是,本书中收录的某些文章,如关于"微电影""网络剧"的探讨,由于成文时间较早,部分数据、提法或观点在现今看来已不够前沿,甚至已经落伍。在面对这类文章时,我曾陷入纠结:一方面,它们留在一本标榜"前沿"的书籍中似乎有些"碍眼";另一方面,这些"碍眼"的文章却真实记录了我在不同时期对新媒体与影视关系的即时观察。从"微电影"到"网络剧",再到"微短剧",这些发展脉络恰恰契合了影视新兴形态的演变历程。在整理书稿的过程中,我曾考虑过是否应该删除这些内容,以保持书籍的前沿性。经深思熟虑,我逐渐认识到这些"碍眼"文章的价值所在。它们不仅记录了我的思考历程,更重要的是,通过对照理论与现实的发展,可以检验我的认知是否与实践匹配。因此,我决定花费时间对这些文章进行重新修改和"升级",使它们与时俱进。令人欣慰的是,在修改的过程中,我发现这些论述与后来的现实发展的确形成了一种相互印证的关系。而经过修改后得以保留下来的这些"升级版"文章,不仅能够帮助读者更好地把握影视新形态的发展脉络,更能够深入地理解新媒介与影视发展的紧密关系。

我相信,这本书不仅是对我过去研究观察与学术成果的一次全面梳理,更是对未来影视研究领域的一次迈进与前瞻。我清楚地认识到,个人视角

难免存在局限，希望读者能够带着开放的心态去阅读这些文字，与我共同探索、共同思考。

通过这本书，我期望能够与更多的读者分享我的研究心得与思考成果，希望它能够成为一座桥梁，促进影视从业者、研究人员和普通观众之间的交流与对话。我相信，这样的互动与碰撞将激发出新的火花，将有可能推动影视行业的持续发展与进步。

在此，我衷心地向所有支持本书出版的朋友们致以感谢。你们的支持和鼓励，是我不断前行的动力。特别感谢我的外婆。她的智慧，系岁月精心雕琢的宝石，独一无二，总能给予我启迪和指引（或许她自己从没意识到）。她分享给我的生活经验，是我人生旅途中宝贵的财富。

感谢厉震林教授，在百忙之中为本书撰写序言并给予推荐。本书部分内容之前发表于《传媒》《中国电视》《未来传播》《现代视听》《文汇报》《文学报》等期刊、报纸。感谢李丹阳、郑周明、邵玲、谢薇娜等编辑老师，多年来与你们的文字交往总是那么愉快而充实，是你们让我保持了写作的热情与节奏。感谢张嘉琦、王君妍、张蕙津、张菊，作为我招收的首届硕士研究生，你们的加入让我觉得研究工作更加热血且快乐。感谢总是温暖且周到的顾鹏飞同学为本书的格式调整提供了帮助，有效地为我节省了时间。

希望这本书能够为影视研究及影视行业的发展贡献一份绵薄之力，为读者打开一个新的视界，引领大家更加深入地了解影视、感受影视、热爱影视。

高　凯

2024 年 6 月 14 日